外語片

梁良影評

50

年精選集 下

梁良 著

影評人不易為

電影人與影評人是一對歡喜冤家,當導演或編劇見到影評對自己作品讚譽有加時,不免心花怒放,頗有深得我心之感,電影公司也常會視之為宣傳材料。反之,當然勃然大怒,認為該影評人不懂欣賞自己深邃的藝術手法,反唇相譏的有,與該影評人反臉成仇家的也有;在港臺影業畸形繁榮的時代,甚至聽說有指使黑道去恐嚇影評人的惡劣行為。所以影評人不易為,尤其是能被電影人普遍認為評論公允,又能從事數十年不輟的影評人實在屈指可數,梁良可算一個。

認識梁良很久了,而且是好朋友,知道他將影評作品結集成《梁良影評50年精選集》即將出版,除感興奮之外,也實感此乃一浩瀚工程,不易為也。我知梁良從事影評工作凡五十年,評論的電影作品如恆河沙數,能夠從中精選結集實屬不易,實在是喜愛電影讀者的一大佳音。一直很欣賞梁良的影評,他在《亞洲週刊》幾十年的專欄我一直拜讀至今,他評論每一部電影基本上是以觀眾的視野為標準,不會譁眾取寵或存心挑剔,三言兩語就將該電影的優劣剖析得一清二楚,誠高手也。

梁良是如何煉就此一身評論功夫呢?除了他觀影萬部之外,別忘了,他也是一個電影人,這一點很重要,因他深知電影製作的流程和不同預算製作的區分。梁良筆下常對新晉導演鼓勵有

加，此誠一好事也。

梁良「閱影」無數，中外電影裡的什麼「橋段」，什麼「噱頭」，他如數家珍，所以和他一起討論劇本是件賞心樂事。故此，我也要「督促」梁良一下，除繼續從事影評工作外，也要多從事劇本創作工作，蓋現在電影界太缺乏好的劇本了。

祝賀《梁良影評50年精選集》出版，當讀者閱讀他的精彩評論文字時，也許能將你帶返當日觀看該電影的美好回憶，和緬懷那逝去的青蔥歲月。

吳思遠

香港著名導演、監製

香港電影導演會創會會長

香港電影工作者總會永遠榮譽會長

引路的影評人梁良

　　梁良老師,持續在亞洲各大報章雜誌及電影學術刊物上,寫了五十年的影評,評介半世紀的中外影片及電影思潮變化。他的影評焦點深入亞洲及兩岸三地華語電影發展,及至世界各地的經典重要電影作品。再次研讀他的文章,令我尊敬他淵博的電影知識及大半生專注於致力影評創作的精神,實在是一位難能可貴,窮畢生精力耕耘電影評論的學者。

　　這套厚重的《梁良影評50年精選集》,絕對是電影發展史上的重要文獻!年長的電影發燒友可以回味,年輕的影癡可以學習到看電影的樂趣及方法。

　　梁良,本名梁海強,早年從香港來臺灣求學,喜歡電影!他是我在大學時期認識的電影文青,當年還是戒嚴時代,很多外國電影看不到,很多港片也被禁演,但是,他就是有本事在報章雜誌上,介紹這些前衛影片!我們都很崇拜他,也從他文章中了解大陸電影、港片以及美國、法國、日本電影!他的文章為我們喜愛電影的朋友們開了一扇窗!

　　從這本選集中,不但可以回味經典中外名片,更可以看到電影的發展史;從他的評論觀點,還可以發現梁良老師散發出來電影史學家的筆觸及人文關懷,使我不知不覺懷念起我們的老師黃仁先生,臺灣電影史學家。

梁良曾經在製片協會的講座課堂上順口提到，最佳的學電影途逕，是從電影作品中追尋，他多年來的看片筆記，記憶中自己應該看過各類型，世界各國影片超過一萬部，他用他一貫最常見的笑容跟年輕學子互相勉勵！當時我剛好坐在後排，也想聽聽他講述的電影史！沒想到，全班同學聽到後，沒有人鼓掌也沒有人提出問題，個個目瞪口呆，表情嚴肅了起來，全班鴉雀無聲。我猜想年輕學子忽然體會到，看電影不只是休閒娛樂，而是K書。

　　這本評論集上冊，從1930年代古典中國電影講述到金馬獎的國際化，並且介紹了大家耳熟能詳的電影作品，如《秋決》、《汪洋中的一條船》、《牯嶺街少年殺人事件》、《無間道》、《不能沒有你》、《刺客聶隱娘》、《大象席地而坐》、《陽光普照》等作品。

　　上冊中最吸引我的是臺灣新電影之前的大師作品，梁良特別提到臺灣編劇第一人張永祥，以及難忘的《破曉時分》、《冬暖》、《再見阿郎》、《窗外》等經典名片！

　　臺灣新電影的誕生與崛起，他提到《海灘的一天》、《油麻菜籽》，以及臺灣觀眾相當關心的「李安進入好萊塢，有受到歧視嗎？」

　　然後，梁良開始評論新電影之後的重要作品，《藍色大門》、《海角七號》、《賽德克‧巴萊》、《返校》、《美國女孩》等近年來受到關注的新片。

　　《梁良影評50年精選集》下冊，主要評論焦點切入日本電影、美國、英國、法國等大師作品，例如《彼岸花》、《驚魂

記》、《畢業生》、《小巨人》、《第三類接觸》、《印度之旅》、《刺激1995》等百看不厭的電影作品。梁良用他獨特的觀點，將外語片分為：「名導的足跡」、「從愛情到親情」、「我們是這樣長大的」、「歷史是這樣寫成的」、「真假人生」、「奇思妙想」、「載歌載舞」、「令人腦洞大開」、「市場是他們的」等單元，分門別類、有系統地介紹令資深影迷回味無窮的外語片。

梁良老師跟臺灣特別有緣，來臺求學，進入臺藝大的前身，國立臺灣藝術專科學校影劇科，從學習成長到成家，一待就是五十年，最可貴的是他持續寫影評數十年，各大報章雜誌經常看到他的影評文章，產量驚人，成為最受歡迎的重量級影評家。他畢業後返港在香港的電視台當編劇，更深入研究港片歷史！

為了回饋臺灣這塊土地，他也積極進入教學傳承的領域，在世新大學、臺藝大等學校開課，一教也二十餘年。

他的電影知識從製片、導演到編劇再到最擅長的電影評論，內容豐富，觀點特殊，仔細研讀他從分析電影美學到比較各國拍片制度，電影編導手法到亞洲電影的評介等，一直是最受歡迎的老師。

梁良老師，是我多年好友，我近距離觀察，他是一位默默耕耘的電影評論作家，不求聞達，為人謙和，對中外電影知識與時俱進，每日到各大小戲院，試片室看片寫筆記，推薦好片，參加講座，我從他身上看到，他用文字狂愛電影，成為他的信仰。

疫情持續，祝福大家平安健康，梁良老師繼續評論各國影

片，我們在苦悶的疫情歲月裡，可以透過看書報雜誌和在網路上繼續看梁良影評，跟著這位平易親和的學者推薦，選片看電影！

臺灣電影老兵　李祐寧

2022年7月7日

臺北

【推薦序】
回眸評影五十年華

　　在溽暑撩人、新冠疫情方興未艾的7月天，海強老弟電郵傳訊告以新書《梁良影評50年精選集》上下冊出版在即，囑愚兄寫序以誌半世紀之回眸與追憶。

　　從七十年代伊始結識海強，因同為影評人協會會員。一路參與了諸多電影活動跟聚會，如辦影展、當評審、寫影評、教電影課、編雜誌（《影響》）及出書等。一晃都五十年了，昔日翩翩少年如今已奔七了。月換星移世事多變，不變的是海強那支健筆與對電影那顆熾熱的心。

　　在我熟識的愛影人朋友中，海強可能是唯一一直自食其力艱辛創業的影評人專業戶。他餐風飲露、自奉甚儉地從香港來臺求學打拼到成家立業，並於1977年定居臺灣。雖然其間幾番出入事業單位，最終還是選擇了專心筆耕並兼營小出版社。這些年他創作編輯及出版的電影專書逾二十多種，難怪影界黃仁老前輩生前都誇讚他勤奮無雙。

　　還記得2021年他才出新書《條條大路通電影》，怎麼一轉眼才一年就又孵出了一顆更大的金雞蛋。對此，他在自序中有詳細的自我剖析其心路歷程。令人震驚的是實體書版及電子書版同時上市，手筆與魄力是近年來出版界的僅見。

　　緣此，想起19世紀法國文豪普魯斯特的傳世鉅作《追憶逝水

年華》，一部以意識流手法敘事，描繪19世紀末20世紀初，法國上流社會文人雅士情感生活的成熟剖析。全書七卷、四千多頁兩百多萬字。作者胞弟戲稱讀者要大病一場或摔斷腿時才可能有時間去一讀此書。海強大作雖難比擬，惟疫情居家期間似也不失怡情懷舊的最佳讀物。

海強這位愛影人一路走來亦非無風無雨，但他勤奮自律善溝通協調，因此雖非留洋學院派亦非影棚學徒派，但仍能靠敏銳的觀察力，領悟電影藝術的創作形式與內涵之精髓，並以文字載體訴諸影迷及大眾。

就余個人多年觀察，海強這位膽大心細的藝海弄潮兒其成長蛻變過程大致有三階段：

Film Buff（英美詞，泛指觀影人、影迷、發燒友）——

此指1970至1980年代。海強初階入此行道時對電影充滿了熱情、好奇與強烈的參與感。囿於大環境及社會風氣不開，觀影委實不易，除了靠片商試片或小眾地下片源外別無他途。當年電檢如猛虎，中外影片上映時大多不完整。因此，此時期寫影評者第一自己得先設法看懂，其次是努力幫讀者影迷去破題解惑。其他有關電影思潮、流派大師等資訊，就要靠圖書館跟幾本小眾專業雜誌了。

Cinephile（法詞、泛指愛影人、影癡、迷影人）——

大約1990年代前後，全球電影運動浪潮洶湧，國內電檢尺度鬆綁，開放外片進口配額刺激了國內觀影人口大增，國內各類大小影展林立；書報雜誌的專業影評爭豔；專業電影書籍出版蔚為風氣。此時影評不再只談好片爛片，而是直面電影審美的品味。

這種力度是建立在大量觀片，重溫輝煌中外電影史的基礎上。此時海強的筆耕生涯是對電影的愛，注入了強烈的儀式感與使命感。一種帶有宗教般的信仰精神。因此，在文字中除故事地圖外還融入電影結構美學及電影語言的論述。

Aficionado（西班牙詞、泛指狂熱的愛好者、品物賞人、鑑賞家）——

1990年後兩岸交流頻仍，海強憑個人優勢，勤走兩岸三地推動華語電影交流、影人互動，並編著出版多種實務工具書，造福不少學子影人。談起華語電影，海強的權威感盡在筆底揮灑中。

綜觀海強的評論大致可以窺見其文風樸實誠懇，犀利但不潑辣。因深悉電影人創作之艱辛，筆下常留口德，不出惡言損語。他以庶民藝術筆觸向經典致敬，為潮流疏理，給觀影人指點迷津，給影迷討一個說法。

海強評影半個世紀，從實體報刊雜誌到網路時代的《醒報》，從影評的盛世到今天的式微。是時代變了還是觀影人轉向了？爾今網上油管雨後春筍地湧現大批自媒體新影評人，各據一方，以速簡餐或懶人包的形式包裝美而廉的二次創作，取巧又討喜，主客兩便皆大歡喜。想想訊息爆炸時代卻無傳統藝評人的立身之地，痛哉！

上世紀美國文壇評論界才女蘇珊・桑塔格（Susan Sontag）1995年值電影誕生百年祭在紐約時報發表了一篇令人振聾發聵的評論文章，題目是〈電影的沒落〉（The Decay of Cinema）。其文旨並非在唱衰電影，而是在暗寓：電影存在的精神線索是愛影人，如果迷戀電影的人死亡了，那電影也就死了。（If cinephiles

is dead, then movies are dead too.）

　　環顧今日電影仍健在，但代表電影靈魂的愛影人又有多少？有多少人真正在支撐這個偉大的第七藝術呢？期盼還在這條大道奔馳的梁良不會是愛影人的最後一代。

<div align="right">

王曉祥 Ivan Wang

2022年7月7日

小暑日　臺北　木柵

</div>

【推薦序】
豈止三同而已

梁良的影評講什麼？其實我不看也知道，因為太熟了。有的是平時聊談時就已得知，即使沒聊過，他的觀點、論理、思路乃至於詞鋒，真是用想的也知道，真是因為太熟了，熟到這篇序文有如「一部二十四史不知從何說起」。

我與梁良有「三同」——同學、同鄉與同行。

我曾戲謔地對年屆七旬的梁良說：「我認識你的時候，你才十八歲。」的確，我們是國立藝專影劇科的同班同學，剛入學就認識了這個從香港負笈來臺的僑生，大家暱稱他「高梁」，這與金門酒廠無關，蓋只因他長得高高瘦瘦。爾後除了各自揮灑青春，又都選修了技術組，還旁聽編劇組、演導組的課程，於是一同上課，一同製作舞台劇，一同拍電影，我們應該志不在精研技術，而是藉摸索最不熟悉的技術，增進藝術的修養，日後的發展也印證了當年企圖能藝技雙修的初衷。

值得一誌的是我們同時獲得邵氏獎學金新臺幣五千元，那真是一筆大錢，記得一學期註冊費才一千多元而已，我咬牙一擲五千金，委託梁良暑假返港時幫我買了一台Canon518型八釐米攝影機，供我拍攝實驗電影自用，那時臺幣與港幣匯率八比一，恐怕是歷史新高吧。這開啟了我們合辦藝專第一屆實驗電影展的契機，影展後來輾轉轉型為國際學生影展「金獅獎」，倒是始料未

及的。可惜當時聯名合辦的另一個同學葉俊明英年早逝，不然又可多一人同行職場了。

　　一般僑生自有其生活圈，手頭多較寬裕，衣食生活更為時髦，但梁良在風花雪月之餘，學習相當務實，與本地生的連結也較深。我父母都是廣東人，1949年左右來臺才相識結婚，所以粵語是我的母語，和僑生私下溝通自然多用粵語，可是家傳的是傳統粵語，對於夾纏英語的新港式粵語有時就矇喳喳了，猶記1982年李修賢執導的警匪喜劇《Friend過打Band》（臺灣改名《哥倆好》），一時真是莫名其土地堂，主動去問梁良，得知是「比合組樂團更好的兄弟情誼」之意，才恍然大悟。

　　而今父母早已仙逝，弟妹各自成家，除了家庭聚會或與香港的堂、表兄弟偶然聯繫，我講粵語的時候愈來愈少。而和梁良見面、通電話，反而成了傾吐鄉音的最大機會，畢竟同聲同氣的同鄉，不落言詮的默契特別不同。

　　要說到同學、同鄉之後的同行，我的感慨更深了。

　　剛畢業時，為了要等10月入伍當兵，男同學多只能打零工，我曾加入電影劇組當燈光助理、場記等等，都是有一搭沒一搭的，得知免服兵役的梁良已應聘到拍過《桃花女鬥周公》的電影公司當編劇，約了幾個同學到重慶南路三段巷子裡的公司去探望他，很替他高興，其實不可免地有點兒酸溜溜的滋味。迄至在成功嶺接受預官訓練時，又聽說他回香港發展，到邵氏公司工作，還在《香港影畫》雜誌寫影評，真是豔羨不已。一個星期天放假，我到臺中特地買了一本《香港影畫》好好拜讀，收假回營無處收藏雜誌，便捐給連上中山室的書庫了。

兩年後退伍，再見到梁良時，他已自組團隊回臺為香港麗的電視台拍攝節目了，對於初涉職場者來說，這位同學儼然已是高我兩屆的學長，相信這是當過兵的男生都有過的心路歷程。

　　沒想到多年後，我也步上了寫影評與編劇這條路，譬如在我妻張瑞齡婚前為前輩影評人黃仁創辦的《今日電影》雜誌擔任主編時，我與梁良都是固定的影評寫作班底，也經常在《中國時報》的「一部電影大家看」專欄裡並排列名評論，為了寫影評，必須看電影，於是我們在試片間、電影院經常碰面，不時即席放言高論一番，又屢屢在如金馬獎等等的評審會上同桌論道，或連袂出國出席國際影展，我與梁良的過從比起少年同窗時更密切了。

　　我曾很自豪由二十六到三十六歲的十年光景，辭卻所有受薪工作，端賴一支筆挑起一頭家。這筆耕硯田所栽植的，除為多份報章雜誌寫影評專欄外，還包括寫劇本，有市面上映的院線片，也參加電影劇本、舞台劇本的徵獎，靠稿費與獎金讓妻兒得以溫飽無虞。說到寫劇本，有一回應邀編寫電影劇本，入住製片人訂好的飯店房間，這是1980年代前後的影界慣例，將編劇豢養在飯店，每天好酒好菜殷勤奉待，讓你吃飽就睡，睡醒就寫，免其分心，一般七天內交卷才能出關。那次聽說梁良也被關在不遠處的另家飯店寫劇本，忍不住撥了個電話給他，兩人暢談許久，就是不能講在寫什麼題材？進度如何？因為事關商業機密，只是一個勁兒地言不及義，想來也實在好笑。

　　在臺灣報禁開放那年，我應聘到《中國時報》負責影劇版的編務，終於領到久違的薪水，筆耕的量也自然地漸減，難為梁良還持續不怠做他的「寫字一族」，從此我們又多了一重編者與作

者的關係。那時影劇版每天多達六個版，需稿量甚大，我不甘僅在藝人緋聞與捕風捉影之間打圈旋磨，於是內舉不避親地邀梁良加入筆陣，開闢一些兼顧藝術性與可讀性的專欄，如針砭中外電影檢查制度，也探索禁忌內容的「禁片大觀園」，就甚為叫好叫座，後來集結出版成《看不到的電影：百年來禁片大觀》。記得在該書的序文中，我以「養父」自居，因為我是專欄的催生者，也是他來稿的第一個讀者，現在算是我第二次為他的書寫序了。

《中國時報》還有一件事必須感謝梁良，時為2003年4月1日晚上7時多，我在編輯台上接到香港特派記者來電：聽說張國榮跳樓死了。我第一個反應是驚訝，第二個反應為不是愚人節的玩笑吧？在囑咐記者立刻趕往中環的東方文華酒店現場查證後，略微定神即去電梁良，請他準備寫一篇張國榮一生大事記與演藝的事功評價，然後才向總編輯報告。五個多小時後出報，各報筆戰勝負立見分曉，現場報導與各界哀悼家家大同小異，唯梁良快手健筆的那篇重量級的綜論宏文僅我獨有。交到好朋友，又能適時、適所、適才地幫到一把，絕非偶然。

2006年我自副總編輯任上退休，轉到大學任教，除了好友曾西霸的鼓勵，其實也潛意識地受到梁良的影響，因為他早就應聘在世新大學教授編劇，我也才敢順著車轍轉換生涯跑道。當我擔任義守大學影視系系主任時，承他與前輩影評人王曉祥一同餽贈大批影視類的藏書，供我為系圖書室奠基，俾使學子有了一座可以進修研究的藏經閣，而在學生畢業展時他還二話不說應邀南下高雄擔任講評。於私我與梁良是同窗好友，於公是同行、同道兼同好，如我們都曾同時擔任中國影評人協會的理事，後來我受編

劇同業推舉為中華編劇學會理事長，也馬上邀他入會，而且高票當選為常務理事，超過半世紀的交誼，好像在每個位置上都少不了與他搭檔互動。

如今讀他從歷年影評文章沙裡淘金集結的《梁良影評50年精選集》，裡面大多數都是十分熟稔的電影，還有不少是我們分別都寫過影評的作品，儘管觀點未必相同，但相信我們都做到了有為有守——言所當言，不受任何人情包袱左右。我自愧遠不如他的就是——快，他真個是倚馬千言，才能累積下這麼多著作。

這套《梁良影評50年精選集》，宛如半世紀兼顧創作與映演的臺灣電影史，其價值自有公評。而我讀來卻另有一種咀嚼自己青春的滋味，包括這個朋友、這些電影、這些歲月……。

蔡國榮

影評人

義守大學退休教授

超過半個世紀的知交

　　不經不覺，原來我認識梁良已經超過半個世紀。那是七十年代初的香港，一群熱愛電影的年輕人，看主流電影之餘，還學老外搞搞電影會，讓影迷影癡多些另類的選擇。我屬於火鳥電影會的陣營，梁良則是衛影會的主力。

　　無獨有偶，我和梁良都是首次投稿《中國學生週報》獲得刊登，繼而自覺或不自覺地走上了影評人的道路。之後，他移居臺北，但我們仍然有許多許多的人生交叉點。

　　我和他有很長一段時間，同時為香港的《亞洲週刊》撰寫影評，他主要評論臺灣電影和外語片，我則以香港電影為主，外語片為次。記憶中，他來香港參觀國際電影節的次數相當頻密，我偶爾也會去臺北金馬影展趁熱鬧，也曾在臺北當過亞太影展和金馬的奈派克評審。每次去臺北，我第一個要找的當地朋友，就是梁良，這已經成為一種習慣。

　　每次到臺北，梁良總會有禮物送給我，那就是他剛出版的著作。《中國電影我見我思》、《看不到的電影：百年禁片大觀》……等等。去年因為新冠肺炎的關係，我未能到臺北一遊，他又於《條條大路通電影》的首發日寄了大作給我。

　　2006年那次去台北，梁良說黃仁老師要請我吃飯，我簡直受寵若驚，喜不自勝。回想學習寫影評的年代，黃仁老師的《中外

名導演集》（上、下冊），是我案頭經常作為參考的工具書。自此，我每次到臺北，也獲黃仁老師送贈其最新著作。這些，全賴梁良居中打點、安排。

自從梁良移居臺北以來，他一直是我的臺灣影壇顧問；有時是通過他的影評，有時是通過他直接「報料」。印象最深刻的一次，是1984年3月，我在香港藝術中心負責電影節目，梁良主催了一個「臺灣新電影選」，並親自帶隊，名導如侯孝賢、楊德昌、陳坤厚、柯一正、張毅、萬仁等都有來港出席。

梁良今次出版的巨著《梁良影評50年精選集》，分上、下兩冊，上冊為華語片，下冊為外語片，的確令我大開眼界。我一向奉梁良為臺灣電影專家，沒想到他為中國大陸電影和香港電影也寫過這麼多影評文字。或者因為兩地相隔吧，我們不太有機會經常看到臺灣這邊的影評。至於下冊的外語片，也令我震驚不已。原來梁良五十年來為外語片寫過這麼多評論文章，而我一直不曾察覺，只能怪自己太過疏懶。

看到梁良的著作一本又一本地面世，我也要加倍努力，把過去五十年的影評文字結集成書，希望能為華語影評界留下個人的一鱗半爪。

黃國兆

2022年7月8日

【推薦序】
影評的寶山
──梁良老師50年影評精選

　　梁良老師是國內非常重要的電影評論者，這次用兩本影評書紀念自己的五十年創作生涯，饒富意義。

　　老師在自序中只針對影評略述，事實上，他個人除文字創作，在製作電影以及電影教學更是投注不少心力，老師好奇心強烈，也與時俱進跟著時代的腳步脈絡不斷進步！提攜後進亦不遺餘力，嘉惠眾人。

　　本人就是受到老師照顧的人，從電影評論的新人到成為他學生，如今有機會為老師這套書寫一點文字，真是點滴在心，無比光榮！

　　只要對電影發展史略有涉獵的人，看到本書的目錄就會超興奮，老師按照時序編排，使內容也變得具有工具書功能，想按圖索驥那真是挺方便。

　　譬如最前面第一單元「焦點時代：1930年代中國電影」，介紹了非常少見的左翼電影，網羅了當時重要的電影公司（明星公司、聯華公司……）與明星（胡蝶、阮玲玉……）導演（鄭正秋、孫瑜、吳永剛、蔡楚生、費穆……），也針對他們當時對電影的創見加以敘述，稍微列舉幾項如下：

　　《姊妹花》董克毅「同一畫面出現姊妹兩人表演」的特技

攝影;

《小玩意》孫瑜導演擅長以完整劇本結構，道具，情感場面的調度打動人心，是一部以小喻大的傑作;

《神女》阮玲玉，為中國女性留下鮮明影像，以超越當時的自然演技表現主角「在受屈辱的生活中，仍保持有純潔的心靈，與高貴的人格」。

《大路》突破「俄式蒙太奇，使用單鏡長時間鏡頭運動」。裸露男子下體，主角茉莉與丁香具濃厚同性戀意味……，讓人窺探當時電影實驗的大膽與突破!

再來，最讓我感興趣的，莫過老師對金馬獎的評論:包括評審手記與從第六屆到第五十八屆十七部作品短評兩部分。金馬獎從充滿政治意義的強人祝壽儀式，到變成所謂的「華語」影壇奧斯卡，被稱為全世界最難拿到的電影獎，當中的變革當然是饒富意趣。

我也很喜歡老師對李行導演與張永祥編劇之間的描述，基本上讓大家知道這兩位執臺灣電影製作局面相當長時間的組合，如何改變了臺灣電影的面貌!〈悼念臺灣編劇第一人──張永祥〉，這篇大概也是臺灣寫張永祥老師最全面與最權威的側寫!大家一定要仔細欣賞。

老師也對比了第二十八屆（1991）金馬獎最佳劇情片《牯嶺街少年殺人事件》三小時版本與四小時版本之差異與優缺點，可以看出老師對電影執迷的程度與用心，還有電影破天荒以兩種版本上映，也道出其中原由!《牯嶺街少年殺人事件》也是我個人相當喜愛的作品，能跟梁良老師有一樣的看法真是與有榮焉!

最後，我必須跟大家抱歉，這套影評書內有太多值得一一轉述的金句，我很想每一篇都來分享，但這是不可能的。所以還要大家購買書籍，好好地入寶山挖礦！

　　電影是如此迷人的東西，看梁良老師用了一生的心血努力累積這些文字，讓後輩的我肅然起敬之餘，也必須請大家重視電影評論這一行，可能在文字創作的行列裡，影評行業在臺灣不能得到太多掌聲，尤其現在網路發達，任何人都可以自己找到平台發表，但相對地在品質上也呈現非常兩極的走向，各種媒體的評論講究快速，所謂的評論也容易被片商導引與業配化、廣告化，像老師這樣秉持評論者應有風範者已越來越少見，沒有對電影有宛如信仰般的宗教情操，實難以維持。當然不是評論者最大，觀眾、電影創作者也同時引領一定的走向。不過能「見人所未見，發人所未發」，當是我自己身為評論者，也必須要有的素養，這也是《梁良影評50年精選集》兩本書帶給我最大的啟發，僅與大家分享！謝謝！

彌勒熊

2022年7月8日

一個忠實讀者的老實話
讀《梁良影評50年精選集》有感

　　寫影評已經邁入第五十個年頭的梁良先生，雖然在新書《梁良影評50年精選集》的序裡自謙「筆耕還算勤奮…品質卻差強人意」。事實上，我輩的愛影人，幾乎都是讀著梁大哥的影評長大的。

　　喜讀梁大哥的文字，當然是因為他認真嚴謹、而且筆耕之勤數十年如一日。

　　八十年代，臺灣影評圈跟臺灣新電影的崛起同樣風起雲湧。我欣賞的影評人裡有三類、各擅勝場：但漢章、焦雄屏以嚴格的學院訓練以及犀利文字見長；李幼新擅長明星分析與歐洲電影介紹；梁大哥、景翔等名家則以平實的文字聞名臺灣影評界。難得的是，梁大哥幾乎沒有「名牌」情結，當年在臺灣乃至國際竄紅的新導演楊德昌、侯孝賢各有其熱烈支持的影評人，梁大哥雖然鍾愛侯孝賢的《冬冬的假期》，但對後來的作品仍是互有褒貶、就電影論電影，相當中肯。也因為這樣，少年的我發現，欣賞電影，是需要培養獨立思考與判斷的。這麼多年過去了，這些影評大師，有人改做製片了，有人專職教書了，也有人消失了，但梁良大哥仍筆耕不輟，與時俱進，讓人分外佩服他的毅力跟執著。

　　旅居國外的我，常苦於找不到中西新片的評論（網路影評

文字雖然眾聲喧嘩、百家爭鳴，但流於吹捧謾罵的卻也不少）。只要踏進國外的書店，找到最新的《亞洲週刊》，就能一窺梁大哥的精彩影評文字：從不贅言過多故事細節、絕少出現情緒化字眼、對影片褒貶有理、旁徵博引，讓人想起他在《條條大路通電影》裡寫到對他影響甚大的黃仁先生文風，讀來過癮之餘，又能感受到評者的儒者之風。

在梁大哥這本新書裡，幾乎涵蓋了老、中、青都會想看到的電影。譬如，書中討論《色，戒》以及當年（第四十四屆）金馬獎評審過程，梁文就特別提到競爭激烈的女主角項目，寫進了當年因不同原因而沒有入圍的強勁對手：余男、范冰冰。這樣的內幕與解析，絕無法在一般較為浮面的評審文字裡讀到；至於為何金馬獎讓人感覺更像日舞影展，而不是奧斯卡？這就得要讀者讀了這本書才能領略梁大哥的精闢分析了。西片部份，梁大哥評《驚魂記》的名導希區考克「心細如髮」，且對憑藉《畢業生》一片奪金像獎最佳導演的麥可‧尼可拉斯給予實至名歸的肯定（非常不同於已逝影評人劉藝先生的評價），梁大哥以上文字雖然評的兩部是經典老片，如今讀來完全沒有時間的距離感，是讀這兩冊書裡最大的驚豔之一。

我抱著興奮的心情捧讀梁大哥的這本影評新書，一方面想向新舊影癡朋友熱情推薦、細細品味經典與新作，一方面也深深覺得能讀著梁大哥的影評長大，是種難得的、永續的幸福與幸運。

史蒂夫
《史蒂夫愛電影》粉絲團作者

自序

　　1972年2月，我的第一篇電影文章〈冬令大專青年「國片欣賞座談會」〉在香港的《中國學生週報》電影版上刊登，雖然這只是一篇通訊稿，但我把它視為自己的影評人生涯的開端。之後這半個世紀，我一直看電影、寫電影、並在兩岸三地的報刊上發表文章和出書，至今未曾中斷，不經不覺已經五十年了。到今年8月，我也滿七十了。為了紀念這個比較值得紀念的日子，我決定要出版這套《梁良影評50年精選集》。

　　我粗略地回顧了一下，這些年來，我從電影院、電視機、錄影帶及影碟、網上串流平台等看過的各類型電影早已超過一萬部，曾經發表過的長短影評起碼有兩、三千篇，陸續出版過的各類型電影著作也有二十多本，以「量」來說，算是筆耕得還算勤奮的「寫字一族」，但「質」方面卻著實差強人意，沒什麼值得誇耀的成績。

　　撫今追昔，我要特別感謝那些曾經給我提供園地發表影評文章的媒體，刊登數量比較多的報刊包括：香港的《中國學生週報》、《香港時報》、《中外影畫》、《電影雙週刊》、《亞洲週刊》；大陸的《大眾電影》、《中國新聞週刊》；以及臺灣的《民族晚報》、《今日電影》、《世界電影》、《中國時報》等。其中，在香港出刊而發行至全球華人地區的《亞洲週刊》是

我撰寫影評專欄時間最久的一本雜誌，自創刊不久後的1988年至今一直以「特約作者」身分負責每週一篇的臺灣影評，本書收集的近三十五年出品的中外影片，相關的影評大多來源於此。

需要特別說明的是：純粹「就片論片」的影評集，本書還算是我出版過的第一冊，因過去的著作要不是專題性的電影論述結集，就是目的性明確的電影工具書，針對上映新片所寫的短評收進專書中發表的很少。因此，我在整理歷年舊稿準備出版這套精選集時，就決定只挑選那些尚未收進個人其他著作的影評（短評為主、長論為輔），而且是採用未經報刊編輯刪節過的原稿以保持「原汁原味」，這些從未面世過的原始稿件應該更能反映我的評論原意，但如此一來我也無法列出大部分文章的刊登日期，細心的讀者可以從每篇影評列出的電影出品年份以識別其新舊。

本書雖然取名《梁良影評50年精選集》，但實際上並不是從我歷年來寫過的所有影評精選出來的，我就算想這樣做也做不到，因為很多早期的文章在發表後並沒有刻意保存剪報，如今已散佚四方難以追尋。在個人電腦已經普及的近二十多年，個人能保留的原稿較多，但也並非全部，因此這套「精選集」的內容只能說是從我手邊能夠找到的影評中費心挑選出來的部分而已。

縱然如此，當我看到按自己的初步想法整理出來的成書內容，竟然有六百多篇文章，總字數達八十多萬字，這麼龐大的出書規模讓出版社的編輯嚇了一跳。以當前的出版業景氣，想把全部文字都印刷成紙本書出售自然很不現實。經討論後，編輯讓我從其中再作篩選，可分上下兩冊，每冊以十二萬字為度，分別刊登「華語片」和「外語片」的影評，於是就有了如今這套紙本書。

身為筆耕大半生的影評人，眼看個人的「精選集」只能留下交出來的文稿的四分之一左右，而大部分的文章將因未獲出版機會而從此灰飛煙滅，真是情何以堪。隨後我轉念一想，找到了一個或可兩全其美的解決方法：在紙本書之外同時製作完整版的電子書，把我選出來的八十多萬字的影評稿全部收入，並且以我原先的分類構想作電子書的編輯框架，形成獨立的「一套十冊全文版」，與紙本書同時公開發行販售，讓《梁良影評50年精選集》在知識的平行宇宙中以不同形式留存於世。這些影評文字當初之所以產生，很多都只是為了餬口的現實理由，不見得有什麼傳世價值，但累積多了，總還是會引起一些人一些閱讀甚至研究的興趣，譬如我的長期讀者（有多少會是「鐵粉」呢？）；對中外電影文化和華語影評發展史有興趣作研究的學者；或是有需要收藏文獻資料的圖書館和學術機構等等，透過重新翻查和閱讀本書中那些橫跨五十年的影評文字，也許還能找出它可能有的一些微小價值。

　　為了加強書中影評文章的資料性，我頗費了一些功夫，在每篇本文之前分別列出：中英文片名（或別名）、導演、編劇、演員、製作和出品年份等重要的影片訊息，某些文章還會加上「後記」或「附註」做一些補充說明。除了某些特別有需要的文章會刊出其原來出處外，書中大部分的影評均出處從略。

　　如今以「華語片」和「外語片」的形式單獨成冊的紙本書，採取了兩個截然不同的內容分類和編輯架構，各自反映了我對中外電影的一些基本看法。為了讓讀者更容易理解我的挑選原則和理由，在兩書的正文之前會先寫一篇「導讀」作概略性說明，各

章節前再單獨書寫一篇「小導讀」作較詳細解釋，有勞各位朋友「按圖索驥」，更增閱讀樂趣。

　　最後不得不感謝秀威出版社提供給我這個出書的機會，讓我能夠在七十歲的特別日子端出一個紀念品給各位朋友和讀者分享。更特別感謝七位前輩和好友惠賜鴻文作推薦序，令拙著增色不少，他們是：華語影壇著名監製導演吳思遠、臺灣名導演李祐寧、金馬獎前主席和《影響》雜誌創辦人王曉祥、相交逾五十年的同班同學蔡國榮、香港名影評人黃國兆、臺灣名影評人彌勒熊，和我的忠實讀者史蒂夫。他們的文章長短風格不一，雖不免對本人有一些溢美之辭，但亦從多個角度提出對我們的「影評」和「影評人」的看法和切身感受，甚多真知灼見，絕非普通的捧場文章可比，識貨的讀者們可別錯過了！

<div style="text-align:right">

梁良

謹識於2022年7月7日

疫情正在逐漸消散的臺北市

</div>

導讀

　　我看電影的口味很雜，什麼都看，幾乎是來者不拒，所以看到爛片的機會很多，經常都會看到一肚子氣；但是看到好電影的機會也不少，每當連續看到幾部精彩的電影時，就覺得自己的運氣很好，把自己關在漆黑的戲院中好幾個小時並不是在浪擲光陰，而是在享受人生。「生命就像一盒巧克力，你永遠也不會知道你將嚐到什麼口味。」（Life was like a box of chocolates. You never know what you're gonna get.）影評人的工作，大抵就是要有這種類似阿甘的認知吧？

　　如今，要在我寫過的兩、三千部世界各國電影中挑選出一、兩百部好片的影評跟大家分享，該從何著手？採用什麼篩選標準？經過一番思量，我決定放棄上冊華語片以「歷史發展」作主軸的編輯方式，改採「影片類型」為依據來整理挑選，從手邊收集到單篇影評中盡可能挑出多元化、多角度的代表性作品，分門別類加以編排，也許可以構成一張記錄我在這半世紀以來親自繪畫出的「好電影世界地圖」。它既不表示什麼「影史最佳」或「同類首選」，也當然有很多照顧不到的地方，純粹受個人觀影和寫作經驗的局限，是一種既客觀亦主觀的存在。如有人願意按圖索驥，跟著書中的片單逐一觀賞印證，也許會帶來柳暗花明的樂趣。

目次

從愛情到親情：男男女女的所有情事

我們是這樣長大的：校園與成長電影

真假人生：紀錄片與動畫片

奇思妙想：奇怪題材與另類敘述

市場是他們的：賣座大片巡禮

名導的足跡：
二十位名導演作品短評

　　電影是一種集體創作的藝術，從製作前期的編劇到後期的剪輯等各個階段，都需要各有專長的人才貢獻心力，才能夠把電影的最終成品端到觀眾眼前。不過，在電影的創作團隊中，在拍片現場運籌帷幄、指揮大局的「導演」，還是占有最重要地位的一員，一部影片在藝術創作上的成敗責任，幾乎都是由「導演」來承擔。我雖然不是「作者論」的強力主張者，但在寫影評時也十分重視導演個人的技巧和風格表現，以之作為影片是否拍攝成功的一個重要指標。因此，本書雖然採「影片類型」作為編輯框架，但仍然先闢一個章節集中納入二十位名導演的作品短評。這些來自世界各地、在近半個世紀的影史上占有一席之地的代表性導演，不見得擅長拍攝類型片，但我都不希望看到這些重要的名字在書中缺席。因篇幅所限，只能選出二十篇我寫過的名導演的影評（不一定是其最佳作品），依製作年份的先後順序排列下來，多少可以反映出五十年來世界影壇的潮流演變。

彼岸花

導演	小津安二郎
編劇	野田高梧、小津安二郎
演員	佐分利信、田中絹代、山本富士子
製作	松竹株式會社
年份	1958

Equinox
Flower

　　本片的故事相當簡單，主要是說一個大公司經理的長女與另一公司的小職員私訂終身，平素思想開放的父親（佐分利信飾）由於惱恨女兒（山本富士子飾）在作這樣重大的決定之前也不先與他商量，因此固執地拒絕這門婚事，並將女兒軟禁在家。後由女兒的朋友施計，取得父親對婚禮的同意。此時，父親為了維護自己的「尊嚴」，便說他們結婚也可以，只是他不去主持婚禮。可是母親（田中絹代飾）卻私下裡邀請了父親的一位好朋友來當主婚人。思前想後，父親終於在婚前決定參加女兒的婚禮，後來更由於和女兒的朋友的一番談話，使他親自坐火車到女婿家去道喜。

　　雖然小津導演在片中表現的都是我們日常生活中最熟悉的事物：兩個老夫妻鬥嘴，女兒與父親爭執、三姑六婆串門等，就像我們平時的經歷，但由於他觀察入微，描寫深刻，遂能給予我們最深的親切感和溫馨感。其實，小津的每一部片都是表現差不多的生活情調，就算連劇中人物的組織也差不多，總是：一對老年夫妻，幾個已成年及接近成年的孩子，以及他們兩代各自的朋

友。這些人物都有各自的個性，但卻一直互相影響著，構成一個互相關聯著的整體。在這個圈子裡有什麼事情發生，主角雖然只是一個人或兩個人，但幫忙解決問題的卻有一堆人。因此，在小津的影片裡雖然也有上下兩代的衝突，也有夫妻間的摩擦，但經各方面的協調，總能圓滿地將問題解決，不但年輕一輩感到父輩深切的關懷，老一輩在維持家長尊嚴之外，也能得到難言的滿足感。

　　小津的偉大不在於他的電影技巧，而在於他在電影中表現的生活情調和對人生的愛。單論導演手法，小津是相當守舊和規律化的，無論在鏡頭組織和畫面構圖方面幾乎都有一定的路數可循，如：攝影鏡頭絕少移動，構圖總是四平八穩，場與場之間的連接方面總是用「割接」，習慣用「空鏡頭」來轉場和製造情調。雖然這種過分平穩的手法會使影片缺乏活動感和流於單調，但它卻能因此樹立起獨特的風格。當小津留意到影片的趣味性和節奏感，並在這方面稍予加強，便會使影片顯得有朝氣和活力，使觀眾在歡笑中感受到人類互相瞭解和忍耐的重要。本片就是一個十分成功的例子。

驚魂記

導演	亞佛烈德・希區考克（Alfred Hitchcock）
編劇	約瑟夫・史蒂法諾（Joseph Stefano）
演員	安東尼・柏金斯（Anthony Perkins）、
	珍納・李（Janet Leigh）、
	維拉・邁爾斯（Vera Miles）、
	約翰・加文（John Gavin）、
	馬丁・鮑森姆（Martin Balsam）
製作	派拉蒙電影公司
年份	1960

Psycho

　　看到希區考克的中期名作《驚魂記》（*Psycho*，港譯《觸目驚心》），使人驚異到希翁的電影技巧之高，幾乎已到了無懈可擊的地步。看到他的電影，可以使我們充分地體驗到電影這種映像媒介的真正魅力所在，因為他的電影可以稱為「純電影」。每一個鏡頭，每一組畫面，經過希區考克的精心設計之後，變成了一個一個最有牽制力的符號，將觀眾的情緒從平和的狀態帶入變化莫測、波濤起伏的幻想世界中，這種力量是其他各類型的藝術都沒有的。

　　對於掌握觀眾方面，希翁曾在法國新浪潮導演楚浮（François Truffaut，港譯杜魯福）的訪問錄談到本片時說過：「我最感滿意的是此片引起觀眾的反應，這是很重要的。我不關心情節主題，也不關心演技，但我關心剪接、音響和一切足以使觀眾尖叫的效果。能夠用電影藝術引致群眾的情緒反應是件樂事，而此片在這點上是完全成功了，引起他們情感的不是片中的主題，演技或是故事，而是純電影。」

　　事實上，本片確能從頭到尾緊緊地掌握住觀眾的注意力。從

開始時瑪麗安‧克萊恩（珍納‧李飾）攜款私逃，中途在一家偏僻汽車旅館歇宿遇見老闆諾曼‧貝茲（安東尼‧柏金斯飾）以至被殺可說是影片的上半部。在此一部分中，希翁特別著意描寫瑪麗安偷款後的心理衝突和她神經質的動作表現，直至她被殺前，觀眾的關切感一直投入瑪麗安的身上，擔心她是否能攜款逃抵安全地點？在與諾曼的一番詳談後，瑪麗安曾有回鳳凰城自首的表示，觀眾的情緒至此得到一個喘息的機會。但就在此時，瑪麗安在浴室被殺。全片固然趁勢展開了一個新階段，而觀眾的關切也轉移到貝茲和他媽媽的身上。

隨著私家偵探米爾頓‧亞伯蓋茲（馬丁‧鮑森姆飾）、瑪麗安的男友山姆‧魯米斯（約翰‧加文飾）及妹妹萊拉（維拉‧邁爾斯飾）對貝茲酒店展開的追查，戲的重點放在情節的發展上，直到揭露出貝茲家老太的真相後，希翁始再集中力量在諾曼這個變態人物的心理描述直至終場。不過，這種重點的轉變在片中一點都沒有生硬之感，整部片就像一條曲折而多暗湧的河流，表面上的水流很順，內裡卻充滿浪濤。希翁在鏡頭的調度與節奏的掌握上也顯示出他有獨到之處，單看瑪麗安在浴室被殺一場以及偵探米爾頓在古屋樓梯被殺一場已可明顯地看出他在編寫分鏡頭劇本時的設計精到。就片末員警拿毛毯給諾曼，卻聽到一個女性的聲音說「謝謝」，足以證明前面的精神病醫生說「他正處在母親的一面」這個說法。如此經濟而有效的交代方法在片中還有很多，這些均可證明希翁不但善於製造緊張氣氛，還是一個心細如髮的說故事者。

<table>
<tr><td rowspan="7">畢業生</td><td>導演</td><td>麥克・尼可斯（Mike Nichols）</td></tr>
<tr><td rowspan="2">編劇</td><td>考爾德・威林厄姆（Calder Willingham）、</td></tr>
<tr><td>巴克・亨利（Buck Henry）</td></tr>
<tr><td rowspan="3">演員</td><td>達斯汀・霍夫曼（Dustin Hoffman）、</td></tr>
<tr><td>安妮・班克勞馥（Anne Bancroft）、</td></tr>
<tr><td>凱瑟琳・羅斯（Katharine Ross）</td></tr>
<tr><td>製作</td><td>勞倫斯・特曼（Lawrence Turman）</td></tr>
<tr><td></td><td>年份</td><td>1967</td></tr>
</table>

The Graduate

　　假如不是在念中學時已經看過一次，真不敢相信《畢業生》（*The Graduate*）已經是八年前的電影了！因為它有最新穎的導演技巧，走在時代尖端的新潮行動，歷久常新的流行曲配樂。除了髮型和服飾與今日不同之外，重看本片一點也沒有落伍之感。難怪《畢業生》能夠在1967年以一鳴驚人的姿勢出現，成為「青年電影」中一齣惹人注目的作品。

　　《畢業生》雖然在1967年的金像獎競賽中敗予《惡夜追緝令》（*In the Heat of the Night*，港譯《月黑風高殺人夜》），但《畢》片的麥克・尼可斯卻擊倒了《月》片的諾曼・傑維森（Norman Jewison，港譯諾曼・傑維遜）獲得了那一年的最佳導演獎。對於這個結果，我認為是很公平的，因為麥克在《畢業生》中的導演技巧實在太棒了！就像一本導演技巧百科全書，令人目不暇給，但又不會因為花巧太多而令人頭暈目眩，因為這些技巧都是符合劇情而施展的。就以羅賓遜太太引誘班哲明的一場戲為例，觀眾的情緒已被班哲明的成敗所緊抓，根本不覺導演應用了幾種相當新銳的技巧來處理（如借攝影機的運動來轉移目

標、以鏡頭焦點的變換來區分角色的主從、以及幾次急促的割接等等），就連那個看來並不合理的鏡頭（透過羅賓遜太太攔起的大腿看到細小的班哲明）在這裡也變得理所當然了。除了轉場技巧特別出色之外，本片在光影的處理上也達到一個非凡的境界，很多場面中演員不用表演，光影已經在做戲了。在八年後的今天，還沒有看到那幾部電影在燈光的處理上超越本片的。

除了麥克・尼可斯在導演上的成功外，《畢業生》還造就了一位成功的演員達斯汀・霍夫曼。在片中，他飾演一個聰明健碩而易於感情衝動的大學畢業生，從片首被引誘時的猶疑侷促，至片末的爽朗果敢，恰如其分地表現了劇中人物的感情變化。當他駕著跑車到處打聽伊琳結婚的教堂，以至跑步衝上教堂頂層，隔著玻璃大喊愛人的名字，終於以十字架攔門阻擋追出的賓客，然後拖著穿婚紗的伊琳跑上巴士，在最後一排座位相視而笑，觀眾高漲的情緒至是才隨著達斯汀的傻笑而鬆馳下來。這段電影史上有名的場面，故然由於全片的戲劇性積聚而成，但若沒有達斯汀那種完全投入的演出，效果一定會打個八折。

——重看《畢業生》，原載《中國學生周報》1974年7月5日
第1127期

<table>
<tr><td rowspan="7" style="font-size:xx-large">小巨人</td></tr>
</table>

導演	亞瑟・潘（Arthur Penn）
編劇	考爾德・威靈厄姆
演員	達斯汀・霍夫曼、費・唐娜薇（Faye Dunaway）、馬丁・鮑森姆、李察・穆雷根（Richard Mulligan）
製作	Cinema Center Films
年份	1970

Little Big Man

　　根據湯瑪斯・伯傑（Thomas Berger）原著小說改編的《小巨人》（*Little Big Man*，港譯《小人物》）是一部反傳統的西部片。在態度上它是同情印地安人而反對白人的；在取材上它不是單獨描寫一樁事件或某一段時期，而是借一個小人物的傳奇歷史來統述西部的發展史；在人物塑造上，主角也不是外貌瀟灑性格強烈的警長或槍手，而是一個體型瘦小性格柔弱兼且身分不明的人，有時給印地安人追殺，有時又給白人迫害，因此他能夠馳騁於印地安人和白人的居住領域，並且藉此反映出雙方的發展歷史，使本片成為內容非常豐富而視界又非常廣闊的西部片。

　　小人物傑克（達斯汀・霍夫曼飾）本來是白人，但在一次西部旅程中家人被兇暴的印地安人所殺，只剩下他這個十歲的小孩子和他的姊姊卡洛琳被一個賽安族勇士「鬼顯」所救。回到賽安營地，他們發現卡洛琳是女孩子，於是放走了她而只留下傑克。個子瘦小的傑克就此與印地安人一起度過他的少年階段，並由於他的勇武而被族長稱為「小大人」。在一次「羞辱」白人的圍攻中，傑克揭露自己的白人身分，因而被送回白人區域開始過

他的白人生活。在這段時間裡，他經歷了三個時期——「宗教時期」、「騙子時期」、和「槍手時期」。其後他結了婚，開始學習做生意，但不久便因經營不善而生意倒閉。這時，傑克遇到了一生命史上的重要人物——加士達將軍，這個人也正是美國西部史的重要人物。在他的指引下，傑克興高采烈地帶著妻子奧嘉往西部發展，可惜在途中給印地安人侵擊，傑克與奧嘉就此失散。

由於尋妻心切，傑克曾經加入加士達軍隊中作一個趕驢人，並且在一次對印地安人的突擊中巧遇「鬼顯」的女兒「陽光」正在做生意，由此再次展開了他的印地安人生活。不過，好事總不會延續很久的，傑克的寧靜生活才過了一年，便給加士達下令屠殺華河區的印地安人而澈底破壞，陽光也在這一場屠殺中喪生。傑克雖然想辦法混了加士達的營帳報仇，但他卻臨時失掉了刺殺的勇氣，遂頹然而出，再次回到他以前浪跡的地方。

經過那麼多年，一切都變了。神槍手「野水牛」竟會被一個乳臭未乾的小子槍殺，潘師母已變為下級妓女，而賣假藥的騙子已變成做偏門生意的商人，這個社會已變得令他感到陌生，於是他隱入山林，開始了他的「隱士時期」。離群獨居的生活越活越沒有意思，傑克彷彿已對一切毫無留戀，正想走到懸崖上往下一跳，追求與星星合而為一，但加士達軍隊的號角聲再次引起了他的復仇怒火，使他加入成為軍隊中的斥侯，以鬥智將加士達誘入一個他預想不到險境中，讓賽安族的勇士將這隊白人軍隊全數殲滅。其後，傑克被救回賽安族的營帳中，隨老祖父上山等死，他自己死不了，於是活到現在向世人覆述他這一生的歷史。

從第一個黑畫面開始，影片就一直採用傑克的第一人稱旁述

來描敘整個故事。因此本片所跨越的時空雖然如此廣泛，但都是傑克曾經親身經歷過的事件。縱然如此，但本片的素材仍然豐富得驚人，所以導演對於本片所呈現的每一事件均不多交代它的來龍去脈，只是就該段事件本身儘量地發揮。所以對於某些人物和事情的出現，觀眾也許會感到有點沒頭沒腦（像卡洛琳與同伴掃蕩假藥騙子，像傑克與奧嘉的結婚與經營小商店），不過這或許亦與公映的版本刪節過多有關。若就每段單獨的情節處理而言，亞瑟・潘實在已為本片作了最適切而又富於趣味性的描述，很多場面都綜合了鬧劇與悲劇的感人效果，令觀眾看時感到笑中有淚，淚中有笑。像傑克與騙子裝殘廢來賣假酒；傑克初出道而勉強作出大槍手的舉動；傑克歷經艱苦要找尋的奧嘉竟然變成幼熊的太太等等情節，都能由衷地激發觀眾想哭的情緒。

此外，編導構想出很多有荒謬意味的人物關係，更令本片所含的諷刺意味增強不少。像傑克本身，他個子雖小但心志卻大，因此他是一個「小大人」；像潘師母，她身分是牧師的妻子，但實際卻淫蕩得可以；像卡洛琳，她最初被鬼顯所救時以為一定要遭強姦，但別人卻以為她是男孩子；像野水牛，他是遠近聞名的快槍手，卻給一個後生小子的冷槍所殺；像鬼顯與傑克在河邊因誤會而搏鬥，但卻被一個白人軍隊的隊友隔河將鬼顯射殺以救回傑克的生命；像加士達一向以為傑克騙他，但傑克告訴他真相他卻中計。類似的例子在本片中實在不勝枚舉。

說回對印地安人的態度上，亞瑟・潘也不是認為全部印地安人都是好的，他以賽安族代表好的印地安人，以實泥族代表不好的印地安人。片中出現的突襲白人的行動都是實泥族幹的，此外

他們更充任白人軍的先鋒部隊，就算見到孤獨無援的白人也露出由衷的敬意（像傑克初次險些被實泥族的勇士暗算，就因他是白人才能得以倖免）。不過這種印地安人會得到什麼下場呢？最後還不是讓傑克將之一箭了結！至於賽安族印地安人，他們是真正的勇士，平常他們都不作無理的侵害，就算要表示他們的憤怒，也只是用小木棒來羞辱他們的敵人而已（像前半段賽安勇士圍攻白人軍隊的一次）。可是白人軍官是怎樣對待這些善良的印地安人呢？都是無理的屠殺，和有計畫的迫害，就算破壞信用亦在所不惜。加士達將軍在片中的扮相是一個過分自信的殺人狂，他似乎以屠殺印地安人為個人的最大樂趣，但最後他也死在自己的任性行動中。每一次白人軍隊出發行動都是很有組織的，但印地安人每一次都是在最寧靜的時候被襲，就算最後一次大決戰也沒有排出早有計畫的陣容。由此我們可以看出亞瑟‧潘對印地安人和白人是持什麼看法了。

本片出現的人物十分多，但難得的是他們都有明顯的身分與突出的性格，叫人看來不會產生混淆之感。其中最成功的當然是作為主角的傑克，達斯汀‧霍夫曼扮演此角可以說不作第二人想，其一舉手一投足均有很濃的戲味。他由十幾歲演到一百二十歲，每一個階段都有不同程度的表現，而且由始至終均能維持一定的趣味性，實在難能可貴。此外，如費‧唐娜薇演意淫的潘師母，馬丁‧鮑森姆演狡猾的騙子，李察‧穆雷根演深沉的神槍手，乃至勇武的幼熊、娘味的族人等配角都演得十分出色。此片雖然是1970年的舊作，但今日看來仍無落伍之感，因為它實在是一部歷久常新的西部片。

有限公司

編劇、導演	薩雅吉・雷（Satyajit Ray）
演員	巴倫・昌達（Barun Chanda）、 莎米拉・泰戈爾（Sharmila Tagore）、 帕羅米塔・喬杜里（Paromita Chowdhury）
製作	Angel Digital
年份	1971

Seemabaddha

　　假如要舉出一位導演，他能夠以有限的資本，簡陋的製作環境，平凡的故事題材拍出風格強烈而又能雅俗共賞的電影來，相信印度的電影大師薩雅吉・雷（港譯薩耶哲・雷）會是一個最具代表性的人物。他的電影在內容方面多取材於近代印度社會的種種現實問題，藉其敏銳的觀察力與平實細膩的電影手法對問題展開深入的探討，從而反映出有關人物在事前事後的心理轉變，頗能達到由淺入深而又深入淺出的效果，《有限公司》（*Seemabaddha*）可以作一代表。

　　本片改編自瑪尼・尚卡爾・慕克吉（Mani Shankar Mukherjee）的原著小說，是薩耶哲・雷1971年的作品，有稱之為「中產階級三部曲」的第三部〔另外兩部是《森林中的晝夜》（*Aranyer Din Ratri*，1970）和《敵手》（*Pratidwandi*，1970）〕。本片的主角沙馬倫杜・查特吉（巴倫・昌達飾）是一家英資電扇電燈公司的出口部主任，年輕英俊，在公司有良好的交際手腕，私下亦有一個愉快舒適的家，可以說一個典型的中產階級。自從他太太多蘭（帕羅米塔・喬杜里飾）的妹妹圖圖爾（莎米拉・泰戈爾飾）來

他家暫住以後，他的感情生活開始產生轉變，他與小姨之間展開了一段含蓄而曖昧的戀情；另一方面他在公司的業務上遭到了一個前所未有的危機。為了挽救公司聲譽與自己的職業前途，他不惜串通人事部主任在公司的工廠內製造工潮，利用工人的罷工解救了一次外銷電扇面臨退貨的危機，他這一個險著雖然成功地提升了他的職業地位，可是在感情生活上卻遭到了一個重大打擊，因為小姨已經洞悉了他的為人，黯然離去。

在片頭部分，導演用了大約十分鐘的時間來介紹主角的家庭背景、其出身、以及在「彼得電扇電燈公司」晉升的經過，並且概略地說明這家公司的上層結構如何。這一段幾乎是純敘述性的場面，薩耶哲・雷亦用傳統的「旁白」來交代，但他在畫面部分卻用多種「分割銀幕」的技巧來處理，在視覺上毫不沉悶，兼且趣味盎然。待全片的正片開始，雷即恢復用普通的敘事方法來交代劇情，但由於他特別重視細節的處理（例如主角與另一候選之職員同在董事會外等候主席報告的一場，二人互賞煙圈的動作充分表現了那種互相敵對的情勢），兼且鏡頭的運動與畫面構圖是在極度精密的安排下進行的，因此銀幕上出現的事物雖然普通，但在劇情的聯繫與劇中人物的感情衝擊下，映像卻變得強烈而具有感染力。令人印象最深的一個鏡頭是全片最後一個鏡頭。這時小姨要離沙馬倫杜而去，他默默無言地對望了一會小姨，悄悄地將他送給她的手錶解下（這一段都是以兩人的特寫交代），之後鏡頭一跳變為一個地平線的遠景，只見主角雙手蒙面頹坐在中央的沙發上，小姨靜靜地從他對面的沙發起身走出畫面之外，鏡頭隨即作垂直提升，畫面頂部正好是那一台正在轉動著的「彼得牌

電扇」，畫面下端則是在空洞的客廳中彎身坐著的主角。這一個靈巧的鏡頭運動，將主角與小姨子之間的感情衝突、主角因工潮問題引起的內疚、以及主角遭受的事業壓力、大公司壓迫小人物等幾種含義都適切地表達出來了。

　　由於製作費用與環境的限制，薩耶哲・雷處理部分場面不得不用避重就輕的方法來交代（利用工人對伙食不滿從而製造工潮的一段最為明顯），因此在衝擊力方面或許會削弱了一點。但是，雷的敘事與寫情手法都是一流的，尤以寫情的含蓄細膩更非其他導演所能及。試以主角對太太及小姨的兩種感情為例。最初太太對他說她妹妹要來家中暫住的消息時，他是表現得毫不關心的，甚至在從機場接小姨回家的途中，他也顯得十分客氣。直至姊妹兩人盛裝而出要去吃飯的時候，主角才開始注意小姨，並且在內心中引起疑問：他是否娶錯了姊姊？之後，他不但對小姨產生好感，而且還產生了一種強烈的相思之情。他帶她回公司參觀，向她講述自己的理想和希望，因不能趕赴午餐之約而耿耿於懷，甚至將公司的危機只告訴小姨而不告訴自己的太太。此外，當太太告訴他原來妹妹在家鄉已經有一個要好的男朋友時他所表現出的失望之情，也能深刻地反映了他對小姨的愛戀。雖然，小姨對他也很有好感，不過當她知道他竟然為了自己的事業前途而不惜犧牲工人的幸福故意製造工潮時（「製造一個奇蹟」本來是她向他說笑地提出的解決辦法），她感到無比地悲哀。因為這是一種理想的失落，所以她不得不離他而去，並且再不要受到他的束縛（她解下手錶還給他）。一種深沉的悲哀遂在無言之中滲透出來，也深深地打動了觀眾的心。

就整部影片的總體成績來看，《有限公司》一片雖說不上是一部偉大作品，但毫無疑問是一部拍得十分精緻而有味道的影片。在技巧上，除了中段的節奏掌握稍為渙散之外，全片的結構可說相當完整，個別場面且有甚多的精彩之處。由薩耶哲・雷自己負責的配樂在影片中發揮了很大的襯托作用。幾個主要演員的演技都十分出色，舉手投足與眼神笑貌都有相當深沉的戲味，其中尤以男主角及飾演小姨的女主角為然。

第三類接觸	編劇、導演	史蒂芬・史匹柏（Steven Spielberg）
	演員	李察・德雷福斯（Richard Dreyfuss）、法蘭索瓦・楚浮、瑪琳黛・蒂倫（Melinda Dillon）
	製作	EMI Films
	年份	1977

Close Encounter of the Third Kind

　　《第三類接觸》（*Close Encounter of the Third Kind*）的壓軸高潮戲，可以說是電影史上最感人的經典場面之一。地球科學家窮畢生精力追求的夢想得以實現——地球人和外星人正式接觸。在「魔鬼塔」頂的接觸點上空，數台小型太空船低飛徘徊，與地球人交換初步的音律接觸。不久，太空船飛走，卻隨之飛來一艘光輝燦爛、體積龐大的太空母船著陸在接觸點上。地球人和外星人互相以音律通訊息，由慢而快地奏出了一首氣勢宏大的「接觸交響曲」。其後，太空母船的底艙慢慢打開，艙內射出耀眼強光，地球人屏息以待。幾個模糊的影子自強光中走出，卻原來是第二次世界大戰時失蹤的幾個美國空軍，跟著，有更多自地球上離奇失蹤的人自太空母船內走出。這種情境，有點像友善的交戰國的「釋俘行動」。接觸的序幕完畢，真正的外星人走出母船，卻原來是一群全身赤裸，體態奇異的「小孩子」。這種善良可愛的形象，與一般人想像的「兇惡的太空人」有極大的距離。當銀幕上放映出楚浮演的科學家跟外星人的代表互相以手語交談和交換友善的微笑時，那種真摯而優美的情景真可以把人感動得哭出來。

史蒂芬・史匹柏編導的原始構想，由特技指導道格拉斯・特蘭布（Douglas Trumbull）將之具象化，再經攝影指導維莫斯・齊格蒙（Vilmos Zsigmond）的攝影傳達出來，在銀幕上創造了頗多震撼人心的映像奇觀，像：在公路上空低飛滾動的太空船瞬間飛向天際；夜空的烏雲翻騰變幻，並發出閃電般的強光；太空母船自魔鬼塔背後升起，景象就像日出般燦爛。比較《星際大戰》（Star Wars）偏重於花巧的特技效果，《第三類接觸》無疑更具氣魄。

按照史蒂芬・史匹柏的說法，《第三類接觸》是一部「科學推理片」。在這部影片中，並沒有一個完整的「故事」，而是由一連串飛碟出現的跡象堆積而成。根據這些「接觸」的線索，科學家（法蘭索瓦・楚浮飾）推斷到外星人可能要在美國懷俄明沙漠中的魔鬼山上出現，電力工程師（李察・德雷福斯飾）和年輕母親（瑪琳黛・蒂倫飾）也不辭千辛萬苦來到魔鬼塔，目的就是為了證實「這是真的」！編導在本片作了極其大膽的推論；雖然或會令人覺得玄奧，但卻不能否認片中呈現的景象可能會有成為事實的一天。

就導演的表現而言，本片的部分片段處理得有點急促和紊亂，但整部片的層次卻甚為分明，氣氛的營造依舊維持史匹柏的個人特色——在平靜的推進中傳達出一些哲學意味，也能自然融於映像之中教人不自覺地感受出來，更增加其作品的韻味。

印度之旅

編劇、導演、剪輯	大衛・連（David Lean）	
演員	茱蒂・戴維斯（Judy Davis）、	
	維多・巴內吉（Victor Banerjee）、	
	佩姬・阿什克羅夫特	
	（Peggy Ashcroft）、	
	詹姆斯・福克斯（James Fox）、	
	亞歷・吉尼斯（Alec Guinness）	
製作	Thorn EMI	
年份	1984	

A Passage to India

　　一位年輕的英國女子艾迪娜・奎爾（茱蒂・戴維斯飾）跟她的男朋友朗尼的母親摩爾太太（佩姬・阿什克羅夫特飾）從英國遠涉重洋到印度，此行的主要目的，原是為了決定艾迪娜與朗尼的婚事，然而到了印度之後，艾迪娜卻對朗尼的殖民地官僚嘴臉有所不滿，她和摩爾太太都渴望能認識「真正的印度」。

　　在當地小鎮香單坡中唯一對印度人沒有持成見的公立學院校長費丁（詹姆斯・福克斯飾），為她們介紹了兩位印度朋友，一個是中年喪偶而風采動人的阿齊醫生（維多・巴內吉飾），另一個是相信輪迴與命運的哲學教授戈普里（亞歷・吉尼斯飾）。阿齊醫生為了表示東方人的好客之道，主動邀請兩位英國女士到聞名的馬尼拉巴山洞旅行，而由費丁和戈普里作陪。

　　然而，這一趟旅行卻引致了一場幾乎掀起政治風暴的官司，因為艾迪娜控告阿齊企圖在山洞內強暴她，但後來在法院審判時卻於證人席撤銷了控訴。到底阿齊有沒有意圖強暴艾迪娜？艾迪娜又為什麼先提出控訴然後又撤銷？這兩個關鍵性的問題，編導都沒有在片中提出答案。但整部影片並沒有因此而出現缺憾，因

為大衛・連在這部片長兩小時四十分的鉅製中留下很多空間讓觀眾思索咀嚼。真正的答案可能存在於天地悠悠的碧海、大河、或山峰之間，但在這個思索過程卻可以令觀眾獲得很多。

自1970年推出《雷恩的女兒》（Ryan's Daughter）之後便息影的大衛・連，終於以七十六歲高齡推出了一部氣魄依舊宏大、功力更沉厚新作品《印度之旅》（A Passage to India）。此片改編自英國名作家E・M・福斯特（E. M. Forster）1926年的名著，由大衛・連一身兼任導演、編劇、剪輯三職，難得的是這三項都表現出色，同獲1985年第五十七屆奧斯卡金像獎提名，亦算是影史上一項紀錄。此外，《印度之旅》並獲得最佳影片獎等共十一項提名，為當年影壇最熱門的電影之一。

《印度之旅》吸引人的地方，主要是編導透過艾迪娜控告阿齊醫生這件疑案，反映了人生中諸多重要問題，譬如：殖民地主義與民族主義的衝突，以及人世間的哲學思想等等。諸如此類的問題，均非三言兩語所能說明，但大衛・連能藉著人物的心態與情節的進展而將這些複雜的東西自然地穿插於影片中，功力的老到可見一斑。

也許是大衛・連越來越看透了人生之間種種無謂的爭端，跟廣闊的大自然比較起來，簡直是微不足道，因此他在《印度之旅》中經常以大遠景拍攝山、河、海、天空的畫面，讓人對天地間存在的那股神祕主宰力量產生由衷敬畏之情。在影片的最後一段，費丁校長帶著他的太太來探望阿齊醫生，讓阿齊驚訝地發現：原來他對費丁和艾迪娜這兩位在當年表現出極高道德勇氣、改變了他坐牢命運的朋友，竟然因為狹隘的民族主義和個人的自

尊自卑心理而產生了那麼大的誤會！終於，阿齊拋開了那些一直妨礙著人與人心靈溝通的因素，緊緊地擁抱費丁、張臂高呼摩爾太太的名字，並寫信向艾迪娜致敬。

阿齊在風和日麗的林蔭小道上送別費丁與史黛拉夫婦的一場戲，是《印度之旅》全片拍得氣氛最溫暖的一幕，因為只有在這一段時間，印度人與英國人的身分界限才真正打破，阿齊與費丁，是大地上兩個地位平等的人。

在《印度之旅》中，幾個重要的主角各具性格，亦各有不同的代表性。阿齊醫生給人的印象是可憐復可悲，他雖然已屬印度人之中的上層階層，可是在殖民統治下，他對英國人還是充滿了一種又愛又恨的自卑感。他當初騎腳踏車被總督的車子撞得渾身是泥時，曾經不屑地大呼「這些英國人！」。可是，後來摩爾太太和費丁對他表現得稍為親切，他便失魂落魄地反過來刻意討好英國人。這種媚外的情結，在不少中國人身上也可以發現。總地說來，阿齊並不是一個可愛的角色，尤其他在獲釋之後反過要求艾迪娜賠償兩萬盧比名譽損失時的神態，更加教人反感。印度演員維多・巴內吉〔曾主演薩雅吉・雷的近作《家園與世界》（*Ghare-Baire*，1984）〕扮演這個角色，舉手投足稍嫌浮誇，能夠博得摩爾太太如此喜愛與費丁如此信任的人，其舉止理應更加沉穩一點才對。

相對之下，扮演費丁校長的詹姆斯・福克斯，無論造型與演出都充分表現出成熟的英國紳士風度，他在俱樂部內當著英國人的面辭退會員資格所表現出來的道德勇氣，實在令人敬佩。扮演摩爾太太的老牌演員佩姬・阿什克羅夫特，是片中另一位可敬可

愛的人物，她訓斥兒子朗尼的那句話：「上帝造人是為了讓我們互相親愛」可讓那些有種族歧視的人好好反省一番。至於亞歷·吉尼斯扮演印度哲學教授戈普里，其造型雖然可信，但行動卻總覺得神祕怪異（譬如他在摩爾太太乘火車離去時獨自在候車間行禮相送的一場就令人覺得有點突兀），在片中所起的作用僅屬陪襯而已。

談到編導著墨最多的女主角艾迪娜，她是一個沉靜得近乎神經質的女子，她對自己的感情問題不是很確定，所以一會說決定不跟朗尼結婚，一會又反悔過來：她在爬上馬拉巴山洞時對阿齊醫生主動表示親密之意，但下一刻又幻想自己被阿齊強姦。大衛·連對她這種不穩定的心理狀態有相當細緻的鋪陳，但是對關鍵場面——在山洞內突然爆發她歇斯底里的失常行為——卻未能拍出撼動人心的感染力，令人頗遺憾（也許是為維持這個場面的懸疑性，故犧牲了艾迪娜當時的心態描寫）。澳洲女演員茱蒂·戴維斯的演出深沉細膩，值得欣賞。

編劇、導演	史蒂芬・索德柏
	（Steven Soderbergh）
演員	詹姆斯・史派德（James Spader）、
	安蒂・麥道威爾
	（Andie MacDowell）、
	彼得蓋勒（Peter Gallagher）、
	蘿拉・珊・賈克莫
	（Laura San Giacomo）
製作	米拉麥克斯影業
年份	1989

性、謊言、錄影帶

Sex, Lies and Videotape

　　《性、謊言、錄影帶》（*Sex, Lies and Videotape*）是年僅二十六歲的美國導演史蒂芬・索德柏執導的處女作，劇本亦由他親自編寫。本片榮獲1989年坎城影展最佳影片金棕獎、國際影評人獎、最佳男主角獎三項大獎，成為當年國際影壇上最大的一匹黑馬。

　　這部自始至終圍繞在兩對男女的性問題上打轉的小品電影，到底有什麼出色的地方讓它足以鶴立雞群呢？首先讓我們來看看它的故事內容說什麼。

　　從表面上看，約翰（詹姆斯・史培德飾）是一個令人羨慕的成功人士，他才三十多歲，卻已擁有成功事業（律師）、豪華住宅、賢淑妻子、浪漫情婦，現代男人該有的東西，他可以說都擁有了。然而，在風光背後，卻蘊藏了無限隱憂。約翰的同窗摯友葛拉漢（彼得・蓋勒飾）來訪，使表面上維持穩定的三角關係一下子面臨崩潰。

　　首先產生問題的人是安妮──約翰的妻子（安蒂・麥道威爾飾），她與丈夫之間的性生活陷入低潮，甚至已經很久沒有發

生性關係。安妮知道自己有性冷感的問題，她厭惡丈夫的撫摸，保守的道德觀又使她害怕自慰，認為那是一件「愚蠢的事」。性生活的惡劣促使她不得不定期約見心理醫生，向他宣洩心中的抑鬱，有如向神父告解。可是，在日常生活中，安妮對性問題卻羞於啟齒。所以當葛拉漢在餐廳中對安妮坦然承認他是個性無能的人時，安妮感到十分尷尬。另一方面，葛拉漢的坦白，卻也刺激了安妮勇敢地面對自己的性問題，因而促成了後來的「性解放」。

安妮的妹妹，同時又是約翰的情婦的辛西亞（蘿拉・珊・賈克莫飾），則是一個全然不同的典型。在先天條件上，辛西亞處處不如乃姊。她沒有安妮那麼端莊美麗，也沒有高貴的物質生活，然而，她在性方面是一個積極主動的強者。辛西亞以「性」為武器來掠奪原來屬於安妮的東西——好丈夫約翰，甚至以此為手段將約翰與安妮夫婦玩弄於股掌之中（她勾引到約翰在上班時間放棄工作來享受性的歡樂，又在安妮出外時登堂入室占據她的床）。由於安妮對葛拉漢表現出興趣，辛西亞也興致勃勃地登門挑逗葛拉漢，主動為他在錄影機鏡頭前表演自慰——而這正是安妮在私下不敢做的事。辛西亞在「物質世界」中可能是一個弱者，但她在「情慾世界」中卻無疑是一個強者。

作為闖入者的葛拉漢，他本身又是一個怎樣的人呢？因為當年跟女朋友發生情變，葛拉漢在外流浪了九年，為的是追尋一種適合自己的生活方式。是性關係的挫敗，導致他變成了一個性無能者，他唯一的性滿足，是來自他所拍攝的「女性自白錄影帶」。當螢光幕上一邊出現各式女子自訴她的性經驗和性幻想

時，葛拉漢卻對著她們的映像自慰。這是一種病態的性遊戲，然而卻收到了治病的正面效果——安妮藉著拍攝錄影帶終於治療了自己的「性罪惡意識」，坦然跟葛拉漢作性的接觸；而約翰則透過觀看錄影帶終於瞭解到妻子幽暗內心世界，也驚覺到自己原來一直生活在男性沙文主義的美麗謊言之中。

正如片名所示，《性、謊言、錄影帶》的男女感情世界，是一個以「性」為中心的世界。約翰跟他的妻子不談「性」，跟他的情婦不談「愛」、只談「性」。在「強者」的感情遊戲之中，「性」主導了一切。然而，光靠「性」不足以維持一個幸福穩定的男女關係，因此，他們只有輔以「謊言」。夫妻之間、姊妹之間都充斥了謊言。當觀眾看到安妮與約翰或是安妮與辛西亞相處時那種虛偽的感覺，都不免感到好笑，但當事人卻只能依靠謊言來支撐彼此之間的倫理關係。一旦謊言拆穿了，這個三角關係便會像安妮在床笫發現的辛西亞的耳環一樣——被擲得粉碎。

在編導史蒂芬·索德柏的安排下，本片的四個主角都是殘缺不全的人物，他們各自有他們的不滿和抱怨。不過，在主觀的情緒上，編導卻顯然偏向了葛拉漢與安妮，因為他們兩人不說謊話，他們「求真」。而肯面對真正自我的「求真精神」，正是行將踏入九十年代的現代人所最欠缺的。因此，編導在片末讓解除了性心理束縛的安妮跟葛拉漢走在一起，雖然有點落入俗套，但未嘗不可以看作這是史蒂芬·索德柏面對現代男女感情遊戲的一種理想寄託。

據資料顯示，史蒂芬·索德柏在二十三歲已開始為電視台編寫電視節目，其後執導多部短片、廣告片和音樂錄影帶

（MTV）。其中，他為「YES樂隊」（YES）拍攝的現場演唱音樂錄影帶，曾獲得1987年葛萊美獎的最佳MTV獎。由於擁有這樣豐富的錄影帶製作經驗，因此史蒂芬・索德柏在構思他的第一部電影作品時採用了「錄影帶」作為貫串全片的重要道具也就不足為奇了。

在《性、謊言、錄影帶》片中，史蒂芬・索德柏除了表示他對「性」與「謊言」的看法之外，也表現了他對「錄影帶」這種現代科技媒體的看法。片中，葛拉漢所使用的錄影機是最近兩年逐漸深入歐美家庭的「VIDEO 8」──最小巧玲瓏的家庭錄影機。由於它體積小，易操作，因此可讓普通人像拿筆一樣拿著錄影機來記錄個人的思想言談〔這真是實現了法國電影理論家安德列・巴贊（André Bazin）所提倡的「開麥拉筆」的理論〕，葛拉漢就是用這種錄影機來遂行他最私密的「個人心理治療」的目的。而有趣的是，影片中每個角色在面對活生生的人時都無法說出他自己真實的思想感受，但在面對冰冷而無生命的錄影機時卻好像得到解放一樣，把內心裡的每一句話都說出來了。這是編導對現代人際關係的一種微妙諷刺。不過無生命的機器始終取代不了有生命的人，因此當葛拉漢與安妮找尋到心靈的溝通後，他們就把錄影機關掉，然後用活生生的肉體來完成性的昇華。

就影片的題材而論，《性、謊言、錄影帶》使我聯想到電影大師英格瑪・柏格曼（Ingmar Bergman）的《婚姻場景》（*Scenes from a Marriage*）。同樣是冷靜地深入分析一個表面幸福婚姻的激盪暗流，不過，史蒂芬・索德柏的編導手法比較機靈、活潑和富於現代感，避免了柏格曼作品常見的陰冷晦澀的感

覺，因此更易為一般觀眾所接受。

在電影技法上，美國籍的史蒂芬・索德柏卻採取了近似法國新浪潮電影時期的風格，不著意製造戲劇高潮，採用大量生活化和冗長的對白來取代人物心態與劇情進展，在音畫蒙太奇的處理頗具實驗精神。例如影片一開始時將葛拉漢駕車來訪的過程與安妮向心理醫生傾訴心聲的場景相互跳接，而安妮的對白則一直貫串下來，就使音畫錯位產生了一種特殊的寓意和幽默感。又如本片的壓軸高潮，利用安妮拍攝錄影帶此一事件而作多層次、多段落的真相剖析，也創造了一種吸引觀眾的懸疑感，使觀眾的觀影興趣自始至終得以維持，這是史蒂芬・索德柏努力打破「藝術」與「娛樂」界限的一個傑出成果。

作為一個新導演，史蒂芬・索德柏得以憑《性、謊言、錄影帶》闖入競爭激烈的美國影壇，相信是得力於本片的題材具有噱頭性的市場吸引力。而索德柏拿著這個可以順理成章地賣弄色情的劇本，卻願意採用「光說不練」的方式來闡釋其作品，只說大膽的對白而不作大膽的肉體裸露，使本片呈現出一種鶴立雞群的格調，堪稱美國商業電影界的一支奇兵。結果《性、謊言、錄影帶》既能揚威坎城影展，得到評論者和知識分子觀眾的認同，在歐美電影市場亦能受到普遍的觀迎。可見電影的「藝術」與「商業」並非對立，只是事在人為而已！

刺激1995

導演、編劇　法蘭克・戴瑞邦（Frank Darabont）
演員　　　提姆・羅賓斯（Tim Robbins）、
　　　　　摩根・費里曼（Morgan Freeman）
製作　　　城堡石娛樂公司
年份　　　1994

The Shawshank Redemption

　　《刺激1995》（*The Shawshank Redemption*，港譯《月黑高飛》）改編自名作家史蒂芬・金（Stephen King）的中篇小說〈麗塔海華絲與鯊堡監獄的救贖〉（Rita Hayworth And Shawshank Redemption），以新鮮角度審視監獄文化，逃獄情節安排別出心裁，成功地在舊瓶裡裝新酒，因此獲得第六十七屆奧斯卡金像獎七項提名。

　　銀行家安迪・杜佛瑞斯（提姆・羅賓斯飾）因被誤判殺妻，進入鯊堡監獄服無期徒刑。起初，他受到獄卒及同性戀囚犯欺凌，日子相當難過。後來，安迪利用專業知識改善地位，還成為貪汙的典獄長不能缺少的「洗錢專家」。然而在他知道翻案無望後便決定逃獄，終於服刑二十年後重獲新生。

　　整個故事透過監獄中一名地頭蛇雷（摩根・費里曼飾）的眼光來觀察和敘述。安迪入獄那一天，雷原以為他是弱者，沒想到他在文雅的外表下有極為堅強的意志，兩人漸成為好友。

　　編導對兩名主角的性格塑造得鮮明、生動，透過他們的交往，讓人看到他們憑個人智慧和適應力在惡劣的環境中生存。例

如雷憑著從行賄巴結的手段，使他可以從獄外取得任何東西。而膽色過人的安迪硬是從殺人不眨眼的獄卒手上爭取到多瓶啤酒，又以「每週一信」的方式向獄政當局取得建立圖書館的經費。諸如此類的趣味性細節，從雷的口中以幽默而富詩意的旁白加以評說，流露出洞察世情的睿智，也大大提升了這部監獄電影的文藝氣息。

本片與其他監獄電影的另一不同點，是甚少強調暴力動作和逃獄過程，反而花頗多篇幅描述獄中文化，並以感性態度批評老囚犯更生制度的不實際，徒然把這些已經「制度化」的老好人逼上絕路。對於獄方管理人員的兇殘貪瀆，編導則用震撼性的重點呈現方式加以揭露。最後安迪以鬥智手法整倒了典獄長的不法集團，有大快人心之效。

後記

據稱本片試映時反響極其熱烈，但正式上映時反應不佳，全美總票房僅為一千六百萬美元，未能收回兩千五百萬美元預算。在1995年初獲得七項奧斯卡金像獎提名後，本片在美重新上映，再進帳一千兩百萬美元，電影的全球票房達到5,830萬美元。直至華納家用錄影帶（Warner Home Video）在1995年非常冒險地把三十二萬盒本片的錄影帶運到美國各地出租，才扭轉了這部電影的命運。最終《刺激1995》在1995年電影錄影帶出租榜上名列前茅，許多觀眾反覆觀看，而且無論男女評價都很高。1997年6月，《刺激1995》開始定期在電視頻道特納電視網播放，累計播

放次數創下新紀錄，有評論認為這是本片在票房慘敗後獲得極大關注並發展成文化現象的根本原因。2008年，《刺激1995》在IMDb.com的用戶評選「Top 250」榜單超越《教父》（*The Godfather*）排名第一，並一直保持著這項紀錄。

<table>
<tr><td rowspan="7">冰血暴</td><td>導演</td><td>喬・柯恩（Joel Coen）</td><td rowspan="7">Fargo</td></tr>
<tr><td>編劇</td><td>喬・柯恩、伊森・柯恩（Ethan Coen）</td></tr>
<tr><td rowspan="3">演員</td><td>法蘭西絲・麥朵曼（Frances McDormand）、</td></tr>
<tr><td>威廉・梅西（William Macy）、</td></tr>
<tr><td>史提夫・布希密（Steve Buscemi）</td></tr>
<tr><td>製作</td><td>寶麗金電影娛樂</td></tr>
<tr><td>年份</td><td>1996</td></tr>
</table>

　　柯恩兄弟的導演風格素以怪異著稱，不料本片改以平實的報導文學手法來處理一個改編自真人真事的犯罪故事，別具妙趣，成績更上一層樓。

　　《冰血暴》（*Fargo*，港譯《雪花高離奇命案》）以冰天雪地的明尼蘇達州法戈鎮為故事背景。售車場經理傑瑞（威廉・梅西飾）因需博士學位發展事業，竟雇用黑道人物（史提夫・布希密飾）綁架老婆，好讓他的有錢岳父付出大筆贖金。不料，這個精心策劃的計謀出了差錯，歹徒開槍射殺了在公路上臨檢的員警和兩名開車經過的目擊者，使案子越滾越大。腹大便便的警察局長瑪姬（法蘭西絲・麥朵曼飾）負責偵查命案，卻意外發現案件與傑瑞太太的綁架案有關，最後一舉破了兩個大案。

　　本片故事傳奇，但編導卻故意用平凡的生活細節來推展劇情，並以幾個主要角色為中心——反映案中有關人等的思想、行動和反應，加強全片的說服力。例如始作俑者的傑瑞自以為是掌握全城的聰明人，其實他在強勢的岳父面前卻抬不起頭來，遇到員警上門時更嚇得先行開溜，是個典型的外強中乾失敗者。

破案的關鍵人物瑪姬也不是高明過人的神探，反而更像安於小鎮平淡生活的婦人。只因她心思細密，又具女性的耐心與直覺，加上一點點運氣，才成為破案的大英雄。編導花了不少心思在表現瑪姬的女性面多於員警面，例如她向兩名跟歹徒上過床的笨女孩打聽線索時，活像是喜歡探聽鄰居隱私的主婦在跟不用頭腦思考的女孩閒話家常；日裔男同學約瑪姬在餐廳傾吐寂寞心聲的一幕，更是鄉土味濃厚的人生插曲。

　　至於一個話多、一個心狠的兩名歹徒，則代表了外來的邪惡勢力。他們在蓋滿了白雪的純潔環境中肆意噴灑血腥，製造強烈的視覺衝擊。也唯有在這些地方，影迷們才可以嗅到柯恩兄弟昔日作品的一點習慣性氣味。

破浪而出

導演、編劇	拉斯・馮・提爾（Lars von Trier）
演員	艾蜜莉・華森（Emily Watson）、 史戴倫・史柯斯嘉（Stellan Skarsgård）
製作	Zentropa Enterainment
年份	1996

Breaking the Waves

　　丹麥導演拉斯・馮・提爾以「歐洲三部曲」揚名國際影壇，如今《破浪而出》（*Breaking the Waves*，港譯《愛情中不能承受的痛》）這部英語片不但獲1996年坎城（另譯康城、戛納）影展的評審團大獎，又獲金球獎最佳影片及最佳女主角提名，是部風格突出的愛情片。

　　故事背景是在蘇格蘭北海油田附近的偏僻小鎮。心地善良的貝絲（艾蜜莉・華森飾）嫁給石油工人揚（史戴倫・史柯斯嘉飾），享受甜蜜生活。不久揚回到油井工作，貝絲終日盼望丈夫回到身邊，甚至看到揚的同事因傷放假，竟祈求上帝讓揚也受傷。揚果然在油井意外中受到重擊，有半身不遂之虞。心情惡劣的揚要求貝絲找別的男人做愛，然後對他講述過程，藉此提振他的生存慾望。貝絲為讓揚病情好轉而當上妓女，但她的行為卻嚴重觸怒教會和社區。貝絲因愛而擇善固執，最後於賣身時被殘暴的水手凌虐至死，但揚卻奇蹟般地活了過來。

　　本片主題具有濃厚的寓言味道，每個角色都有宗教意義，而鞭撻的焦點則是冷酷僵化的宗教對人性的扭曲。瀕臨崩潰的貝

絲原可藉愛情獲得正常生活，但揚的離開令她失去心靈寄託，於是活在自我幻想的宗教世界，每次祈禱便同時扮演罪人和上帝的自問自答。揚對貝絲的錯誤要求，令貝絲對愛的奇蹟產生嚴重期待，這種看似傻氣的行為令神父在葬禮上把她貶入地獄，但上帝卻接納她的善，甚至為她在天上敲響教堂鐘聲；冷酷與真情的鮮明對照不言而喻。

拉斯・馮・提爾在1995年提出了一個激進的電影運動「逗馬95宣言」（Dogme 95），主張回歸真實的拍攝手法，故本片全部以手持攝影機拍攝，使畫面質樸寫實，也讓演員擁有極度大表演空間，初登銀幕的英國女星艾蜜莉・華森對貝絲複雜的內心世界更有細膩的詮釋。導演採用章回小說敘事結構，每段情節皆插入油畫般的風景，配以相關的流行歌曲取代傳統字幕卡，效果精彩別緻。

接觸未來

Contact

導演　勞勃・辛密克斯（Robert Zemeckis）

編劇　麥可・高登堡（Michael Goldenberg）、
　　　詹姆斯・哈特（James V. Hart）

演員　茱蒂・佛斯特（Jodie Foster）、
　　　馬修・麥康納（Matthew McConaughey）、
　　　湯姆・史加烈（Tom Skerritt）、
　　　約翰・赫特（John Hurt）

製作　華納兄弟影業公司

年份　1997

　　宇宙中是否還有其他文明？這個不少科幻小說家的創作泉源，也是科幻電影的拍攝主題。大部分外星影片均描寫外星人攻擊地球，如1996年的賣座冠軍《ID4星際終結者》（*Independence Day*，港譯《天煞》）。不過，今夏大受歡迎的兩部電影卻對外星文明表達善意，《MIB星際戰警》（*Men in Black*，港譯《黑超特警組》）強調人類與外星人應和平相處；本片更讓科學家接觸其他宇宙文明，從而讓地球人更謙卑。

　　《接觸未來》（*Contact*，港譯《超時空接觸》）製作嚴謹，描述天文學家艾伊莉（茱蒂・佛斯特飾）在父親栽培下熱衷星象探索，利用無線電呼喚同好，長大後專心從事跟外星文明接觸計畫。由於美國政府的科學主管杜大衛（湯姆・史加烈飾）對此態度消極，艾伊莉乃轉而從企業家赫頓（約翰・赫特飾）那兒獲得經費繼續研究。經多年努力，艾伊莉終於收到從織女星發出的訊息，杜大衛等官員馬上用國家安全等理由介入，並把持外星接觸行動的主導權。不料，第一次太空船測試遭到宗教狂熱分子的破壞而攻敗垂成；艾伊莉在赫頓的協助下搭上第二艘太空船展

開夢寐以求的外太空之旅。

　　跟其他同類好萊塢科幻鉅製比較，本片拋棄外星人與地球人大戰場面，側重女主角追求科學真理的心路歷程，以致影片前半小時猶如高調文藝片。但艾伊莉接獲神祕訊息後，整個解碼過程便充滿懸疑趣味，並透過劇中人成功地解說諸如「質數邏輯語言及柏林奧運會電視轉播電波經二十六年後傳送到外星再回傳地球」等深奧的科學原理，對官僚政治也有所諷刺。跟艾伊莉有一夕之緣的神學家喬‧帕默（馬修‧麥康納飾）與她展開「宗教與科學對立」的爭論，則增加本片的深度。

　　至於特技上的成就也很教人難忘。美國總統柯林頓（Bill Clinton）被巧妙設計成特約演員，有趣但並不新鮮。不過片頭的一大段宇宙飛行和艾伊莉穿越時空的外星之旅，卻在映像設計上達到令人瞠目結舌的新奇效果。

永遠的一天	導演	特奧・安哲羅普洛斯（Theodoros Angelopoulos）
	編劇	特奧・安哲羅普洛斯、托尼諾・圭拉（Tonino Guerra）
	演員	布萊諾・蓋茲（Bruno Ganz）、伊莎貝拉・雷納德（Isabelle Renauld）、阿奇里斯・史凱菲（Ahilleas Skevis）
	製作	THEO ANGELOPOULOS FILMS
	年份	1998

Eternity and a Day

　　地域性的文化歷史差異往往會造成觀眾在欣賞電影時的理解障礙，歐洲片在國際市場上普遍不如美國片那麼受歡迎，顯然是吃了這個暗虧。本片曾在1997年榮獲坎城影展最佳影片金棕櫚獎，使人對這位希臘電影大師長期堅持獨特創作風格的毅力深感佩服，但不免也會對本片內容艱深難解和節奏過慢有所微詞。

　　《永遠的一天》（*Eternity and a Day*）男主角亞歷山大（布萊諾・蓋茲飾）是年華老去的希臘著名詩人，他在明天便要進醫院，遂在今天急忙處理未了之事，他的女兒女婿也急著賣掉他居住多年的老房子，使人感覺好像在辦後事。此時，亞歷山大發現了一封亡妻安娜（伊莎貝拉・雷納德飾）在女兒滿月時寫給他的信，信中充滿無限愛意，於是往事點滴浮現腦海，使他驚覺自己過度沉迷詩作而錯失了生命中的美好時光。亞歷山大開車途中好心救了一名街頭流浪兒（阿奇里斯・史凱菲飾），後來知道他來自鄰國阿爾巴尼亞，便設法幫他返鄉，但小孩老是走不成。一老一少相處了大半天，純真的孩子幫他「買詞」，使亞歷山大終於擺脫了「詩人詞窮」的困境，完成了畢生想寫卻又完成不了的一

首詩。最後，小孩乘船走了，詩人也不再懼怕明天，因為他已找到了明天的意義：比永遠多一天。

　　全片可以說是老詩人的長篇獨白，瀰漫著濃濃的人生感觸。導演採用他一貫風格的長拍鏡頭和沉悶氣氛來營造主角即將面對生命盡頭的感覺，映像色調也陰冷蕭瑟，只有在回憶愛妻時出現亮麗陽光和鮮豔衣服，對比之下更添幾分惆悵。本片另一特色是採用了大量魔幻寫實的手法，讓主角與回憶中和傳說中的人物同台演戲。其中那位19世紀的詩人具有十分重要的象徵意義，他是亞歷山大的心靈投射，也點出了「買詞」的典故，對於領悟本片主題具有畫龍點睛的作用，可惜相關的描述地域性太強，不大容易瞭解。

春去春又來

編劇、導演	金基德
演員	伍永秀、金永敏、徐在英、金基德、韓莉珍
製作	Korea Pictures
年份	2003

Spring, Summer, Fall, Winter... and Spring

　　有些電影讓人在看過之後禁不住在心裡說出「敬佩」二字，本片就是這樣的一部傑作，它先後獲得2003年韓國青龍電影獎最佳電影，和2004年大鐘獎最佳電影。

　　同樣是用電影來詮釋「罪孽隨身」的佛理，同一年的港片《大隻佬》採用了一種相當複雜的編導手法，從形式到內容都顯得太過用力，以致斧痕處處；這部韓國電影則反璞歸真，用一個簡單而集中的故事和一個古典的戲劇結構下筆，卻盡得境界清幽、喻意深遠之妙，兩者之間水準高下立判。

　　《春去春又來》（*Spring, Summer, Fall, Winter… and Spring*，又譯《春夏秋冬又一春》）以春夏秋冬的四季變化來象徵主角一生中的不同階段，共分四章和一個尾聲。整個故事發生在一座浮於湖面上的小佛堂，裡面住的只有老少二僧。最初，老僧（伍永秀飾）發現童僧因為貪玩，用細繩綁著小石頭然後纏在小魚、小蛇和青蛙身上，讓牠們無法自由活動，老僧遂用同樣的方式懲罰童僧，在他身上綁著一塊石頭，直到他尋回並釋放被他虐待的小動物，否則他所犯下的罪孽將跟隨著他一世。童僧回到山澗找

尋，發現魚和蛇已因動不了而死去，於是傷心大哭。

　　鏡頭一轉已是夏天，童僧長成了血氣方剛的少年（金永敏飾）。此時，有婦人帶著體弱的女兒（韓莉珍飾）前來佛堂，交給老僧替她療養。少僧忍受不住異性相吸所帶來的誘惑，很快就跟少女兩情相悅。老僧在少女痊癒後催她離去，少僧難忍相思之苦，也悄悄離寺出走。

　　眨眼之間多年過去，在楓紅環山的秋天，一名充滿恨意的青年（徐在英飾）逃回古廟，老僧一看就知道他是出走多年的徒弟。原來他因受不了深愛的女人投向別人懷抱憤而殺人，現正受追捕。老僧在佛堂前的地板寫了一大篇佛經，讓徒弟用他攜回的兇刀刻經文以洗淨心靈，不料為時已晚，兩名刑警追到寺廟逮捕青年歸案。老僧感到絕望，在小舟上堆積木柴自焚而死。

　　又過了好多年，一名中年人（金基德飾）出現在已結冰的湖面上，他是已出獄的徒弟。他整理殘破多年的寺廟，繼承老僧的遺志。此時，一名抱著男嬰的蒙面婦女突然拜訪佛堂，並在那裡留宿。婦人趁徒弟睡著留下了男嬰，自己匆匆離去，不料卻掉到徒弟挖空取水的冰洞中。徒弟知道自己一生的罪孽仍未了，於是重新綁上一塊大石頭，手捧佛像爬上山頂，俯視蒼生唸經打坐。

　　數年後小男嬰已長成童僧（由同一演員飾演），在寺廟裡開始跟徒弟展開他們的新生活，就如同當初老僧扶養童僧，莫非這就是生命的輪迴？本片的美術和攝影均十分優異，使整個場景彷似神話中的仙山，有一種呼應故事內涵的靈氣，並且恰如其分地融入劇情烘托氣氛。導演對場面的調度也顯得氣定神閒，就像老僧那樣深沉內斂，但在出世之餘又能適時表現出他的入世和幽

默感，憑簡單的人物和劇情仍能呈現出相當吸引人的戲劇張力。有些細膩處的安排，深得「盡在不言中」之妙，例如徒弟想在蒙面婦女睡著時偷偷掀開她的頭巾一睹廬山真面目，看看是否就是心目中的那個人？但是婦人只是輕輕握一握他的手，什麼都沒有說，觀眾也從頭到尾看不到她的表情，但已感心潮澎湃，不能自已。片末徒弟登山時配唱的樂曲，有如中國西藏的「天唱」，具有一種深刻打動人心的力量。

導演	克林‧伊斯威特（Clint Eastwood）
編劇	保羅‧海吉斯（Paul Haggis）
演員	克林‧伊斯威特、希拉蕊‧史旺（Hilary Swank）、摩根‧費里曼
製作	Malpaso Productions
年份	2004

登峰造擊

Million Dollar Baby

高齡七十五歲的克林‧伊斯威特近年來的表現越陳越香，繼廣受好評的《神祕河流》（*Mystic River*，2003，港譯《懸河殺機》）之後，再推自導自演兼配樂的《登峰造擊》（*Million Dollar Baby*，港譯《擊情》），共獲七項奧斯卡金像獎提名，包括他個人的最佳導演和最佳男主角獎。

這是一部比較罕見的以女子拳擊為題材的電影，劇情描述餐廳女服務生瑪姬（希拉蕊‧史旺飾）一心想實現自己的拳擊手夢想，苦纏拳擊教練法蘭奇（克林‧伊斯威特飾）答應訓練她。當她如願之後，很快就以過人的旺盛鬥志和高明拳術成為女子拳壇奇葩。然而，在她挑戰世界女子冠軍賽時，卻在擂台上遭被激怒的對手暗襲而成為植物人。瑪姬生無可戀，要求法蘭奇讓她安樂死，法蘭奇幾經掙扎之下終於親自動手讓瑪姬解脫了。

本片的劇本寫得十分高明，不但結構嚴謹，而且角色塑造鮮明，無論是主配角都有動人的故事展現。導演也表現出深厚的功力，拍來氣定神閒，將複雜的人生感情糾葛，透過拳館中幾個失意人的遭遇盡情傾吐。全片以拳館的黑人管理員史克（摩根‧費

里曼飾）作為冷眼旁觀的敘事者，當初觀眾以為他只是在講述老闆兼好友法蘭奇的一個傳奇故事，最後才揭露整個旁白原來是他口述的一封信——寫給法蘭奇遺棄多年而始終得不到她原諒的女兒的一封信。此時，身為觀眾的我們也才明白，為什麼當初拒人千里的法蘭奇會將瑪姬視同女兒，並用隱晦的方式稱她為「我的寶貝」。

本片除了是一個令人振奮的勵志故事，激勵每個人追尋他的夢想。只要有決心和毅力，高齡三十一歲的瑪姬照樣可以成為風靡萬千觀眾的拳壇新秀，並且如願擺脫了貧窮，有能力買房子送給家人。不過，本片同時亦是一個令人感傷的倫理故事，瑪姬的母親在收到房子時不但沒有感激女兒的孝心，還抱怨她會連累自己拿不到政府的救濟金，後來全家老少更在瑪姬的病床前逼她簽下財產讓渡書，人性的涼薄教人心寒。而法蘭奇持續數十年上教堂懺悔，又每週寫信給女兒卻始終不獲原諒，也是令人十分不忍。

除了上述編導上的優點外，本片各主要演員的精彩演出亦有目共睹，使法蘭奇擁有的拳館成為一個觀察人性的小世界，在那裡可以看到醜態，但也看到希望。

編劇、導演	伍迪・艾倫（Woody Allen）	
演員	強納森・萊斯・梅爾	
	（Jonathan Rhys Meyers）、	
	史嘉蕾・喬韓森（Scarlett Johansson）、	
	艾蜜莉・莫提梅（Emily Mortimer）、	
	馬修・古迪（Matthew Goode）	
製作	夢工廠／BBC	
年份	2005	

愛情決勝點　　　　　　　　　　　　　　　　　　　*Match Point*

　　很難想像一個風格鮮明的電影大師竟然會在七十高齡的時候完全拋棄過往的作品特色，作出一次全新的嘗試，但伍迪・艾倫做到了，而且成績令人欣喜。

　　素來以美國紐約為拍片基地，並喜歡粉墨登場自說自話的伍迪・艾倫，在這部新作中首次遠赴英倫，編導一部帶有希區考克風味的愛情謀殺片。他完全隱身幕後，並起用一批從未合作過的年輕英美演員，以純熟的說故事技巧來交代一個題材不算新鮮的通俗劇，情節乍看之下有如《郎心如鐵》（*A Place in the Sun*，1951）和《天才雷普利》（*The Talented Mr. Ripley*，1999）的綜合體。不過，影片看到最後，觀眾仍然能夠清晰地發現伍迪的簽名。本片對男主角殺人前後的細膩心理刻劃，以及顛覆「犯罪者必內疚」的道德教訓，其實是伍迪十多年前的傑作《愛與罪》（*Crimes and Misdemeanors*，1989）在主題上的重複確認。

　　《愛情決勝點》（*Match Point*）劇情敘述一個出身寒微的愛爾蘭網球教練克里斯（強納森・萊斯・梅爾飾），因為結識了英國富家子湯姆（馬修・古迪飾），從此拿到了進上流社會的入場

券。湯姆的妹妹寇兒（艾蜜莉・莫提梅飾）喜歡上克里斯，但克里斯卻情不自禁地被湯姆的具野性的未婚妻諾拉（史嘉蕾・喬韓森飾）所吸引。克里斯一心攀龍附鳳，還是娶了寇兒，順利進入岳父的企業擔任要職。諾拉則與湯姆分手，返回美國追求她的演員事業。一年後，兩人偶然重逢，一股難忍的情慾誘惑逼使克里斯偷偷出軌。不久，因為諾拉懷孕了，壓迫克里斯向妻子攤牌，但他不願意放棄已到手的財富地位，竟設計槍殺自己所愛的女人。員警在偵訊克里斯時，一度懷疑他就是殺人兇手，甚至想通了整個謀殺過程。然而，幸運之神卻出奇地眷顧這個大壞蛋，不但讓他全身而退，最後更喜獲求之不得的麟兒呢！

編導在影片一開始，就用打網球時的「觸網」說明運氣的重要：球過了就贏、球不過就輸，沒什麼道理可言。人生的幸與不幸，其實也不過如此。惡人就有惡報？那只是教科書上的說辭，在真實人生中往往是反過來的。克里斯殺人後，雖然也曾經午夜夢迴遭受良心的譴責，但他很容易就找到了自我開脫的理由。導演特別安排了一場超現實風格的「三方對話」，讓慘死的諾拉和無辜被殺的房東太太的鬼魂質問克里斯，但克里斯一咬牙就挺過去了。人生的「幸運球」，就這樣被他拿到手裡。而所謂的「良心」，其實一文不值！伍迪・艾倫這種灰色的論調，當然不見得有益於世道人心，但卻可以幫助大家看清楚這個世界的真相。

橫山家之味

編劇、導演 是枝裕和
演員 阿部寬、夏川結衣、樹木希林
製作 衛星劇場
年份 2008

Still Walking

　　以《東京物語》等片享譽的日本電影大師小津安二郎，一向以作品清淡、彷彿在無事發生的情節中道盡家族親情和人際矛盾的風格著稱。這種作品特色，日後影響了不少東方和西方的導演，但能像本片從內容到形式都深得其神韻者仍不多見。

　　本片的別名可以稱為「退休小鎮醫生家的一天」，內容描述失業中的橫山良多（阿部寬飾）在夏末的一天帶著新娶的妻子由香里（夏川結衣飾）和他的繼子小敦回到海邊小鎮的老家參加大哥純平的十五週年忌日，當晚並在家中過夜。母親（樹木希林飾）為了良多和女兒千奈美兩家人的回來團聚高高興興地在廚房忙進忙出，但父親卻對良多夫婦相當冷淡，顯然是對良多不肯繼承父業而出走的多年心結未解。不管怎樣，一大家子人還是熱熱鬧鬧地過完了這一天。翌日，良多慶幸他終於可以離開這個讓他備感拘束的老家，不料這也成了他最後一次和父母見面的日子。

　　這一部以「當代日本普通家庭生活情狀」為描寫主題的電影，由始至終幾乎沒有任何具體的戲劇化情節，片中角色有如很多「每年只會相聚一次」的普通家族成員，碰面時客客氣氣地隨

意吃吃喝喝，然後閒話家常，看看舊照片緬懷一下童年往事，再到附近的山上掃掃墓，如此又完成了「家族聚會」的儀式。本片編導的高明之處，是在質樸無華的諸多生活細節中，恰當地埋伏了各人自身的煩惱，以及各家族成員之間複雜而微妙的衝突，他們心中明明有一肚子的不悅，表面卻仍維持著大和民族的溫文好禮和小心翼翼，在歡笑聲背後其實充滿了隱然不發的哀傷。維繫「家族感情」的關鍵，原來是「忍」多於「愛」。

　　橫山良多一角無疑是全片的核心人物，以修復古畫維生的他正處於等候新工作的事業低潮，而他娶了一個寡婦為妻則怕家人會看不起，在言語應對間不得不裝出一副「我現在很好」的樣子。同時，他在面對老父的埋怨挑剔而擺出「絕不退縮」的架勢時，卻又得學著對已懂事的繼子展現他的「父愛」，這一天過得實在不輕鬆，阿部寬頗能細膩地掌握住這個角色的敏感反應和內心深處的孤單。不過演得更出彩的是樹木希林，曾在《東京鐵塔——老媽和我，有時還有老爸》（2007）演過偉大慈母的她，在本片飾演的母親表面上毫無心計，是維繫這個家族的感情支柱和開心果，其實她對長子平白無故地為了救一個不值得救的年輕人而溺斃一事內心充滿怨恨，因此在每年的忌日都故意邀那個庸庸碌碌的胖小子上門來謝罪一番，藉這種「婦人的報復」來發洩恨意。她對人生的「不甘心」，比那個因為年老被迫退休而失去小鎮醫生重要地位的老伴還要嚴重呢！

惡棍特工	編劇、導演	昆丁・塔倫提諾（Quentin Tarantino）
	演員	布萊德・彼特（Brad Pitt）、
		克里斯多福・華茲（Christoph Waltz）、
		梅蘭妮・羅蘭（Mélanie Laurent）、
		戴安・克魯格（Diane Kruger）、
		丹尼爾・布魯（Daniel Brühl）、
		邁可・法斯賓達（Michael Fassbender）
	製作	A Band Apart
	年份	2009

Inglourious Basterds

　　昆丁・塔倫提諾是美國電影界的鬼才，擅長以另類方式玩弄好萊塢的主流類型電影，藉通俗故事炮製出不一樣的觀賞趣味，其成名作《黑色追緝令》（*Pulp Fiction*，1994，港譯《危險人物》）是一個典型，本片亦玩出不錯的成績。

　　《惡棍特工》（*Inglourious Basterds*，港譯《希魔撞正殺人狂》）的故事背景是二次世界大戰期間被納粹占領的法國巴黎，死裡逃生的猶太孤女蘇珊娜・德瑞芙斯（梅蘭妮・羅蘭飾）繼承了一家電影院，她在布置戲院時偶然結識了軍官佛德烈・佐勒（丹尼爾・布魯飾），後來才知道他是主演電影的神槍手英雄。佐勒似對蘇珊娜有意，力薦在其電影院舉辦宣傳片《國家的驕傲》的首映禮，數百納粹要員均將出席。蘇珊娜盼到這個復仇良機，決定到時候火燒戲院同歸於盡。

　　與此同時，由艾多・雷恩中尉（布萊德・彼特飾）組織的一群美籍猶太特種部隊，外號「惡棍」，專門以兇殘暴力手段對付納粹，德軍聞風喪膽。而英軍在間諜女星布莉姬・范・海慕絲瑪克（戴安・克魯格飾）的密報下，特派熟悉德國電影和德語的影

評人阿奇‧希考克斯中尉（邁可‧法斯賓達飾）潛入巴黎跟布莉姬見面，以便混入電影首映禮上執行暗殺任務，可惜在雙方會面時發生了陰錯陽差的連串意外，槍聲四起，女星僅以身免，被雷恩中尉救走，但此暗殺計畫卻已被負責保安的納粹中校漢斯‧藍達（克里斯多福‧華茲飾）暗中盯上。殊途同歸的兩組暗殺者在危機四伏的戲院中會師，各自執行他們的驚世計畫。

編導採取章回小說的手法娓娓敘述這個戰爭傳奇故事，彷似一個將光影玩弄於指掌之中的21世紀說書人。在開始第一章的字幕上他已標示出「從前從前在納粹占領下的法國」的童話故事色彩，因此片中雖有希特勒（Adolf Hitler）、戈培爾（Joseph Goebbels）等真實的歷史人物出現，但只是利用其為虛構故事的一環，所以希魔在劇情終結前被炸死雖違史實但也不足為怪，反而可滿足影迷「用電影的力量來反納粹」的創作慾。

為了建立其獨特的敘事風格，昆丁以其一貫擅長的大幅度運用對白方式來製造氣氛並推展劇情，各章頗有點獨幕舞台劇的味道。例如第一幕描述藍達中校到一法國農人家裡以笑臉逼問他匿藏猶太人的過程就有兵不血刃的緊張懸疑感，也將大反派的性格和氣勢迅速建立起來。後來希考克斯中尉與間諜女星在小酒館面會的一幕更是波詭雲譎、高潮迭起。多國語言（英、法、德語）和民族習慣甚至電影知識的靈活運用，都使一個原來簡單的場景增添了豐富的戲劇變化和娛樂性，假如觀眾之中對早期德國電影史有所涉獵的更會看得津津有味。此外，電影音樂的錯置運用（將義式西部片風格的配樂用在這部二戰電影中），也增添了本片的另類韻味。

當然，本片並非咬文嚼字的高雅藝術電影，昆丁毫不留情地在「惡棍」出動對付納粹時大玩「割頭皮」的血腥鏡頭，壓軸的火燒戲院高潮也玩得有點失控，並非始終如一地得心應手。演員的表演部分大都以風格化取勝，其中以拿下2009年坎城影展最佳男演員獎殊榮的克里斯多福・華茲最有戲味，他在2010年再度拿下奧斯卡最佳男配角獎。

華爾街之狼

導演	馬丁・史柯西斯（Martin Scorsese）
編劇	泰倫斯・溫特（Terence Winter）
演員	李奧納多・狄卡皮歐（Leonardo DiCaprio）、 喬納・希爾（Jonah Hill）、 凱爾・陳德勒（Kyle Chandler）、 馬修・麥康納
製作	Red Granite Pictures
年份	2013

The Wolf of Wall Street

　　《華爾街之狼》（*The Wolf of Wall Street*）改編自華爾街股票經紀人喬登・貝爾福特（Jordan Belfort）的自傳，作為一個負面教材，他的故事足以反映出有價證券行業在資本主義掛帥的美國是如何「將騙術合法化」，而錢財太易取得又如何驅使那群野狼般的股票經紀人變成貪得無厭、道德淪喪的騙子，縱使它說的是二、三十年前發生的故事，但對於現今仍活在新一波金融風暴陰影下的投資人依然具有鮮明的警世傳奇作用。

　　故事主角喬登・貝爾福特（李奧納多・狄卡皮歐飾）在上個世紀八十年代中葉於華爾街初入行時，只是老牌證券公司的練習生，其工作內容是不停地給「潛在客戶」打電話，然後把這些客戶轉給經紀人，但是在遇到「師父」馬克・漢納（馬修・麥康納飾）傳授給他一套獨門的「性愛毒品激勵法」後，這匹「華爾街之狼」的人生價值觀便整個變了。

　　八十年代末發生的「黑色星期一」股災壓垮了很多華爾街的證券行，喬登成了失業漢，甚至考慮轉行，但當他跑到紐約長島的一家專門向客戶推銷「水餃股」（penny stock，香港亦稱為

「仙股」）的不入流公司謀職時，他嗜血的鼻子聞到了濃烈的血腥味，因為成功銷售出那些原本因價格太低、無法在任何交易所掛牌的股票，其傭金竟高達交易金額的五成，是一般股票的幾十倍！喬登彷彿挖到了金礦，除了自己拼命鼓動極富煽動力的三寸不爛之舌使不少抱著發財夢的笨蛋甘心情願上當，又和朋友丹尼‧波魯什（喬納‧希爾飾）合作開設了可由自己完全掌控的證券公司，找來一群同樣具狼性的豬朋狗友，把他們訓練成無堅不摧的「電話經紀人軍團」，竟成功地把那些垃圾股票炒作成股市的熱門商品，財源滾滾而來，甚至著名的財經雜誌都主動來訪問他。

功成名就的喬登野心更大，決定從邊緣回師中央，利用承銷一家女鞋公司的上市機會狠狠地大撈一票，但也因此引起了聯邦調查局探員派屈克‧丹漢（凱爾‧陳德勒飾）盯上了他。喬登意圖賄賂探員不成，便利用人頭往瑞士銀行大筆轉移財富。只是夜路走多了總會出事，最後還是得鋃鐺入獄。

本片全長達三小時，編導用了三分之二的時間來呈現喬登和他那群狐群狗黨迅速竄起的傳奇過程和窮奢極侈的荒淫生活，鏡頭處理和剪接的節奏均處於高度亢奮狀態，成功地烘托出主角們整天嗑藥、性癮成癖、和「錢遮眼」的脫序行為，已荒謬到變成一種無法自拔的病態。只是導演手法有時用力太猛，也不免流於漫無節制的誇張造作，譬如喬登和丹尼吃了過期毒品延後發作的一大段荒謬劇便是顯例。而由於影片的前半部把調子拉得太高，到了喬登落難後的部分便逐漸顯得後繼乏力，甚至某些重要的劇情轉折都只能打迷糊仗（像那張喬登警告丹尼別開口說話的

紙條如何會落在派屈克手上成為壓垮他的最後一根稻草便全無交代），大大折損了本片的整體成績。

　　憑本片成為金球獎影帝並獲得奧斯卡提名的李奧納多・狄卡皮歐當然演得十分賣力，其張牙舞爪的程度甚至超過了邁克・道格拉斯在《華爾街》（*Wall Street*，1987）一片中的經典貪婪形象。片中有多場喬登訓練和激勵證券行同事的演說戲，其戲劇效果猶如新宗教的教主在向信徒們傳教，非常具有蠱惑人心的煽動力，其可看性其實遠高於片中那些不時出現的赤條條肉體。

痛苦與榮耀

編劇、導演	佩德羅・阿莫多瓦（Pedro Almodóvar）
演員	安東尼奧・班德拉斯（Antonio Banderas）、 潘妮洛普・克魯茲（Penélope Cruz）
製作	El Deseo
年份	2019

Pain and Glory

　　西班牙名導演佩德羅・阿莫多瓦在年近七十時推出半自傳新作，透過銀幕上的老導演薩爾瓦多・馬洛（安東尼奧・班德拉斯飾）從吸毒抗病到重新振作的過程，深情回顧自己的真實人生和創作人生，強調了他對「電影」和「馬德里」的熱愛，影片風格雖不免流露出一些歲月洗禮後的「老氣橫秋」，但用情的真摯仍十分感人，對於熟悉阿氏生平和作品的影迷而言，更添加了「按圖索驥」的觀影樂趣。

　　《痛苦與榮耀》（*Pain and Glory*，港譯《萬千痛愛在一身》）劇情描述滿身病痛、正處於人生低潮的導演馬洛，因為三十年前執導的一部經典作被修復並將舉行放映禮，他和片中男主角克雷斯波均獲邀出席。馬洛趁機拜訪多年不曾聯絡的克雷斯波，兩人輾轉打開了心結。馬洛更受到激勵，將一篇拖延多時的自傳性小說《上癮》完成之後交給克雷斯波拿到小劇場演出，沒想到馬洛年輕時的同性戀人迪加杜竟是這一場的觀眾，他看著自己的私密往事在舞台上搬演，不禁熱淚盈眶。迪加杜登門找馬洛敘舊，兩人均感覺到內心的濃情仍在，但現實已物換星移，迪加

杜已結婚生子，成為異國的成功商人。馬洛對自己的往事釋懷後，重燃拍片慾望，但旋即發現可能罹癌⋯⋯

本片並無具體故事，劇情主要由馬洛的現實生活和過往回憶交織而成，而馬洛的童年啟蒙過程和他跟母親（潘妮洛普・克魯茲飾）的相依為命則以多個片段穿插其中，相當程度地反映了阿莫多瓦的家族史，以及他本人的性格和性向形成過程。馬洛的父親角色雖有出現，但形象模糊，只有推著板車、帶著妻小遷入地洞般的新家那一場戲承擔了「一家之主」的任務，而在馬洛的成長歲月中均消失不見。反倒是跟馬洛學習讀書寫字的年輕泥水匠成了他童年時代的「男性模範」，男孩在中暑的迷糊狀態下目睹泥水匠在院子中裸浴的鏡頭，更具有諸多意涵，成為瞭解阿莫多瓦的重要鑰匙。此外，馬洛母親的堅毅、開朗和熱情，則是典型的西班牙式大地之母，透過潘妮洛普・克魯茲的生動詮釋，成為瞭解阿氏作品的另一重要途徑。陽光燦爛的攝影和色彩鮮豔的美術設計，都使這個內容本來灰調的故事變得溫馨。

與阿莫多瓦第八次合作的男主角安東尼奧・班德拉斯在片中的演出，堪稱深入到角色的靈魂，其心境轉變和體形配合到了反璞歸真的境界，深情而不濫情，為其畢生最佳表演，獲坎城影展最佳男主角獎。

從愛情到親情：
男男女女的所有情事

　　人類是感情的動物。人的七情六慾，以及人與人之間的互動關係，構成了所有戲劇故事的基本框架。親情、友情、愛情——這三種最重要的人倫之情，幾乎是各種故事不可或缺的戲劇元素，端看其所占分量的多寡、用情是濃烈還是清淡而已。我們一般通稱的「文藝片」，其基本情節無非是男男女女談戀愛，之後步入婚姻、組織家庭、生兒育女，從愛情過渡到親情；或是感情出軌，婚姻破裂：或是決定拋棄對方做自己，或是失憶不知道自己是誰？甚至同一個人在同性戀與異性戀之間產生拉扯，男女之間可能會發生的情事真是不一而足。這個章節挑選出來的十部作品，希望盡量包羅多種角度、多種風格的成年男女談感情的好片。

不結婚的女人

編劇、導演	保羅・莫索斯基（Paul Mazursky）
演員	姬兒・克萊寶（Jill Clayburgh）、亞倫・貝茲（Alan Bates）
製作	二十世紀福斯
年份	1978

An Unmarried Woman

　　同是以中年女人離婚的遭遇和感受為探討主題，但《再見女郎》（*The Goodbye Girl*）的賀伯・羅斯（編劇為尼爾・賽蒙）與《不結婚的女人》（*An Unmarried Woman*）的保羅・莫索斯基（自兼編劇）所採用的手法截然迥異。《再見女郎》看起來就像是一齣經過刻意修飾的舞台劇，討好觀眾，但卻沒有太深的感受。《不結婚的女人》則以生活化而略帶樸拙的筆觸描寫女主角的婚變，很殘酷，但很現實。影片看起來會頗感沉悶，但給人的感受（尤其在婚姻問題上有過挫折的觀眾）卻很深。

　　一個已經結婚十六年的女人，丈夫由於喜歡上一個年輕小姐而決定把她遺棄。她受到這個突如其來的嚴重打擊，一時手足無措，不知道該如何面對以後的日子。她向知交好友傾訴，去看心理分析醫生，去向分居的丈夫狠狠地說出她的恨意，為了解決性的需要去勾搭不喜歡的男人和陌生男人，最後她放開自己再去交新的男朋友。在經歷過種種感情波折後，她發現自己過去太過倚賴男人了，以後，她要獨立生活，因為只有自己才是最值得倚賴的人。以上是《不結婚的女人》一片的故事概要，也是它的主題

所在。

　　曾經執導過《兩對鴛鴦》（*Bob & Carol & Ted & Alice*，港譯《兩對鴛鴦一張床》）和《老人與貓》（*Harry and Tonto*）等影片的保羅·莫索斯基，是好萊塢近年崛起的影壇新秀。在《不結婚的女人》裡，他用樸實而細膩的手法去探討現代女人的自處之道。在前半部戲描寫女主角被遺棄初期那種難過的心理感受，拍來的確光芒四射，教人對此片另眼相看。可惜，他的手法太過放任，以致下半部戲（由姬兒·克萊寶交上抽象畫家亞倫·貝茲的情節開始）逐漸流於鬆散而沉滯。再加上本片在臺上映遭到了很多片段的大幅刪剪和字幕省略（女主角和心理醫生第二次的對話，以及女主角和女兒在畫家前來家裡吃飯前的一大段對白，都只有英語對白而無中文字幕，或許是因為其中談性問題太露骨的緣故吧），觀眾看起來有時會感覺情節和情緒上的不連貫（最明顯的一個例子，是姬兒和亞倫在畫廊才見面，下一場戲便是二人已置身在亞倫畫室的床上，姬兒穿褲子要離去。這種火箭速度的濫交應該是大剪刀修剪下的結果），自然對影片的欣賞興趣亦會大大打上折扣了。

　　以《銀線號大血案》（*Silver Streak*）崛起影壇的姬兒·克萊寶，在本片扮演一位被遺棄的中年婦女，演技的確十分精湛，在生活化的表演之下自然流露出深度。尤其她在知道被遺棄的消息以後的一連串心理反應，演來更是絲絲入扣，難怪會在坎城影展上得獎。至於她那三位太太團的朋友亦各有性格，四人聚會閒聊的場面十分生活化，頗能反映現代化社會一般職業婦女之間的友誼面貌。

<table>
<tr><td rowspan="7">烈火情人</td><td>導演</td><td>路易・馬盧（Louis Malle）</td></tr>
</table>

導演	路易・馬盧（Louis Malle）
編劇	大衛・黑爾（David Hare）
演員	傑瑞米・艾朗（Jeremy Irons）、 茱麗葉・碧諾許（Juliette Binoche）、 魯伯特・格雷夫斯（Rupert Graves）
製作	Le Studio Canal+
年份	1992

Damage

　　綜觀《烈火情人》（*Damage*，港譯《愛情重傷》）整部影片，最吸引觀眾的地方是：男女主角為什麼要這樣做？到底是什麼原因令他們甘冒大不諱去觸犯社會和道德禁忌？情慾的力量是否真的可以讓人完全喪失理智？假如這些問題能夠獲得觀眾的認同，那麼本片是成功的，否則，只能稱為另一次在銀幕上譁眾取寵的表演而已。

　　首先，讓我們看看《烈火情人》的故事在說些什麼。

　　本片原名《傷害》，是法國女作家約瑟芬・哈特（Josephine Hart）原著的小說。主要的角色有三個：英國政客父親史帝（傑瑞米・艾朗飾），兒子馬丁（魯伯特・格雷夫斯飾），以及同時跟父子倆發生關係的女子安娜（茱麗葉・碧諾許飾）。故事開始時，馬丁與安娜已論及婚嫁，而史帝與安娜卻只是初識，而且史帝也很清楚安娜就是他兒子的女友。可是，在一個社交宴會上，安娜一見到史帝便單刀直入地用眼神和言語來勾引他，而史帝也立刻為之神魂顛倒，接著是安娜打電話給史帝，史帝便跑到安娜的家中，兩人不說一句話，立刻心有靈犀地展開了激烈的情慾

關係。

　　往後的劇情，重點在描寫史帝對這段違反人倫的情慾的執迷不悟。雖然他也曾經考慮過結束這段婚外情，但念頭只是一閃而過，反而是激情的慾火整天占據了他的心靈和肉體，以至他在歐洲開部長會議時，還記掛著安娜正在跟馬丁於法國度假溫存，於是立刻搭火車去巴黎，打電話把安娜從馬丁的臂彎裡叫醒，然後約她出來在冷清的街道旁迅速地發洩一番，才算澆熄心頭慾火。這種放任情慾來主宰生活的結果，注定了悲劇性的結局。當安娜決定嫁給馬丁時，她也決定要占有史帝，來個父子一箭雙雕。安娜在另租的公寓為史帝準備了鑰匙作為他們偷情的安樂窩，不料卻被馬丁意外找上門來，眼睜睜地目睹自己的父親和自己的未婚妻赤裸裸地在床上做愛。馬丁驚嚇得六神無主失足墜樓慘死，史帝裸身衝下數層樓梯抱起馬丁時，他的兒子已回天乏術。死亡的力量終於戰勝了情慾。史帝的家庭破碎了，他自我放逐到不知名的地方去找尋心靈的安慰。而始作俑者的安娜最後卻仍然找到了結婚的歸宿。

　　編導的敘事角度主要放在史帝的身上，細意關注著他的整個情慾發展史，和細微的心理變化，並因此而耗費了大部分篇幅。我們要衡量本片的成功與失敗，就不得不研究一下史帝對這種突然而來的情慾到底是什麼態度？而他的轉變又是否合理可信？

　　在影片一開始，我們從史帝的家居生活中知道他是一位英國的國會議員，而且頗受重用，是一顆政壇的明日之星。在家庭方面，他有一個漂亮的妻子，一個成材的兒子（記者），按正常的標準來說應屬「幸福家庭」。似乎，史帝應該沒有什麼不滿足的

了。然而，一碰到安娜的勾引時，史帝便立刻潰不成軍，家庭與政壇的成就全然發揮不了「抵擋誘惑」的力量。換言之，傳統的社會與道德力量在這位部長級的社會賢達身上，根本敵不過一個蛇蠍美人的勾魂眼神，這是多大的諷刺啊！

像本片中那麼戲劇性的安排，在現實生活中有可能發生嗎？有可能的。因為一剎那的激情常常會淹沒了理智，讓人做出很多非常理所能解釋的傻事。所以史帝見到被刻意包裝成誘惑者角色的安娜（全身穿黑衣，兩眼水汪汪地直視著史帝），一下子就突破了道德防線、拜倒石榴裙下，是可以接受的。不過，在突發激情場面結束之後，理智就會恢復清醒，正常的人都會考慮這段婚外情對個人、家庭和事業的影響，何況是身為公眾政治人物的史帝？然而，史帝卻明知他與安娜的關係若是曝光後是會一發不可收拾的，卻仍裝作若無其事，還繼續心安理得地在妻子和兒子身旁跟安娜偷情，這種安排是比較難以令人接受的。因為史帝既不是不屑世俗觀念的叛逆者，也不是在感情世界中走鋼索的高手（這只是他的第一次外遇），馬盧拍出了更年期男子內心空虛易受情慾征服的感情面，卻拍不出他面對家庭和社會時該有的責任感和理智面，不能不說是一廂情願的安排。

至於，女主角安娜的心態就更加不可思議了。自始至終，觀眾無法從影片提示的線索中真正瞭解她為什麼要勾引史帝？又為什麼一定要同時緊抓著父子二人不放？唯一可能的解答，是安娜在年輕時曾跟她哥哥亂倫，哥哥還因此自殺而死。同時，她喜歡透過肉慾的關係來獲得精神痛苦的解脫，初戀男友彼得便是擔任這樣的「洩慾」任務。這種扭曲的性經驗，可以解釋安娜在性行

為上異於常人的一面，但是用以支持她對史帝與馬丁父子一箭雙雕的關係「合理化」嗎？我覺得大有疑問。尤其，安娜在決定跟馬丁結婚之後，還對史帝說：「假如得不到你，你以為我會跟馬丁結婚嗎？」言下之意，跟馬丁結婚被她當作長期縛住史帝的一種手段而已，安娜這種詭異的想法多麼可怕？對正常的愛情和人倫關係又是多麼大的差辱？

以史帝和馬丁作為個別的情人來比較，史帝年老（五十多歲），又有妻子，絕對比不上馬丁的年輕英俊單身漢那麼具有吸引力。就算安娜再怎麼喜歡肉慾享受，馬丁也應該比史帝更能滿足她的需要（在影片中從來沒有暗示過安娜對馬丁有任何性關係的不滿意）。因此，安娜死抓著史帝不放，是心理上的原因。可是，編導對安娜刻意迷惑史帝的心理原因卻始終十分曖昧，不作清楚說明，因此很多觀眾都覺得對安娜這種行為「無法理解」，自然也跟著影響到這部影片的評價。

作為一位已在世界影壇享有地位的大導演，路易‧馬盧倒是真的不希望利用這個爭議性的情慾片題材掛羊頭賣狗肉。所以，本片在美國推出公映時被列為「NC17級」（相當於X級），實際上拍法頗為收斂，男女主角雖然裸體上陣大演「性愛特技」，鏡頭上卻看不到多大的肉體暴露，也沒有拍出什麼煽情氣氛，好讓觀眾能站在一個較疏離、較冷靜的位置上冷眼旁觀這段慾火焚身的悲劇。《烈火情人》與《第六感追緝令》（*Basic Instinct*，1992）在給予觀眾感官刺激的不同態度上，頗能清楚地反映出法國商業片與好萊塢電影在經營觀念上的分野。

煙	導演	王穎（Wayne Wang）
	編劇	保羅・奧斯特（Paul Auster）
	演員	哈威・凱托（Harvey Keitel）、
		威廉・赫特（William Hurt）
	製作	Smoke Productions
	年份	1995

Smoke

　　美籍華裔導演王穎以東方女性電影《喜福會》（*The Joy Luck Club*，1993）轟動影壇，成功地打入了好萊塢主流電影市場。可是他並沒有乘勝追擊，反而選擇了一部非主流的作品《煙》（*Smoke*，港譯《生命中不能承受的煙》）作為他向前邁進的新嘗試，令人頗感意外。直至《煙》在柏林影展榮獲銀熊獎，因此有機會引進臺灣跟觀眾見面，我們也才有機會釋疑，原來《煙》是《喜福會》的變奏！

　　《煙》也是一部處理多組人物感情故事的電影，不過，它從西方的男性角度出發來討論親情，而且在倫理的主題之外還探討了美國社會黑白種族問題、暴力和毒品氾濫問題、走私古巴雪茄和美國執法人員操守問題等等，頗具社會批判意味。

　　本片的故事背景是紐約布魯克林街角上的一家香煙店。煙店經理奧吉（哈威・凱托飾）是一個相當有意思的傢伙，他每天早上八點都會在街角的同一地點拍攝一張照片，十多年來風雨未改，一共累積了四千多張照片，表面看起來都一樣，但在慢慢翻閱之後卻可以從中發現人生的街頭寫真集。例如作家保羅・班傑

明（威廉‧赫特飾）就在照片中發現他亡妻留下的映像而悲慟不已。

奧吉為什麼會有這麼奇怪的嗜好？編導把它當作「聖誕故事」（給人間帶來美好訊息的福音故事）留為壓軸戲，之前先分別講述以四個不同人物為中心的小故事來傳達他們的一些人生理念，包括：作家保羅與黑人少年拉辛；拉辛與失散多年的父親塞洛斯；奧吉與分手多年的老情人露比和她的女兒（也有一半可能是他的女兒）的故事，每一段都有獨立發展空間，但人物彼此流動、互相影響，在劇本結構上頗具新意，可以說是本片編劇保羅‧奧斯特的一次創意出擊。

在影片開始，編導先安排保羅到煙店去買煙，並讓他講述一段在兩百多年前將香煙傳入英國的香煙專家如何用天秤來測量「煙」的重量的故事。事實上，人間的「親情」也像人們抽煙時噴到空氣中的「煙」，似有若無，難以捉摸，該如何去測量親情的重量呢？本片的幾段故事，就是編導用以測量親情的天秤。

首先，我們看到作家保羅的故事。保羅的太太因為替保羅到奧吉的煙店賣煙，在離開店門的時候，不巧碰到街頭火拼而被流彈打死了。奧吉因而感嘆地分析，假如她踏出店門慢了兩步，保羅的人生故事就會完全不一樣了。而如今的保羅，因懷念亡妻而陷入創作低潮，整天精神恍惚，差一點就被街頭上的汽車撞死。而離家出走的黑人少年拉辛‧柯爾救了他一命。於是，我們看到了第二個人生故事。

拉辛的母親在十二年前車禍慘死，父親失蹤，他從小住在姑母家。如今，他聽說父親出現了，於是想去尋父。不過，當他找

到了那名斷了左臂，整天帶著悔意在經營一個沒有顧客上門的小修車廠的親生父親時，拉辛並不急於相認，他反而跟好心收留自己的作家保羅之間產生了一種情同父子的感情。他倆甚至還帶著開玩笑的口吻對別人說：拉辛是年輕的黑父親，保羅是年老的白人兒子。而「年輕父親年老兒子」的荒謬關係，保羅又用另一個有趣的故事作了詮釋，真是話中有話，有如人生的連環套。

至於奧吉本身則主要有三個故事：他存了五千元走私古巴雪茄，本以為可以大賺一票，不料在店裡打臨時工的拉辛粗心大意地把雪茄全部弄濕了，於是見財化水。不料拉辛竟然可以賠給他五千元，原來這筆錢是拉辛在當地流氓搶銀行時在街頭撿到的。為了這筆橫財，拉辛離家出走，但卻因此找回了親生父親；保羅挨了一頓毒打，但卻找回了創作意願重新出發；而世故幹練的奧吉失去了錢卻賺回老情人的心，甚至還自願幫助一個可能只有一半機會是他女兒的陌生人。人生的「得」與「失」之間，該如何測量它的價值？

而全片最有意思的一個故事，當然是壓軸的「聖誕故事」。奧吉向保羅講述在十幾年前，他好心假扮黑人小偷安慰瞎眼黑人老奶奶的經歷。當時，他用「善心」與「惡行」共冶一爐，用白人假裝成黑人來跟黑人共享天倫之樂，這是否有可能存在於現實社會呢？為了解決這個難題，王穎故意將這個故事的演出部分放在片尾字幕出現，並且用黑白片處理成似幻似真的感覺，讓觀眾自己去判斷它到底是「虛假故事」還是「真實遭遇」，為全片留下了味道十足的餘韻。

麥迪遜之橋

導演	克林‧伊斯威特
編劇	李察‧拉葛文尼斯（Richard LaGravenese）
演員	克林‧伊斯威特、 梅莉‧史翠普（Meryl Streep）
製作	華納兄弟
年份	1995

The Bridges of Madison County

　　《麥迪遜之橋》（*The Bridges of Madison County*，大陸譯《廊橋遺夢》）是一部很特別的愛情片，內容看似簡單，其實從取材以至處理手法都有頗多創新之處，足以讓人細細品味。

　　一般描寫「紅杏出牆」的電影，大多以「蕩婦」為女主角，並以影片中的「激情」作為吸引觀眾的焦點，潔西卡‧蘭芝（Jessica Lange）主演的《藍天》（*Blue sky*，1994）就是如此。然而，本片的女主角芬琪卡（梅莉‧史翠普飾）卻是一個賢妻良母型的農家主婦，她背著丈夫跟前來問路的攝影師金‧若柏（克林‧伊斯威特飾）發生偷情的行為，其動機不是因為對丈夫的不滿，也不是因為性慾方面的衝動，而是因為平凡的農家主婦生活壓抑了她的少女夢想，而浪跡天涯的金‧若柏卻釋放出她潛藏多年的青春夢，讓她在心理上得到滿足。這種寄寓了「女性追求精神上自主」含義的婚外戀，使人無法在道德上加以譴責，反而同情女主角多年來為了丈夫和家庭而犧牲夢想的可貴情操。

　　其次，一般的偷情電影總是偷偷摸摸地低調進行，彷彿當事人也知道自己是在從事一宗「骯髒的交易」。但本片的整個故事

發生在陽光燦爛、農家溫馨的環境。大部分時間，男女主角都是在光明正大地聊天、拍照、吃飯。他們彼此間的「挑逗」行為，多是透過金・若柏的手拿東西時差一點碰到芬琪卡的身體（而事實上沒有碰到）；或是金・若柏與芬琪卡先後在同一個浴缸洗澡，後者對前者所留下的氣味感到目眩神迷等等，只能意會不能言傳的方式來進行，真正男歡女愛的肉體接觸場面並不多。因此，本片可以說大大提升了偷情電影的境界。

第三點，也是最特別的一點，是本片的男女主角前後只接觸了四天，真正產生愛情只有兩、三天的短短時光，但留給他們的愛情思念卻延續了後半輩子。而這一段不平凡的愛情，甚至還影響了芬琪卡的子女，讓他們對自己的婚姻狀況作出深刻反省。換言之，這一段「曾經擁有」的愛情其實「天長地久」地長存於當事人的心中。軀體上的分離，對相愛的人而言固然是一件痛苦的事，卻無疑於將他們那一分愛情累積得更久、更濃。芬琪卡基於家庭責任選擇了留下，沒有跟隨自己的愛人金・若柏遠走高飛。短期來看，她是犧牲了個人，成全了家庭；犧牲了愛情，成全了責任。但從長期來看，她卻是在心靈上保存了愛情，在肉體上保存了家庭，豈非另一種兩全其美的選擇？

編劇李察・拉葛雷・文尼斯在改編本片時，非常忠於羅伯特・詹姆斯・華勒（Robert James Waller）原著的暢銷小說，只是增加了芬琪卡的兩個成年子女在翻閱母親遺物時的心理轉變過程，並且在結局時刻亦強調了母親的愛情故事對兩人的影響。這種改動雖不致狗尾續貂，但做法不夠自然，對主戲並未發揮烘托之功。

導演克林・伊斯威特以簡單直接的傳統方法來演繹這個發生在六十年代中期的農村故事，具有濃厚的懷舊氣息。以羅斯曼橋墩為主題的大自然美景，對全片的浪漫抒情風格有相當成功的幫助，例如金・若柏隨手摘了一束野花送給芬琪卡，她卻騙他說花裡有毒而令他驚愕地將花散落一地的鏡頭，就將那個單純年代的心理氛圍掌握得十分成功。

　　在愛情方面，這位向來以銀幕硬漢形象出現的優秀導演在本片中發揮出他細膩溫柔的一面。除了對女主角芬琪卡的微妙心理變化掌握得絲絲入扣之外，對女配角（那位因為偷情而被鎮上居民冷眼對待的可憐女子）亦寄予同情的筆觸，像金・若柏看到她在車子內失聲痛哭的鏡頭就感人至深。倒是伊斯威特處理自己跟梅莉・史翠普演出的床上戲似乎有所保留，使中段有十分鐘的篇幅在俗套的軟調鏡頭中原地踏步，成為全片最大的敗筆，幸好其後刻劃芬琪卡與丈夫到小鎮購物時，目睹金・若柏在雨中苦候的一幕高潮起伏，女兒在整理金・若柏寄給芬琪卡的遺物時亦感觸至深，終於使觀眾能夠含著眼淚滿足地離開電影院。

　　當然，使本片能夠成為一部感人文藝電影的功臣還有演員。演技細膩而且生動自然的梅莉・史翠普，從造型至眼神動作，都能夠使人信服她是一個來自浪漫之國義大利的中年農婦——外貌雖然平凡卻仍有著一顆懷有夢想的心。克林・伊斯威特則有一種歷盡滄桑的成熟男性魅力，頗能吻合「國家地理雜誌」攝影師的非凡氣質。且他還親自撰寫了本片的主題音樂呢！

　　負責配樂的藍尼・倪浩斯（Lennie Niehaus）選擇了多首悅耳動聽的藍調怨曲來加強片中的浪漫氣氛，當然亦記一功。

愛 ， 上 了 癮	導演、編劇、 剪輯	凱文・史密斯（Kevin Smith）
	演員	班・艾佛列克（Ben Affleck）、 裘伊・羅倫・亞當斯 （Joey Lauren Adams）、 傑森・李（Jason Lee）
	製作	View Askew Productions
	年份	1997

Chasing Amy

　　同性戀是由先天的性向決定？還是受後天心理因素影響？
《愛，上了癮》（*Chasing Amy*，港譯《猜・情・尋》）編導採
取後一種說法，編構出一個深入探討同性戀與異性戀糾纏不清的
動人愛情故事。

　　霍登（班・艾佛列克飾）與班奇（傑森・李飾）這一對死
黨，搭檔從事漫畫事業。在一次漫畫展中，兩人認識了個性豪放
的女漫畫家艾莉莎（裘伊・羅倫・亞當斯飾）。霍登因為跟艾莉
莎有同鄉和校友的關係，彼此氣味相投，很快就迷上了她，不料
艾莉莎竟是同性戀者，霍登遂在感情的關係上退縮。但艾莉莎並
不認為自己的性取向足以阻礙全心全意交朋友，反而登門找霍
登，霍登也因欣賞艾莉莎的個性而日益依戀她，甚至令班奇心生
醋意。

　　在一個滂沱雨夜，霍登再也難掩激情，冒著失去友誼之虞向
艾莉莎坦承心中愛意。沒想到艾莉莎也深愛霍登，認為他就是追
尋多年而不可得的感情歸宿，於是毅然成為霍登的女友。但好事
多磨，霍登發現艾莉莎念高中時的濫交行為，讓他的男性尊嚴重

重受創。更出乎意料的是：班奇對霍登也有同性戀的心結！

　　本片塑造了一個在慾海浮沉的奇女子艾莉莎，她的生活態度率真豪放，只忠於個人選擇，而不管世俗看法。性冒險對她而言只是追求真愛的過程，選擇同性戀也只是因為厭惡男性的粗暴。一旦找到了理想的對像（不管男或女），她就會拋棄過去一切而忠於現在的真愛。裘伊‧羅倫‧亞當斯對這個敢愛敢恨、義無反顧的角色作了真切動人的詮釋，入木三分，因而獲提名金球獎最佳女主角獎。

　　身兼導演、編劇和剪輯三職的凱文‧史密斯除了寫人寫情成功之外，也活用時下年輕人的流行用語和對答態度，透過大量精彩有趣的對白，將新一代對感情問題以至人生瑣事的看法活靈活現地反映出來，影片的娛樂效果甚高。

愛情，不用翻譯

導演、編劇	索菲亞・科波拉（Sofia Coppola）
演員	比爾・莫瑞（Bill Murray）、史嘉蕾・喬韓森
製作	焦點電影公司
年份	2003

Lost in Translation

　　兩個寂寞的美國人，在文化相異的日本東京偶然相遇，彼此依偎取暖，發展出一段相知相惜的微妙情感。不過，與其說這是一部關於「男女愛情」的電影，倒不如把它說成是一部描述「旅人心境」和「文化錯位」的電影來得恰當。

　　《愛情，不用翻譯》（*Lost in Translation*，港譯《迷失東京》）的男主角鮑勃・哈里斯（比爾・莫瑞飾）是一位過氣的好萊塢電影明星，為了高酬到日本拍攝一個威士忌酒的廣告；女主角夏洛特（史嘉蕾・喬韓森飾）則是一位已結婚兩年的少婦，陪伴其攝影師丈夫前來東京工作。兩個人住在同一間旅館，過著表面上光鮮實際上空洞的日子。他們於一個無眠的夜在酒吧間聊了開來，彷彿頓時找到了知音。不久，兩人就窩在一起，在旅館中談心之餘，還闖進旅館外面一個他們完全不瞭解的日文世界去冒險。他們在異鄉跨越了年齡、身分、生活模式等差距，尋找到寂寞心靈的唯一安慰，就像在茫茫大海中找到了一根浮木。正陷入中年危機而感到身心俱疲的鮑勃，甚至一度想留下來不回家，希望以這段其實相當虛幻的感情為自己已感厭倦的婚姻生活脫困，

不過最終他們還是夢醒分手了。

　　本片沒有明顯的戲劇情節，結構也難免有點鬆散，但細緻地寫出了異鄉旅人「迷失在翻譯中」的心境，並透過鮑勃的眼光將西方人眼中無法理解的東京大都會裡光怪陸離的面貌寫得活靈活現，既有幽默亦有感傷，對美日文化與生活方式的差距作出不落俗套的詮釋。最有意思的一段是鮑勃在攝影棚拍威士忌廣告時，日本導演煞有介事地對他說了一大堆的表演指示，但女翻譯告訴鮑勃的卻只是很簡單的一句話，落差之大教人失笑。日本導演直接用英文跟鮑勃溝通而他卻始終不明白導演在說什麼的爆笑對話，則很可能是索菲亞・科波拉這位年輕的美國女導演在日本拍片時的親身體會了。演喜劇出身的比爾・莫瑞在本片大部分的篇幅均演出低調，但在模仿羅傑・摩爾（Roger Moore）的007招牌手勢拍廣告時還是喜感十足。

　　由於編導無意將本片拍成愛情片，反而強調他們各自婚姻生活的冷淡疏離，因此鮑勃與夏洛特相處時刻的表現都是發乎情止乎禮，散發出現代美國片罕見的柏拉圖戀愛氣息，特別容易令人動容。

當櫻花盛開	導演、編劇	多莉絲・朵利（Doris Dörrie）
	演員	埃爾馬・韋柏（Elmar Wepper）、漢內洛蕾・埃爾斯納（Hannelore Elsner）、入月彩
	製作	Olga Film GmbH
	年份	2008

Cherry Blossoms - Hanami

在二十多年前曾以充滿性暗示的喜劇《男人》（*Men*）一片揚名國際影壇的德國女導演多莉絲・朵利，近年深受日本大導演小津安二郎的影響，在年過半百之後，陸續拍出了「日本三部曲」，最新的《當櫻花盛開》（*Cherry Blossoms - Hanami*）是其中的巔峰之作。

這是描寫一對居住在德國小鎮的老夫妻鶼鰈情深的感人故事。影片開始時，老婦杜莉（漢內洛蕾・埃爾斯納飾）從醫生口中得知魯迪（埃爾馬・韋柏飾）身罹絕症後，決定帶這個畢生不喜改變生活型態的公務員丈夫出外旅行。杜莉其實最想到東京探望在那裡工作的小兒子卡爾，但魯迪不想出遠門，乃說服他先到柏林探望住在那裡的大兒子和二女兒。不料子女們認為兩老突然前來打亂了他們自己的原有生活，反應頗為冷淡。兩老遂轉往波羅的海度假，享受了難得的心靈交流，豈料杜莉竟在當夜的睡夢中無預警地先行去世。深愛杜莉的魯迪在一個人獨活之後，才驚覺自己原來是多麼依賴妻子，而且發現杜莉為了照顧家人而根本犧牲了自己的興趣，尤其是她對日本傳統舞蹈文化的熱愛。魯迪

決定盡最大努力來完成杜莉的未了心願，遂帶著他所有的金錢以及杜莉愛穿的衣物，獨自前往日本找小兒子。經過一番異文化的震撼與適應，魯迪漸漸體會了亡妻的心境，最後在偶遇的年輕日本女孩小優（入月彩飾）的陪伴下，踏上了富士山的終極之旅。

本片前面三分之一的探親過程是對現代人倫關係的一種哀鳴。畢生為兒為女奔忙的兩老，不但沒有得到子女任何回報，甚至主動舟車勞頓地去登門探視，還要被嫌東嫌西，覺得他們是一種負擔。到了孫子一輩更是把自己手上在玩的電動玩具看得比什麼都重要，見了祖父母甚至懶得招呼一聲。反而沒有血緣關係的人，包括二女兒的同性伴侶和日本女孩小優，更能在心靈上跟兩個老人貼近，並給予同理心的尊重和照顧。編導對這種可悲的現象雖然沒有加以責難，但足以令人看得心有戚戚然。

不過本片的後面三分之二內容拍得更是精彩紛呈，在日常的生活中體味出豐厚的文化和情感，尤其對東西方跨文化的內容足以令人嘴嚼再三。原來負責照顧人的杜莉突然去世，應該被照顧的魯迪被迫承受錐心蝕骨的思念之痛，人生的無常，就是如此令人手足無措。劇情在此逆轉，讓杜莉那個無比溫柔和具有濃厚文藝色彩的靈魂，逐漸轉移到原來在性格上一成不變的大男人魯迪身上。魯迪帶著「贖罪心情」的這趟日本之旅，從最初的徬徨無主到最後的全心投入，拍來絲絲入扣，非常細膩而且充滿感情。日本社會的現代與傳統、富庶和貧乏（以小優為代表的公園流浪族），在鏡頭下都有鮮活的呈現，曲調特殊的日本新音樂更成功地烘托出一種如夢的氣氛。當我們看到魯迪穿著杜莉的毛衣和裙子在櫻花盛開的公園走來走去時，終於讓人明白了什麼是「最深的思念」。

火口的二人

編劇、導演	荒井晴彥
原著	白石一文
演員	柄本佑、瀧內公美
製作	《火口的二人》製作委員會
年份	2019

It Feels So Good

　　日本著名的《電影旬報》將《火口的二人》（*It Feels So Good*）評選為2019年度十大佳片的冠軍，並獲最佳女演員獎，頗引起一些議論，因為它是只有男女主角兩位演員參演的低成本情慾片，性愛戲大膽狂放，但又不能歸類為色情片，從原著小說到電影都將日本人那種長期生活在火山口下的壓抑人性和「活在當下」的生命哲學表現得淋漓盡致，可說是別具特色的文藝佳作。

　　《火口的二人》全片劇情簡單，描述離婚後正處於失業狀態的賢治（柄本佑飾）接到堂妹直子（瀧內公美飾）即將在故鄉舉行婚禮的消息，提早十天回去祖屋準備喝喜酒，不料直子登門拜訪，還主動要求跟賢治作一次最後的溫存，以告別昔日的一段熾熱戀情好好嫁人。賢治原有意推卻，但被挑起慾火後卻一發不可收拾，反過來要求跟直子繼續纏綿下去。直子的未來丈夫是自衛隊軍官，正執勤在外，數天後才回來行婚禮，直子便答應賢治在「死線」前盡情放縱……

　　由於賢治與直子有近親關係，童年時又曾同居在一個屋簷下，有很深厚的感情基礎，青年時更有過一段非常奔放的祕密戀

情，後雖因故分手，但這些肉體的愉悅記憶卻存在一本黑白攝影的相冊中，直子就是在整理舊物時翻出了這本相冊，也喚醒了塵封已久的禁忌愛慾。賢治與直子的關係就像一座表面平靜的死火山，但很容易會再度爆發。「富士山」的意象在片中成了一個明顯的象徵，到了片尾更直接用圖畫讓富士山爆發。

影片從頭到尾就在鋪陳兩位主角「最後的激情」，由淺入深。初時，雙方的心態都還會有道德上和現實上的顧忌，行為略顯拘謹，對白也多在交代其家庭背景和雙方別後狀況的層面上打轉，內容比較直白，影片的節奏也十分舒緩。但當直子主動踏過紅線挑釁賢治，兩人壓抑在心底的愛慾熔岩便不斷翻騰，越演越烈，影片的複雜性大增。他們除了在室內不斷上床之外，這股慾火到了戶外也沒平息。在大街上的陰暗小巷中，兩人禁不住重溫年輕戀人時代的野合，幾乎被路過的小學生看到；在最後一天乘坐大巴士去參加民俗祭典時，他們也忍不住就在座椅上來一場「手愛」。當櫻花盛開時，他們眼中只有欣賞櫻花的美，並且活在當下，其他都不去想。男女主角的演出都全情投入，導演也把性愛戲拍得大膽而不淫穢，很有一種「私電影」的韻味。

別告訴她

編劇、導演	王子逸（Lulu Wang）
演員	奧卡菲娜（Awkwafina，林家珍）、趙淑珍、林曉傑、馬志、姜永波
製作	Big Beach
年份	2019

The Farewell

　　描述美籍華人回中國探親的中美合拍影片，自王正方編導主演的《北京故事》於1986年首開其端，這三十多年來已拍過不少，但多屬平庸之作，直至最近面世的《別告訴她》（*The Farewell*）才再創新高峰，同時得到華人觀眾和外國觀眾的普遍好評，榮獲2019年美國影評人協會獎最佳影片等七項大獎提名。

　　《別告訴她》改編自「一個真實的謊言」，這個謊言來自編導王子逸的個人親身經歷，最初出現在電台節目《This American Life》的一個故事。在片中，居住於美國紐約的比莉（奧卡菲娜飾）突然知悉跟她很親近的奶奶（趙淑珍飾）在中國被診斷出癌症末期，應該只有三個月的命。所有家人決定對奶奶隱瞞病情，但特意安排比莉的堂弟浩浩回故鄉長春舉辦一場婚禮，以便讓多年前已移民日本的長子王海濱（姜永波飾）和移民美國的次子王海燕（馬志飾）等家人都有藉口去看她。父母擔心個性直率的比莉會把病情對奶奶說，堅持要她留在紐約。然而，比莉耐不住對奶奶的思念，還是偷偷回去了。雖然比莉向父母和大伯承諾不會透露病情，但她對家裡人隱瞞病情的做法還是十分不解。一場夾

雜著東西方不同文化差異和中美兩種國族認同的衝突便在悲喜交集的氣氛下不斷上演著……

本片的主要劇情簡單明瞭，奶奶患癌的真相會否被揭露成了全片唯一的懸念，當比莉剛返鄉時，這一點也的確製造了一些戲劇效果。不過，本片真正令人讚賞的地方，是編導塑造了幾個性格鮮明且真實可信的角色，且提供豐富的生活細節，讓這些角色在一些看似尋常不過的行為中，各自用他們習慣的思想和行為模式來反映其深層次的價值觀缺失，其中不乏棉裡針的批判。諸如在大伯父送比莉到旅館的路上，像對小孩子一樣連續吩咐她七、八次「別告訴她」，根本沒有尊重比莉是一個已經三十歲的成人；其後他在旅館房間教訓比莉「西方人的生命屬於個人，東方人的生命屬於集體」，彷彿只有他掌握了世上唯一的真理，這些在當代中國社會似乎都視為理所當然。另外，中國人似乎都喜歡咄咄逼人地跟陌生人談「錢」和「私人問題」，這個現象先在旅館服務生一邊為比莉提行李到房間一邊不停追問的場景出現，跟著在酒樓的家宴上，王家的妯娌脫口就問海燕一家「在美國多久才能賺到一百萬？」當比莉回答要很久，她們就面有得色地說：「這在中國可輕易得很。」又鼓動比莉回中國賺錢。這可惹火了比莉的母親（林曉傑飾），反唇相譏「人生不是只為錢」，更反問海燕的妹妹「若認為美國不好，為什麼還要送自己的寶貝兒子到美國？」一場家宴，成了硝煙密布的戰場，高潮此起彼落。

當然本片並不全以觀念碰撞取勝，比莉與奶奶之間發自內心的祖孫情還是最為真摯動人。由於比莉在六歲出國以前是由爺爺奶奶帶大的，童年記憶深刻難忘。個性強勢的奶奶打破重男輕女

的國人陋習，疼愛比莉遠多於專程回來結婚的男孫浩浩；而比莉對爺爺的去世也至感傷痛，並對父母對她隱瞞爺爺的死訊很不諒解，在內心深處其實她也有濃濃的中國情。中韓混血的奧卡菲娜把比莉演得甚好，一頭白髮的中國演員趙淑珍亦將身為退休女幹部的奶奶演得很有個性。

父親

原著、導演	費洛里安‧齊勒（Florian Zeller）
編劇	克里斯多夫‧漢普頓（Christopher Hampton）
演員	安東尼‧霍普金斯（Anthony Hopkins）、奧莉薇雅‧柯爾曼（Olivia Colman）
製作	Trademark Films
年份	2020

The Father

　　人的一生由許許多多的記憶組成，當他開始失去一些記憶，也就失去部分的人生，甚至會認不出誰是誰？乃至搞不清楚自己是誰？整天活在真實世界與虛幻想像之間，但分不清哪些是真實？哪些是虛幻？「失智症」（阿茲海默症）的可怕，大抵就在於此。

　　過去拍攝的「失智電影」，大多描述尚不算老的壯年人突然發現自己出現失憶症狀，一時難以接受的心理沖擊和生活壓力，像茱莉安‧摩爾（Julianne Moore）主演的好萊塢片《我想念我自己》（*Still Alice*，港譯《永遠的愛麗絲》，2014），和渡邊謙主演的日片《明日的記憶》，都是其中名作。《父親》（*The Father*，港譯《爸爸可否不要老》、陸譯《困在時間裡的父親》）卻另闢蹊徑，直接以一名八十多歲的老人為主角，描述這位自主性很強的失智父親與捨不得扔下但又不得已為之的孝順女兒的互動變化，在巧妙地玩弄「時空概念」和「敘事觀點」的電影技巧之下，竟然經營出一種似幻疑真的戲劇懸念，把一個看似老生常談的話題拍成了推理驚悚片，且讓兩位主要演員有很大

的發揮空間。

本片原為法國劇作家費洛里安‧齊勒的同名舞台劇作，他打算以此為電影導演處女作，便邀請以《危險關係》（*Dangerous Liaisons*，1988）贏得奧斯卡最佳改編劇本獎的英國名編劇克里斯多夫‧漢普頓改編為英語對白的電影版本。劇情描述獨自一人住在倫敦自宅的安東尼（安東尼‧霍普金斯飾）個性偏執多疑，把女兒安（奧莉薇雅‧柯爾曼飾）好不容易請來照顧他生活的好看護趕走了。離婚數年的安此時正交到一位相愛的男友，計劃隨他搬到巴黎，好展開自己新的人生，因此急於再找一名跟父親合得來的看護，否則她會被迫把老父送去安養院。兩父女因此展開了一場互相說服的拉鋸戰。不料安東尼一覺醒來走出客廳，他看到從外面買菜回來的安竟成為長相完全不一樣的陌生女子。而安原來請來面試的年輕看護，安東尼很喜歡她，討好地在她面前跳起踢踏舞，又說她長得像車禍去世的小女兒，但來上工的看護卻變成了另一個不同的人。還有一名大剌剌的男人出現在安東尼家看報卻不理他，突然又惡狠狠地逼問安東尼：「你要搞到什麼時候才肯放過你女兒？」又有另一名好像是安的丈夫的男人在屋中跟安講悄悄話，正賣力地勸她把父親送去安養院，此時安東尼又赫然發現不是住在自己原來的公寓，難道他一直疑心的「女兒要謀奪我的房子」真的發生了？

整個撲朔迷離的劇情，到影片最後自然有合理的交代，而此前陸續埋下的伏筆，包括安東尼老是沒戴手錶並懷疑看護偷了他的手錶；他又經常站在窗邊看外面，而外面的風景卻有細微變化；室內陳設老是強調掛在大廳的一幅跳舞少女的油畫等細節，

都潛藏著「時間」與「空間」的寓意，在安東尼的主觀想像和觀眾看到的客觀映像其實內容各有不同。而安東尼本人何時處於「明智」狀態？又何時不知道自己已經「失智」？在安東尼‧霍普金斯的精彩詮釋下，都成了這部文藝小品別具魅力的所在。

我們是這樣長大的：
校園與成長電影

　　每個人在長大成人，享有獨立自主的生活之前，都要經過童年、青少年，和進入校園學習的成長歲月，這個啓蒙階段對每個人的性格形成具有十分重大的影響，值得人們特別關注。而世界各地的電影創作人，也都沒有忽略校園與成長電影的拍攝，其中佳作頗多。我故意選擇很多非英語系國家的作品收進這一章，希望擺脫主流文化思維，讓讀者透過這些影片的平行排列，廣泛了解在不同歷史文化、不同社會環境下長大的孩子都經歷了些什麼？從而使我們用更包容的心態去對待他人，更寬廣的角度來觀察人生。

<table>
<tr><td rowspan="6">狗臉的歲月</td><td>導演</td><td>萊思・霍斯壯（Lasse Hallström）</td></tr>
<tr><td>編劇</td><td>萊思・霍斯壯、雷達爾・瓊森（Reidar Jönsson）、
布拉西・布蘭斯特羅姆（Brasse Brännström）、
皮爾・伯格倫德（Per Berglund）</td></tr>
<tr><td>演員</td><td>安東・格蘭澤利烏斯（Anton Glanzelius）、
米琳達・金娜曼（Melinda Kinnaman）</td></tr>
<tr><td>製作</td><td>AB Svensk Filmindustri</td></tr>
<tr><td>年份</td><td>1985</td></tr>
</table>

My Life as a Dog

　　以小孩成長為主題的電影，古今中外都拍過不少。瑞典影片《狗臉的歲月》（*My Life as a Dog*）能夠在芸芸的成長電影中仍然給人深刻的感受，主要是在於編導萊思・霍斯壯能夠以一種豁達的眼光來觀察人間世相，化悲劇為喜劇，同時在電影的敘事形式上也顯得清新而不落俗，使全片達到一種「笑中有淚，淚中有笑」的境界。

　　就拿《狗臉的歲月》的主角英格瑪・強漢生（安東・格蘭澤利烏斯飾）來說罷，其境遇是夠可憐的了。這個男孩的父親遠在千里之外謀生（在赤道裝運香蕉）；母親則整天臥病在床不苟言笑；哥哥又老是欺負他，每次惹禍之後都亂點他背黑鍋（像影片剛開始，哥哥就找英格瑪用瓶子來示範男女的生理結構，以致英格瑪的性器官被瓶口夾住，後來哥哥用玩具槍指嚇小狗西康，英格瑪情急之下撲過去奪槍，以至二人扭打在一起惹母親生氣）。對於一個才十二歲的孩子而言，這種生活壓力很難忍受。英格瑪覺得自己活像一條狗——一條被人遺棄的狗，所以本片的原名叫《我的生命像一條狗》。而英格瑪在片中也經常扮狗叫來發洩他

內心的不滿。

「狗」這種動物在本片中發揮了很大的點題作用。當英格瑪仰首問天，用別人的不幸遭遇來對比自己的悲劇人生時，他一直提及那條叫「萊卡」的狗。萊卡被人類送上太空去，身上縛滿電線（做實驗），直到沒有食物之後死去。並不是萊卡自願上太空，而人們也明知道萊卡被送上太空等於是送死，但還是這樣做，生活就是如此殘酷而無奈。

至於另一條狗，名叫「西康」，它是英格瑪的愛犬，也是他在家裡唯一的朋友，唯一歡樂的泉源。然而，當英格瑪被他媽媽拋棄，送到偏遠的鄉下小鎮投靠叔叔的時候，他也不得不把西康拋棄，送到流浪犬之家，最後導致西康的死亡。西康的悲劇本來不是英格瑪的責任（他還一直要叔叔打電話詢問西康的現況），但他卻因西康的死而自責。後面英格瑪對母親之死，那就自責得更厲害了。

《狗臉的歲月》之所以會讓人覺得有深度，其中的一個原因是編導對兒童心理的觀察極為細膩深入，所以在畫面上能呈現出真切動人的感情，像英格瑪與他母親之間的關係就是一個很好的例子。在母親眼中，英格瑪是個不折不扣的「壞小孩」，不但調皮搗蛋，吵得人沒有一刻安寧，還不斷惹禍，弄得做母親的傷心透頂。所以，她對英格瑪從來沒有展露一絲笑容，反而會歇斯底里地大發脾氣（像英格瑪因為手會抖而把牛奶弄得滿臉都是時，母親就用那張在流理台底下找到的床單在桌上亂擦一氣）。可以說，她根本不瞭解英格瑪的「可愛」在哪裡？也不明白英格瑪對她原來存有那麼深的愛意。

英格瑪對他母親的那種「默默的愛」在本片中表現得十分感人。在英格瑪喃喃自語的幻想世界裡，他一直想把自己耳聞目睹的奇人趣事告訴母親，讓母親開心一笑（畫面上，導演一再用英格瑪在沙灘上翻跟斗將穿著泳裝的母親逗笑的鏡頭來詮釋英格瑪這種心態），但他又一直後悔，自己為什麼不在母親還健在的時候告訴她這些話（顯然，母親的冷漠態度是一個主因。英格瑪曾經在第一次從叔叔家回來時興奮地向病床上的母親講述他的見聞，但母親卻淡然叫他唸一段書）。為了獲得母親的一句誇獎，英格瑪在前往醫院探病時倔強地不肯脫下他的外套；為了表達他對母親的一番心意，英格瑪到電器行磨蹭半天才精心選購了一台烤麵包機作禮物送給母親，然而哥哥卻毫不留情地告訴他母親正面臨死亡。這種苦澀的滋味，又豈是一個十二歲的小孩所能輕易接受的呢？所以，當英格瑪在叔叔家驚聞母親的死訊時，他終於傷心地哭了，他自責是自己把母親害死，但哪一個觀眾會有這種感覺呢？

　　假如《狗臉的歲月》的內容一直是那麼傷感的話，本片就不可能成為一部令人愉悅的喜劇。編導能夠將它化悲為喜，主要的方法，是在英格瑪到叔叔家寄居的時候，安排了一個生氣蓬勃的環境，以及一群樂觀自信的有趣人物，使英格瑪在新的人際關係中得到關愛，並進一步重新建立自信心。

　　首先，英格瑪的叔叔和嬸嬸就是一對妙人，英格瑪第一次與叔叔一家用餐，叔叔就樂不可支地講述製造大香腸的笑話，在餐後又將待洗的盤子像玩具一樣拋來拋去，笑聲不斷——這跟英格瑪在自己家裡吃早餐的吵鬧情況對比多麼鮮明！在叔叔家居住的

老頭是另一位妙人，平常看來似乎奄奄一息，但在傾聽英格瑪唸出女性內衣的廣告時卻精神十足；整天呆在屋頂上修理屋頂的旨朗生本來連面貌也看不清楚，但一場突如其來的冰湖沐浴卻令人眼睛一亮；綠髮小孩的父親則潛心製造「登月太空船」讓小孩子玩耍；玻璃廠工人甘冒生命危險當眾表演單車鋼索特技；玻璃設計師夢想著以女工為模特兒雕塑一個「聖女」的大雕塑像放置在廣場上。這一批各具獨特個性的鎮民，似乎每一個都活得悠然自得，將生命中的「順其自然，盡其自我」的生活哲學發揮得淋漓盡致。

在英格瑪的同輩方面，愛打扮成男生的小女孩莎格（米琳達・金娜曼飾）自然是一個不可不提的重要人物。是她的鼓勵，令英格瑪對自己的拳擊能力產生自信；是她的情竇初開，使英格瑪嘗到初戀的甜蜜與煩惱（那一場兩個女孩子在舞會中爭風吃醋的戲處理得起伏有致，真的把少年人初玩愛情遊戲時的迷茫與狂熱拍活了）。因此，當片末整個小鎮的居民陶醉在瑞典拳王英格瑪（與本片的主角同名）稱霸世界的廣播時，英格瑪卻在小女孩的家平靜地與她相擁共眠，這個結局的安排頗有意思。它意味著英格瑪在得到其他鎮民的肯定之前，已經先得到了她的肯定。影片進入尾聲，冰封的雪景化作如茵的綠蔭，小鎮大地回春，呼應著英格瑪的心靈解凍，母親的死亡陰影至此劃除，達到了情景交融的境界。

《狗臉的歲月》的成功，除了故事內容豐富、主題悲天憫人，編導手法清新暢順之外，選角的恰當與演出的生動亦居功至偉。扮演英格瑪・強漢生的小男孩安東・葛茲里奧斯堪稱是一個

天生的演員。本片雖是他的第一次電影演出，但他卻能將英格瑪那種混合著活潑頑皮和沉鬱無奈的個性演得栩栩如生，教人既憐又愛。扮演男性化小女孩的米琳達・金娜曼，是導演從兩千多名女孩子中試鏡選出來的佼佼者。她那俏麗的外貌與慧黠的神情，的確令這個角色生色不少。其他配角演員都占戲不多。但每個人都演得自然生動，使本片活像一首天然渾成的人生之歌。

導演、編劇　馬基・麥吉迪（Majid Majidi）
演員　　　米爾・法洛克・漢生麥恩
　　　　　（Amir Farrokh Hashemian）、
　　　　　芭哈兒・絲迪吉（Bahare Seddiqi）
製作　　　伊朗青少年天資發展協會
年份　　　1997

天堂的孩子

The Children
of Heaven

　　伊朗以出品優秀的兒童電影知名於世，像阿巴斯（Abbas
Kiarostami）的《何處是我朋友的家》（*Where Is the Friend's
Home?*，1987）和賈法・潘納希（Jafar Panahi）的《白氣球》
（*The White Balloon*，1995）等都令觀眾留下深刻印象。本片成
績更上一層樓，將兒童在惡劣環境下的自強不息和兄妹情深處理
得十分動人，曾獲伊朗影展和蒙特利爾影展最佳影片獎，而且是
第一部入圍奧斯卡最佳外語片的伊朗電影。

　　《天堂的孩子》（*The Children of Heaven*，港譯《小鞋
子》）劇情描述窮學生阿里（米爾・法洛克・漢生麥恩飾）替妹
妹莎拉（芭哈兒・絲迪吉飾）取回送修的舊鞋，中途卻弄不見
了。由於家貧無力添購新鞋，阿里說服莎拉合穿他的球鞋輪流上
學，但兄妹兩人均為此吃了不少苦頭。後來阿里發現學校正選拔
學生參加學童馬拉松大賽，季軍的獎品有一雙新球鞋。阿里哀求
老師取得出賽機會，不料竟然跑了冠軍，並沒有如願贏得鞋子。

　　編導風格樸實無華，但從生活細節中淬煉出動人的力量，手
法極具巧思。例如阿里告訴妹妹把鞋子弄丟了，並要求她別告訴

父母，免得他們煩心。兩個小孩一邊假裝做功課，一邊利用作業簿筆談討價還價，在旁工作的父親則對母親嘮叨錢不夠用，生動地將這一家人的生活現狀表露無遺，也刻劃出阿里乖巧懂事識大體的個性。當莎拉正在猶豫要不要接受哥哥共穿一雙鞋子上學的建議時，阿里適時遞過去一枝新鉛筆作為「賄賂」，令人為之莞爾。其後，兩兄妹以接力賽的方式換穿球鞋上學的過程則處理得妙趣橫生，也為阿里參加賽跑的實力留下伏筆。莎拉從當初對腳下的舊鞋子自慚形穢，中間歷經將鞋子掉到水溝的折磨，到後來發現她那雙紅皮鞋出現在同校的瞎子女兒腳上，尋思怎麼把鞋子拿回來，最後卻因為女孩撿到了莎拉遺失的原子筆而令兩人「化敵為友」，則從另一個角度表現出小女孩的心態。

全片的高潮是壓軸的馬拉松大賽，人人都在猜測阿里到底能否跑第三名如願取得新球鞋？整個賽跑過程拍得高潮迭起，尤其最後數十公尺的衝線時刻更加扣人心弦。當阿里在老師等人的歡呼聲中贏得冠軍時，他的心中其實在流淚。看到阿里一臉想哭的表情在拍冠軍照，真令人對這個懂事卻苦命的孩子感到心有戚戚然。幸好最後導演安排了一個渾然天成的溫馨結局，才令人頓悟片名意何所指。

天堂摯愛

編劇、導演	馬基・麥吉迪
演員	侯賽因・艾博迪尼（Hossein Abedini）、 左拉・巴拉敏（Zahra Bahrami）、 瑪哈曼・阿莫・那吉（Mohammad Amir Naji）
製作	伊朗青少年天資發展協會
年份	2001

Baran

以《天堂的孩子》（又譯《小鞋子》）等兒童電影而享譽國際的伊朗導演馬基・麥吉迪，在這部拍攝於2001年的作品中，首次將鏡頭移轉到情竇初開的青少年身上，描述了一個令人心碎的暗戀故事。他的敘事手法，依舊是以極簡單的情節和樸實而充滿感情的風格來經營出細膩動人的生命插曲，令人觀賞時不得不暗暗在心中淌淚。

《天堂摯愛》（*Baran*，又譯《巴蘭》）劇情描述在伊朗的一個建築工地，包工的梅瑪（瑪哈曼・阿莫・那吉飾）為了節省成本，僱用了大量的阿富汗非法勞工，但這並不是表示梅瑪為人刻薄，相反地他對於這些貧窮的阿富汗人相當同情，因為大家都是血緣和文化相同的波斯人。當阿富汗工人納加夫在工地摔傷了腳不能上工之後，梅瑪很快就接受了另一阿富汗工人索坦的建議，讓納加夫的「兒子」萊麥特（左拉・巴拉敏飾）前來上工。由於萊麥特身材瘦小，做水泥工的粗活力氣不足，於是梅瑪改讓他做茶水、做飯和採購工作，使得原來做這份輕鬆工作的少年拉提夫（侯賽因・艾博迪尼飾）對萊麥特大感不悅，常藉故欺負

他，但萊麥特總是不發一語默默忍受。

直到有一天，一陣風吹起了茶水室的門簾，讓拉提夫意外發現了一個長髮少女在室內對鏡梳頭。他登時驚呆了，原來萊麥特不是「男孩」，竟是個「女孩」！她是為了維持家計，不得不女扮男裝前來工地幹粗活。自從拉提夫發現了這個天大的祕密後，他對萊麥特的態度整個都改變了，他從一個靜不下來的毛燥少年變成了刻意打扮漂亮的男孩，又時刻留意著她的一舉一動，只要有人欺負萊麥特，他就衝出去「英雄救美」。在「男女之別」被嚴格執行的伊斯蘭社會，更促成了拉提夫對眼前這位「花木蘭」產生了異常微妙的暗戀之情。

事情的轉折關鍵，是伊朗的勞工處官員照例前來工地檢查非法勞工時，意外撞到了剛採購回來的萊麥特。萊麥特恐懼自己被捉，東西一扔拼命逃走，勞工處官員則發足狂追。拉提夫見狀，馬上追上去阻擋官員捉到萊麥特，萊麥特因而躲過一劫。但如此一來，阿富汗的非法勞工再不能來工作了。拉提夫對他暗戀的少女念念不忘，決定獨自前往阿富汗難民聚居的村落找尋她的下落。最後，拉提夫輾轉找到了索坦，知道了納加夫的住處。但他不好意思登門拜訪，而只能在遠處偷看到恢復了女兒身的巴蘭和一大批阿富汗婦女在河中吃力地搬石頭賺錢的慘狀。

為了幫忙巴蘭，拉提夫向梅瑪撒謊，哀求取回一直由梅瑪代他存起來的一年工資，說是要拿回家裡交給父親，其實是要將這筆錢交給巴蘭的父親。可是，他不便直接將錢拿給納加夫，乃轉託索坦代交。沒想到同為阿富汗戰火受難者的索坦，竟在納加夫拒收之後自行借走了這筆錢作為自己返鄉的旅費，只留下一張

「他日必將還款」的借據。面對這張借據，拉提夫能怎麼樣？他只好默默地把索坦的借據放在溪水中漂走，因為他瞭解到這是蘇聯入侵阿富汗的戰爭造成的時代悲劇，並非索坦個人的人性墮落。

沒想到，當初拒絕接受別人金錢接濟的納加夫，後來也接到他哥哥在阿富汗家鄉被戰火害死的消息，令他決定舉家重返故鄉照顧哥哥家人。納加夫先到工地向梅瑪借錢，但梅瑪本身正陷入經濟困境而不得不拒絕。拉提夫目睹此情此景，他決定好人做到底，不惜在黑市賣掉自己最重要的資產——伊朗身分證，然後將這筆不少的錢直接拿給納加夫。但就算到了這個地步，拉提夫還是沒有居功，而謊稱這是梅瑪借的錢。拉提夫雖然明知巴蘭就此一去，他此後就再也見不著意中人，但他始終無悔。這個伊朗少年為情人的幸福而甘願犧牲掉自己畢生幸福的偉大情操（因為失去了身分證他從此就變成了非法居民），令我禁不住聯想到狄更斯（Charles Dickens）名著《雙城記》（*A Tale of Two Cities*）中為了情人得到幸福而不惜犧牲自己生命換取情敵生命的英國律師。

在經濟貧困而道德保守的兩個伊斯蘭國家，伊朗和阿富汗的情況有如兄弟。阿富汗自1979年被蘇聯軍隊入侵以扶植親蘇之社會主義政權，除了初期有過一段蜜月期，很快阿富汗人就對蘇聯人有了敵意，組織了強大的伊斯蘭武裝團體進行反抗，使蘇軍陷入了十年苦戰。但阿富汗老百姓也因此飽受戰火摧殘，不少人只好攜家帶眷逃難到鄰國伊朗，並且被迫幹非法勞工維生。索坦和納加夫的情況都是如此，但就算他們都活在極度貧困的環境中，備受戰火毀滅家園的打擊，但他們仍然有為有守，始終維持著阿

拉子民的道德操守，沒有一個變成偷搶拐騙的壞人。就算是索坦不告而拿走了拉提夫原來要他轉交給納加夫的一大筆錢返鄉，那也不是惡意的偷錢，因為他真的老實寫下借據，還蓋了手印以示負責，對於這樣的悲情小人物，我們又怎麼忍心苛責？

本片拍得最成功的地方，當然還是拉提夫對巴蘭的暗戀故事，如此細緻、如此含蓄、如此低調，但卻如此動人肺腑。女主角巴蘭從頭到尾沒有開口說過一句話，但她為了生活而忍辱負重的感受，透過表情和動作語言表露無遺。在影片前半段當她仍然以男孩萊麥特的身分出場時，編導其實已透過很多伏筆暗示「這個男孩」很不一樣。例如工人們一再誇讚萊麥特的茶水和午餐做得好（女生通常在家裡負責廚房），後來萊麥特更自行重新整理工地的廚房，取下素色的破布門簾而掛上漂亮的彩色門簾，明眼的觀眾應該已可以察覺出萊麥特的女性特質。拉提夫意外發現巴蘭真正身分的一場戲，導演故意採用了與全片寫實風格並不協調的浪漫氣氛來處理鏡頭，更加突出了拉提夫「有如在夢中」的戲劇性感受。因此在影片的後半段，拉提夫從原先處處跟萊麥特作對的負面態度，一百八十度反過來處處維護巴蘭、想盡辦法「男為悅己者容」，將一個懷春少男的心情寫得活靈活現。

但伊朗終究是一個「男女授受不親」的穆斯林國家，就算拉提夫心中有再濃密的愛意，他也不能直接向對方表達。所以兩人之間從頭到尾沒有正式交談過一句話（拉提夫最後登門找納加夫時跟開門的巴蘭打了一個照面，巴蘭的第一反應是迅即將門掩上，隨後才再打開，而拉提夫也終於正面向巴蘭說了一句話，但卻只是問她父親在不在家），當然更沒有過身體的接觸（最靠近

的接觸是完場前兩人蹲下一起撿拾散落在地上的蔬果，當巴蘭感覺出「男女之情」時，她的反應是馬上將衣服上的頭巾蓋上，明確表示「男女授受不親」）。這種完全在中國古代封建社會才會出現的含蓄保守行為，卻是今天在中東回教國家被視為兩性行為守則鐵律。

在此情況下，導演要如何表達拉提夫心中產生的濃烈感情衝擊呢？他的祕訣是透過精心安排的諸多細節去讓觀眾充分感受。除了上文提過的一些情節處理外，有一個小道具的運用更不能不提，那就是拉提夫在工地樓頂用餅碎餵鴿子時「睹物思人」，並且在地上發現了巴蘭遺留下的一個小髮夾。這個髮夾在拉提夫眼中就代表了巴蘭的化身，拉提夫走到哪裡都把它帶在身上，其中所隱含的「兩情相悅」的意思，已勝千言萬語。但導演最初並不明示，一直到了拉提夫把賣掉自己身分證的錢交給納加夫之後，明知道從此將會跟巴蘭天各一方不再見面，激動之餘跑到旁邊的水池脫下帽子洗把臉。此時，透過一個帽子的大特寫鏡頭，觀眾才發現了帽沿夾著髮夾的一角「深情無限」地露了出來。這個類似的「低調揭曉」手法，馬基・麥吉迪曾在《天堂的孩子》的結局採用過（在父親騎回家的單車後座，安靜地躺著兩雙小孩子的球鞋）。兩相對照，效果依舊精彩。

邪惡	導演、編劇	麥克・哈夫斯強（Mikael Håfström）	*Evil*
	編劇	漢斯・根鈉森（Hans Gunnarsson）、 麥克・哈夫斯強	
	演員	安卓・威爾森（Andreas Wilson）、 古斯塔夫・史柯斯嘉（Gustaf Skarsgård）、 漢瑞克・朗德斯托姆（Henrik Lundstrom）	
	製作	Moviola	
	年份	2003	

　　《邪惡》（*Evil*）改編自瑞典作家楊・庫盧於1981年完成的暢銷小說《邪惡》（瑞典語：*Ondskan*），於2004年榮獲「瑞典奧斯卡」金昆蟲獎的最佳影片、最佳電影藝術、及最佳電影成就獎三項大獎，以及歐洲電影獎的費比西獎，國內觀影人次突破百萬紀錄，堪稱是瑞典近年最重要的電影。原著場景設定在1959年，作者將自己年輕時在寄宿學校中親身遭遇的貴族校園的陰暗面和逞兇鬥狠的事實全部公諸於世，在撕裂瑞典掌權者文明外衣下所呈現出的邪惡暴力本質，讓人看得不寒而慄。

　　本片的主角伊利・龐帝（安卓・威爾森飾）是在繼父嚴厲的暴力管教下長大的十六歲高中生，他將自己的滿腔怒火發洩在其他同學身上，故因暴力行為而被學校開除，校長更認為他這個人只有一個字可以形容——邪惡。母親為了伊利的前途，不惜賣掉家當籌錢將他送到一家管教嚴格的貴族學校去就讀，希望他能在一年後順利畢業。不料這間學校存在了一種「學長欺凌學弟」的傳統，發號施令的學生會主席奧圖・史翰（古斯塔夫・史柯斯嘉飾）像個獨裁暴君，他和爪牙經常以莫須有罪名凌虐他看不順眼

的同學，而校方竟假裝看不到而予以縱容。伊利屢次受到奧圖等人的欺凌羞辱，但為了不辜負母親的期望而強忍。另一方面，他也在學業和運動比賽上力爭上游，得到了老師的讚賞，但依舊無法改善他在校園中的惡劣處境，並讓他看清了大人們「口惠而實不至」的虛偽面目。直到跟他感情最好的室友皮耶（漢瑞克‧朗德斯托姆飾）被逼退學、跟他談戀愛的芬蘭女傭也被辭退趕回鄉下，伊利終於忍無可忍，重新揮動鐵拳教訓那些真正邪惡的偽君子。

學長霸凌學弟這種題材其實並不新鮮，在西方的校園片中拍過不少。本片所以能夠在舊調重彈的情況下仍然成功地激發起觀眾的共鳴情緒，是因為編導沒有讓劇情停留在暴力的宣洩，而是深入探討了邪惡的本質和暴力的成因。「權力」的掌握者，無論是校長、繼父、或是學生會主席，只要他們的權力沒有獲得節制，幾乎都會在傲慢的心態下加以濫用，以隨意踐踏別人的人性尊嚴為樂，因為這樣做才可以反映出他們唯我獨尊的權威。編導借皮耶和伊利介紹出人們在面對獨裁掌權者時的兩種反應：大部分的人會像皮耶那樣做順民，希望忍氣吞聲度過難關，但那只會讓邪惡的人變本加厲；只有少數人像伊利那樣明白自己的實力和處境，能忍的時候就忍，真的不能忍時就要狠狠地反擊回去，讓惡人對他跪地求饒！而反擊的方法也不能光是以暴易暴（像在拳擊場上讓奧圖的兩個爪牙被打到不成人形），而是要加上智取（如利用律師出面對付校長），以及理直氣壯的抗辯（伊利最後直斥繼父跟他的女友一樣，都只是餐廳服務生，使自以為地位高高在上的繼父頓時啞口無言）。

本片的敘事相當流暢，鏡頭的運用樸實無華，但能夠適切地利用加在男主角身上的壓力製造出一波又一波的戲劇張力。挑大梁的安卓・威爾森從氣質到演出都流露出一種蠢蠢欲動的危險性，而且具有明星魅力，先後獲歐洲電影節和上海國際電影節影帝獎。

心中的小星星

導演　阿米爾‧罕（Aamir Khan）
編劇　阿莫爾‧格特（Amole Gupte）
演員　達席爾‧薩法瑞（Darsheel Safary）、阿米爾‧罕
製作　Aamir Khan Productions
年份　2007

Taare Zameen Par

　　印度的電影年產量超過一千部，是全球電影大國，但寶萊塢影片只在其國內風行，海外卻發行不多。如今因為《貧民百萬富翁》（*Slumdog Millionaire*，港譯《一百萬零一夜》）揚威奧斯卡，寶萊塢的獨特魅力亦跟著受到青睞。本片曾在2008年獲印度電影觀眾獎最佳影片獎、印度國家電影獎最佳家庭電影獎等，近日登陸臺灣公映，又以高價賣出北美、英國以及澳洲等地版權，看來將有另一番風光。

　　《心中的小星星》（*Taare Zameen Par*）以八歲男童伊翔（達席爾‧薩法瑞飾）為主角，但他不是無家可歸的貧民，而是無法專心功課的小學生，腦海中充滿了不切實際的幻想。他的中產階級父母用盡心機亦無法改變愛子，乃將他送往寄宿學校學習紀律。初時情況仍不能改善，直至能歌善舞的美術老師拉姆‧尚卡（阿米爾‧罕飾）來到班上，他採用自由歡樂的教學法，才打開了伊翔的心扉。拉姆‧尚卡進一步發現了伊翔擁有非凡的繪畫天分，對他加以循循善誘，終於讓伊翔在一次全校的繪畫大賽中脫穎而出。

單就情節而言，本片其實只是一個頗為俗套的春風化雨故事，無論中外影片都拍過不少。這部印度電影的特別之處，是一方面繼承了寶萊塢歌舞片載歌載舞講故事的大眾娛樂傳統，但同時又能細膩地深入孩子的世界，非常有耐性地訴說出這些小小心靈的困惑和奇想。看來簡單的情節，在豐富的家庭生活細節和連場歌舞的鋪墊下，硬是片長近三小時，還明顯分為家庭與學校的前後兩部分，方便中場休息。即便如此，觀眾卻不會感覺冗長，而且可以在歡樂溫馨的氣氛中學到了一個道理——每個孩子都是獨特的。

　　首次執導的寶萊塢巨星阿米爾·罕鏡頭處理圓熟流暢，在敘事與歌舞之間取得很好的平衡，動畫和特效的穿插運用更增加了畫面的靈活度，亦反映出寶萊塢在製作技術上的實力已不輸好萊塢。由於本片的故事發生在印度的中產家庭，故整個氣氛顯得美化而明亮，與《貧民百萬富翁》塑造出來的貧困印度社會大異其趣。而長得不帥卻十分可愛的童星達席爾·薩法瑞演得很有個性，經常失神卻又依然我行我素的行事作風頗具喜感，後段的師生關係則擦出了不少有趣感人的火花。

珍愛人生

導演	李·丹尼爾斯（Lee Daniels）
編劇	傑佛瑞·佛萊契（Geoffrey Fletcher）
演員	嘉柏莉·西迪貝（Gabourey Sidibe）、莫妮克（Mo'Nique）、寶拉·巴頓（Paula Patton）、瑪麗亞·凱莉（Mariah Carey）
製作	Lee Daniels Entertainment
年份	2009

Precious

　　《珍愛人生》（*Precious*，港譯《天生不是寶貝》）原來只是一部耗資千萬美元拍攝的邊緣性黑人電影，但因為有血有淚的內容、爆炸性的演出以及極具感染力的勵志性主題，使它在2009年初的日舞影展一鳴驚人，獲觀眾票選獎及評審團大獎，一年來過關斬將叫好叫座，如今又以最大黑馬成為奧斯卡十部最佳影片獎的入圍者之一，對獨立製片如何成功打入主流市場發揮了很大的鼓舞和指導作用。

　　影片改編自賽菲爾（Sapphire）的暢銷小說《Push》，以上個世紀八十年代的紐約市哈林區為故事背景，描寫一名年僅十六歲的黑人胖妞克蕾絲·瓊斯（嘉柏莉·西迪貝飾），先是被母親的情夫強姦，生下了一名患唐氏症的孩子，如今竟然又再懷第二胎。她那脾氣十分暴躁、只會整天看電視領救濟金的母親（莫妮克飾）經常用髒話罵她，甚至會動手毆打，使小名「珍愛」的女孩有如生活在火藥庫之中。直至她被一般中學退學，轉學到「一對一教學」的特殊學校後，在那裡遇到了有耐心和愛心的老師蕾恩小姐（寶拉·巴頓飾）和一群各具個性的女同學，才在人性化

的鼓舞和幫助下逐漸重建自信，並在社工魏斯（瑪麗亞‧凱莉飾）的主持正義下終於逃出母親的魔掌，縱使發現自己已是愛滋病帶原者，仍勇敢地要跟自己的兩個孩子重過獨立新生活。

　　本片的劇情堪稱集家暴電影的大成，一切你可能想像到的悲慘遭遇都落在女主角身上。而「珍愛」本身不但外形醜陋，性格也不討喜，跟她的母親幾乎是一丘之貉，按常理這樣的負面角色很難獲得觀眾喜愛。然而，本片的製片人歐普拉‧溫芙蕾（美國著名的電視名嘴主持人）和僅執導第二部作品的年輕黑人導演李‧丹尼爾斯，在此展露了一種「置之死地而後生」的製作勇氣，還有講述動人故事的才華，從選角開始就不忌諱地讓觀眾直接面對現實生活的醜陋面，在劇情發展的過程中更毫無保留地讓這對互視為仇人的可憐母女盡情表演互相折磨的極限，有如用鏡頭拷問著每一個人的良知：「這樣的人生還有救嗎？」就因為影片的前半段營造了非凡劇力，所以當「珍愛」有幸進入以蕾恩小姐為代表的正面力量新世界之後，本來只會做白日夢幻想自己是大明星的胖妞，才能在自助人助的環境下找回了作為一個「人」的價值。甚至母親在壓軸戲向社工哭訴她當年目睹女兒被自己的男人占有卻無能為力時，我們甚至也會對這個可惡的女人產生一點同情的悲憫，從而宣洩了那股對負面人性的哀怨。畢竟編導希望讓每個觀眾在心中相信：「我是有人珍愛的，哪怕只有一個人。」

　　本片在2010年贏得第八十二屆奧斯卡金像獎最佳女配角（莫妮克）及最佳原創劇本兩項大獎，值得恭喜。

模犯生

編劇、導演	納塔吾・彭皮里亞（Baz Poonpiriya）
演員	茱蒂・蒙瓊查容蘇因 （Tanida Hantaweewatana）、 查農・桑提納同庫（Chanon Santinatornkul）、 依莎亞・賀蘇汪（Eisaya Hosuwan）、 提拉東・蘇帕龐皮尤 （Teeradon Supapunpinyo）
製作	GDH 559
年份	2017

Bad Genius

　　「考試作弊」是很多學生多多少少都有過的共同經驗，本來也不算什麼，但把它作為一種生意或「組織性犯罪」來經營，那可就茲事體大了。《模犯生》（*Bad Genius*，港譯《出貓特攻隊》）這部泰國的青春校園片獨具慧眼，專門針對作弊這回事的社會背景、執行技術、以至人性掙扎設計出一個戲劇結構完整、拍攝手法緊張刺激的寫實故事，果然大受歡迎，票房從本土紅到海外，還在紐約的亞洲影展中榮獲最佳影片。

　　《模犯生》的故事主角是資優生琳（茱蒂・蒙瓊查容蘇因飾），當老師的父親為了替女兒爭取在未來上好大學的機會，費了很大功夫把琳轉學到貴族學校讀高中。熱衷社團活動的葛瑞絲（依莎亞・賀蘇汪飾）跟琳成了好友，但她的功課不行，琳一時心軟主動用「橡皮擦作弊法」助葛瑞絲考試過關。葛瑞絲把這件事告訴富二代男友派（提拉東・蘇帕龐皮尤飾），派遂以金錢利誘方式要求琳幫忙班上幾個富家子女作弊。原先琳不為所動，但發現父親背地裡被迫捐了一大筆錢給學校才換來她的轉學機會，大人既可藉機斂財，她為什麼不能利用自己的「專業才能」賺取

生活費？此時，班上另一名家境貧寒的資優生班（查農・桑提納同庫飾）成了琳的勁敵，兩人成了爭取新加坡大學獎學金的對手，但最終卻又成了雪梨跨國考試作弊的拍檔。

整部影片以雪球越滾越大的方式向前推進，人物和情節的設定雖不乏套路，但邏輯推理縝密，細節也生動多彩，容易教人入戲。片中出現的幾場重點作弊場景，難度越來越高，且導演採取類似「盜寶片」的危機四伏、迂迴曲折方式來布局，加上精準的快節奏剪接，很容易就捉住觀眾對主角命運的擔心，連鉛筆在考卷上塗黑圈的簡單畫面都顯得「劇力十足」。

琳與班決定孤注一擲前往澳洲參加國際會考「STIC」，再利用時差將答案傳回泰國，由葛瑞絲和派在曼谷配合執行「作弊大作戰」的壓軸高潮戲，無疑是本片在鬥智鬥力方面的一次大攤牌，堪稱高潮迭起，娛樂效果甚高。但它同時也反映了貧富懸殊的問題，在「分數掛帥」的教育環境下，資質平庸的學生可以花錢為自己買到好成績，而貧窮的資優生為了替自己爭取到較好的機會卻不得不違背良心，甚至把個人的尊嚴都要硬生生吞下，現實就是這麼殘酷。班從當初的純真青年最後變成新一代的犯罪頭子，其中轉折過程值得人深思。

本片的主要角色全由新人扮演，選角與演出均相當不俗，尤其從模特兒轉戰影壇的女主角表現出一種特殊魅力，將琳的複雜性掌握得絲絲入扣。

不丹是教室

編劇、導演	巴沃・邱寧・多傑（Pawo Choyning Dorji）
演員	西勒・多吉（Sherab Dorji）
製作	3 PICS PRODUCTION
年份	2019

Lunana: A Yak in the Classroom

在喜馬拉雅山腳下的小國不丹，被譽為世界上「幸福指數最高」的國家。然而，當地受到最好的教育、象徵國家未來的青年卻不願意留在國內，一心想到西方國家追尋自己的幸福生活，豈不諷刺？

《不丹是教室》（*Lunana: A Yak in the Classroom*）根據真實故事改編，敘述原在不丹首都教書的年輕老師烏金（西勒・多吉飾），因醉心音樂，寧捨鐵飯碗的教職，並離開相依為命的祖母，一心要到西方當流浪歌手，卻在最後一年的教師合約期間被派到「世界最高學府」的魯納納國小任教。那是一個位於五千公尺高山上的幾乎與世隔絕的小村落，只有幾十個村民，需要下車後徒步八天爬坡才能抵達。當烏金好不容易來到魯納納，目睹當地的落後環境，登時打了退堂鼓。村長金納也不勉強，表示可以送他下山。然而，當地小孩天真無邪的期盼眼神，融化了烏金原來善良的本性，他同意留下任教，並且越教越認真。一個學期過去，等冰雪將要封村他不得不走的時候，烏金的心裡已充滿不捨⋯⋯

這個簡單的故事在情節上沒有任何新鮮之處，它賴以打動人的全在喜馬拉雅的天然美景和純真樸實的善良人性。烏金就跟時下一般的時髦青年一樣，只關注自己一個人的幸福，而且認為「自己可掌握的小確幸」就代表幸福，例如在小酒吧彈吉他演唱〈Beautiful Sunday〉之類。然而，經過一番大地和良知的洗禮，烏金逐漸體會到人與人的互相關懷是多麼重要，而能夠對別人做出無私的貢獻才是真正的幸福，能夠從心底盡情唱出故鄉的〈圓滿犛牛之歌〉才是他最大的感動。這個領悟生命真諦的過程，是讓「不丹」成為「教室」的本片主題所在。

　　由不丹創作歌手西勒・多吉飾演的烏金，演出真實自然，從最初的心高氣傲，不習慣吃苦、不願意跟人溝通，前往魯納納的漫長過程都一直戴著耳機聽自己的音樂，活脫是一個典型的大都市青年，什麼都「以我為尊」。相對的，由魯納納村民以本色演出了人性率真、順乎自然的高山住民「以客為尊」的生活態度，從村長金納率全體村民到數里外的村口迎接新老師到來已可見一斑。村中的孩子更是可愛至極，尤其那位跑去叫老師起床的班長佩姆扎姆，他的眼神和笑容能夠將烏金冰冷的內心融化。老師對學生的責任被喚醒後，烏金想辦法把那間「家徒四壁」的破教室變得越來越有正規小學的味道，他甚至叫朋友從首都寄來教具，又主動把自己屋裡的防寒窗紙撕下來分給孩子當作業紙。而山村居民回報他的也是無私。最會唱歌的少女教烏金唱〈圓滿犛牛之歌〉，並跟他講解歌詞背後的深遠意義，後來由作詞的金納在為烏金送行時親自唱出此曲，在呼應烏金在最後於澳洲的小酒吧驀然回首地唱出同一曲，將這首歌的戲劇作用發揮得淋漓盡致。

後記

　　本片編導巴沃・邱寧・多傑是臺灣女婿，其妻賴梵耘是著名舞台劇編導賴聲川的女兒，她也是本片的製片之一。可能也是因為這個元素加分，所以本片於2020年7月在臺灣上映時賣座相當好。其後，本片於2022年獲第九十四屆奧斯卡金像獎最佳國際影片提名，成為首部獲此殊榮的不丹電影。

載歌載舞：
音樂電影與歌舞片

　　傳統的歌舞片（Musical），經常給人一種唱唱跳跳、輕鬆歡樂的感覺，但是在近三十年，這一類把舞台上的音樂劇直接搬上大銀幕的作品已經越來越少，大概只有印度寶萊塢片還對傳統的歌舞樂此不疲。如今的新派歌舞片更多的是利用「音樂」或「舞蹈」作為戲劇元素揉合進劇情片的故事之中，使電影中的「音畫藝術」本質有更豐富的發揮空間，並且在類型限制上作出更多的突破（例如借助綠幕或電腦特效）。這一章收進的影片，除了《媽媽咪呀！》算是傳統的歌舞片，其餘均各具特色，或重歌唱，或重舞蹈，甚至把音樂結合心理治療，在內容上顯得相當豐富多彩。

我們來跳舞

導演、編劇	周防正行
演員	役所廣司、草刈民代、竹中直人、渡邊惠里
製作	大映株式會社／德間書店
年份	1996

Shall We Dance

　　以《五個相撲的少年》（1992）獲日本電影學院獎最佳影片獎而引起轟動的日本新導演周防正行，在四年後終於推出新作《我們來跳舞》（*Shall We Dance*，港譯《談談情，跳跳舞》），片名取自歌舞片《國王與我》（*The King and I*，1956）其中一首歌曲的名字。這次他將鏡頭從青少年轉向中年白領階層，從他們迷戀跳交際舞的心路歷程，反映當前日本社會較受人忽略的中年男性心靈空虛問題，手法輕鬆幽默又不失溫情。

　　男主角杉山（役所廣司飾）是一家公司中級主管，家有妻女，新近買了一幢別墅式房子，如此，算是完成人生任務，但他卻悶悶不樂。每天下班乘坐的火車上，杉山總看到車站旁的岸川舞蹈教室中站著一位美麗女子。他被她深深吸引，於是報名參加岸川舞蹈教室的課程，結識了舞蹈教室的導師岸川舞（草刈民代飾）。杉山的妻子對丈夫每週三晚上遲歸和衣服上常有香水味的怪事產生懷疑，於是暗中聘私家偵探調查。當她發現杉山只是學跳舞而非有外遇時，心中一則以喜一則以憂：他為什麼要學跳舞？

　　編導眼光獨到之處，是敏銳地掌握了人們在事業成功、家

庭幸福背後的心靈空虛。他們對人生仍有憧憬，但又不便跟家人或同事分享，於是夢想跟美麗的舞蹈老師共舞便成為一種內心慾念。然而，當杉山接觸舞蹈的時間越長，就越是深深愛上舞蹈本身帶來的活力和樂趣，反而取代了那種對異性的幻想。看著杉山在車站月台上忍不住練習舞步時的專注神情，足以讓人感受他那由衷的喜悅。

另一方面，編導也在片中發揮跳交際舞的正面功能。例如杉山的同事（竹中直人飾）平時在辦公室被人當作笑柄，但在他換上鮮豔衣服跳拉丁舞時卻令人刮目相看。平常幹粗活養育女兒的豐子（渡邊惠里飾），在舞蹈社中卻是得理不饒人的舞蹈高手。跳舞彷彿已成為弱小者爭取自尊的利器，不亦快哉！這兩位配角的精彩演出，也為本片帶來不少笑聲。

後記

本片於2004年被好萊塢翻拍成英語電影《來跳舞吧》（*Shall We Dance*，港譯《談情共舞》），由彼得・卓森（Peter Chelsom）導演，李察・吉爾（Richard Gere）、珍妮佛・洛佩茲（Jennifer Lopez）及蘇珊・莎蘭登（Susan Sarandon）主演。

放牛班的春天

導演	克里斯・巴哈帝（Christophe Barratier）
編劇	克里斯・巴哈帝、 菲利浦・洛佩斯─屈瓦爾（Philippe Lopes-Curval）
演員	熱拉爾・朱洛（Gérard Jugnot）、 尚─巴堤・莫里耶（Jean-Baptiste Maunier）、 瑪莉・比內爾（Marie Bunel）
製作	Galatee Films
年份	2004

Les Choristse

　　「春風化雨」式的勵志故事，從來都是校園電影中樂此不疲的題材；而兒童天籟般的歌聲，也總是令人感覺愉悅。《放牛班的春天》（*Les Choristse*，英譯*The Chorus*）這部法國影片巧妙地結合了這兩種戲劇元素，並以熟練的敘事技巧和生活化的演出炮製出一部感人的作品，使這部並無大明星擔綱、又是新導演處女作的小品在2004年上半年於歐洲電影市場創下了四千八百萬美元的超高票房數字，可以說是法國電影之中一匹大黑馬。

　　《放牛班的春天》的故事背景是第二次世界大戰後法國鄉間的一所少年感化院，劇情描述中年的馬修（熱拉爾・朱洛飾）到這裡當代課老師。院長用鐵的紀律來管教院童，因為在他眼中這群小孩都是無可救藥的頑劣分子，而馬修正是被分配去教最惡劣的放牛班。初時，馬修也被學生惡整，其中叫皮埃的少年（尚─巴堤・莫里耶飾）更對他充滿敵意。不過，馬修並沒有向學生報復，而是耐心地去瞭解情況，並想出用音樂來改變學生的氣質。馬修將班上的同學組成合唱團加以訓練，起初院長抱著看他出洋相的心態不加阻攔，不料他竟然真的將原來是五音不全的一群孩

子，訓練成為具有天籟般歌聲的少年合唱團，還在公爵夫人面前表演獲得了高度好評。卑劣的院長此時迫不及待攬功，而馬修則被他陰謀逼退。不過，馬修的良師形象卻永遠長留在孩子們的心中。

本片開場採用了一個類似義大利名片《新天堂樂園》（*Cinema Paradiso*，港譯《星光伴我心》，1988）的敘事方式，描述已成為樂壇名指揮家的皮埃接到馬修逝世的噩耗，趕回故鄉參加喪禮。幾十年前的一名班上同學前來看他，出示了馬修當年所寫的日記和一張師生合照，劇情才隨著皮埃的回憶而展開。而本片的結局則教人聯想到另一義大利名片《美麗人生》（*Life is Beautiful*，1997，港譯《一個快樂的傳說》），因為都是描寫一個本來看似不可能實現的孩子願望，最後關頭卻會奇妙地夢想成真。可以說，本片的成功不在於編導有什麼新鮮的原創構想，而在於他們能夠把手上擁有的資源在執行的層面上盡力而為，發揮出高度專業的效果。克里斯‧巴哈帝原為著名紀錄片製片人〔代表作有《喜瑪拉雅》（*Himalaya*）、《鵬程千萬里》（*Le Peuple Migrateur*）等〕，首次轉任劇情片導演即表現出關照全域的專業能力，演員的選角恰到好處和演出自然生動尤其功不可沒。

在這部角色眾多的群戲之中，馬修與皮埃之間的師生互動關係是描寫得最豐富而有趣的一條主線。馬修明知皮埃有一副天使般的歌喉，卻對他欲擒故縱，用激將法激起他自己的歌唱慾望；而渴求父愛的皮埃本來對馬修有一種仰慕之情，卻因為馬修自作多情追求他的母親（瑪莉‧比內爾飾）而為之逆轉。馬修那種行

到水窮處卻重燃人生鬥志的心態，被資深演員熱拉爾·朱洛詮釋
得可圈可點。

扶桑花女孩

編劇、導演　李相日
演員　　　　倉井優、松雪泰子、豊川悦司、富司純子、
　　　　　　山崎靜代、岸部一德
製作　　　　Cine QuanonBlack Diamonds
年份　　　　2006

Hula Girls

　　日本影壇在進入21世紀後逐漸興起了一股「懷舊勵志片熱」，繼《幸福的三丁目》（2005）和《佐賀的超級阿嬤》（2006）大受歡迎之後，又有獲2006年日本奧斯卡最佳影片等四項大獎的《扶桑花女孩》（*Hula Girls*）出現，似乎跟日本經濟景氣逐漸復甦，社會上產生一種對舊日刻苦奮鬥終底於成的歷史有所期待的心理有關。

　　《扶桑花女孩》劇情改編自真人真事，故事背景是1965年的日本福島縣北方小鎮，當時鎮民幾乎都以採礦維生，但那裡最大的常磐礦坑正逐漸沒落中，眼看礦坑早晚會關門，鎮民就要集體失業。當地的煤礦公司和鎮長打算出奇招，以興建「夏威夷度假中心」來轉型。負責度假中心計畫的吉本先生（岸部一德飾）從東京聘請專業舞蹈老師平山圓香（松雪泰子飾）來訓練登台表演的草裙舞少女，但在民風頑固保守的窮鄉僻壤，會有人來報名嗎？好不容易礦工的女兒紀美子（倉井優飾）等幾個少女肯跟著老師努力學舞，卻又遭媽媽千代（富司純子飾）和大哥洋次朗（豊川悦司飾）以傷風敗俗而加以強力抵制，但也有像熊野小百

合（山崎静代飾）的礦工父親誠心拜託老師的。儘管受到重重阻礙，仍不改女孩們練舞的決心，最後這些扶桑花女孩終能在度假中心的開幕典禮上以精彩的演出打動了父老鄉親。

本片的戲劇結構採用最典型的「有志者事竟成」模式，編導根本用不著玩什麼花樣，只要把幾個主角的性格鮮明地呈現，而演員又能恰當地詮釋角色，全片的戲劇矛盾和感人力量便源源不斷從生活的磨練中產生。見過世面的平山老師肯自降身價來鄉下教這群雜牌軍跳舞，無非是為勢所逼勉強餬口；但對這些在礦坑中看不到未來的少女而言，變成專業舞蹈員卻是她們唯一的指望。這兩股力量的直接交鋒，使師生之情顯得波濤起伏，有笑有淚。其中，紀美子的同學好友被迫遷居而離開舞團，以及小百合明知父親因礦坑災變而可能喪命時仍堅持要全團繼續登台表演，這兩幕簡直讓人淚如雨下；虎背熊腰的小百合和已為人母的四眼太太在練舞時的雞手鴨腳，則又令人忍不住噴飯。

至於鎮民從最初的情感衝動全面抵制，到後來有感於女孩們的堅忍不拔逐漸轉趨支援，甚至以千代媽媽為首號召全鎮拿出暖爐力保來自臺灣的熱帶檳榔樹不要在度假中心開幕前凍傷，整個過程的轉折亦生動自然，符合了勵志片的氣氛。作為本片主體的草裙舞，充分表現出它的優美和活力，還可以透過平山老師的教學而瞭解到其舞蹈手勢的文化意涵，真是寓教於樂。

曾經。愛是唯一

導演、編劇	約翰・卡尼（John Carney）
演員	格倫・漢薩德（Glen Hansard）、 瑪克塔・艾高娃（Markéta Irglová）
製作	Samson Films
年份	2007

Once

　　《曾經。愛是唯一》（*Once*，港譯《一奏傾情》）這一部來自愛爾蘭的低成本獨立製片，於2007年的奧斯卡獎最佳原創電影歌曲項目中力壓好萊塢的大製作而掄元，令很多人大感興奮。事實上，在這部由音樂人編導和主演的電影中，歌曲並不是扮演陪襯角色，而是真正的主角之一，它既承載著男女主角的豐富感情，也不斷推進著劇情的發展，讓觀眾在看電影的同時也在聽電影，自始至終沉浸在音樂氛圍中不能自拔。

　　《曾經。愛是唯一》的故事十分簡單，男主角是一個有著歌唱夢的大男生（格倫・漢薩德飾），除了在老爹開的鋪子幫忙修理吸塵器，他大部分時間是在都柏林的街頭自彈自唱，執迷地想像著自己寫的歌曲有朝一日也可以進入排行榜。有一天，他遇到了知音，是一個從捷克移民來愛爾蘭的女生（瑪克塔・艾高娃飾），她同樣對音樂創作有一份熱情，但在現實生活中卻只能於街頭賣花，獨力供養母親和她的幼女。男生把只有曲調的歌請女孩幫他填詞，這兩個人很快成為知心好友，以音樂作橋梁互相鼓勵著對方。儘管他們都意識到彼此產生了淡淡的愛意，但女的盼

望著仍留在捷克的丈夫早日過來團圓，而男的有時候也惦記著遠去倫敦的分手女友。終於，大男生決定往倫敦闖一闖，他邀請女生和另一個街頭樂團相助，租下專業錄音室將自己創作的歌曲錄製成試唱帶。大功告成的翌日，他不得不跟女生告別，踏上前途未卜的征途。

在極有限的製作預算中，本片充分掌握住自己在音樂上的優勢，集中火力表現，果然發揮出趨利避害的戲劇效果。編導是愛爾蘭樂團The Frames的前貝斯手，男主角則是主唱兼吉他手，唱功了得，而且演唱時感情十分投入，將歌詞的意境充分傳達，勝過對白的千言萬語。女主角和男主角都不是年輕的俊男美女，卻有一種源自生活的質樸感情，跟本片的簡單形式非常合拍。從兩人於樂器店借用鋼琴對唱的以曲會友，中間女生於午夜街頭一口氣唱著由她填詞的歌，以致最後這個臨時組合的雜牌軍樂團在錄音室忘情的演唱，令本來瞧不起他們的專業錄音師也感動得另眼相看，每一個音樂段落都拍得很有感覺，足以彌補本片在製作技術上的簡陋和非職業演員的演出問題。至於男女主角的感情描寫，編導也拿捏有度，雖然只是點到為止也足以讓人感動。男生在離去前給女生偷偷送去一架鋼琴，好讓她能夠繼續維持音樂夢，對於有懷才不遇之感的普通人而言，這個結局更有一種能夠喚起行動勇氣的勵志作用。

媽媽咪呀！	導演　菲莉妲・洛伊德（Phyllida Lloyd） 編劇　凱薩琳・強森（Catherine Johnson） 演員　梅莉・史翠普、 　　　亞曼達・席菲德（Amanda Seyfried）、 　　　皮爾斯・布洛斯南（Pierce Brosnan）、 　　　史戴倫・史柯斯嘉、柯林・佛斯（Colin Firth） 製作　環球公司 年份　2008

Mamma Mia!

　　來自瑞典的阿巴合唱團（ABBA）曾在20世紀七十年代唱紅了很多英語流行曲，這些青春洋溢的舞曲和感情豐富的情歌，後來被編織成一個有關婚禮的故事，於1999年開始以音樂劇的形式呈現，再次風靡了全世界。本片《媽媽咪呀！》（*Mamma Mia!*）即根據此音樂劇拍攝而成，在原有的成功基礎上加上了希臘小島的迷人風光和熱情民風，更增活色生香之感。

　　劇情描述唐娜（梅莉・史翠普飾）與女兒蘇菲（亞曼達・席菲德飾）在小島上經營民宿維生。蘇菲即將舉行婚禮，在籌備期間偶然讀到她母親的日記，發現母親曾經在很短的時間內和三個男人發生過關係，生意人山姆・卡邁可（皮爾斯・布洛斯南飾）、冒險家比爾・安德森（史戴倫・史柯斯嘉飾）以及銀行家哈利・布萊特（柯林・佛斯飾）這三人都有可能是她的父親。於是蘇菲瞞著母親發函邀請他們前來參加她的婚禮，想確定誰是她真正的父親後由他親自送她出閣。當唐娜意外發現三人集體出現眼前，勾起了多少前塵往事，一場本來有點亂七八糟的男女關係竟在小島上微妙地發展為出人意表的家族喜劇。

本片的故事聽起來有點誇張而俗套，但是在配合上氣氛浪漫而節奏熱鬧的音樂劇型式後，卻讓人感到阿巴的歌曲從劇中演員的口中唱出來是如此貼切和恰到好處，頗能分映劇中人的情緒和心境，漂亮的選角和演員的賣力演出（及演唱）應記一功。半老徐娘梅莉・史翠普唱作俱佳，將「昔日豪放女」的形象塑造得十分生動；脫去超級情報員外衣的皮爾斯・布洛斯南，則意外展示了柔情似水的一面，親自演唱的情歌也動人心魄。唐娜的兩個姊妹淘：美食作家蘿西〔茱莉・華特斯（Julie Walters）飾〕以及富婆譚雅〔克莉絲汀・巴倫絲基（Christine Baranski）飾〕，則充分發揮了「豪放師奶」的搞笑功能，又與唐娜一起組成「唐娜發電機」三重唱，邊唱邊跳玩得不亦樂乎，令昔日聽著〈Dancing Queen〉、〈SOS〉等曲長大的觀眾，大大過了一把重溫懷舊夢的癮。

出身舞台劇及歌劇、且執導了原版音樂劇的凱薩琳・強森，敘事手法雖欠個人特色，但十分生動流暢，對眾多角色的群戲分配頗為平均，而對主題的女性主義色彩也有相當好的表達。歌舞場面的安排方面多為熱鬧的群舞，且在某些舞碼善用地中海的山光水色和風俗民情以增加變化，令人看得心曠神怡。

後記

由於本片在全球公映均大受歡迎，乃在2018年推出原班人馬主演的續集《媽媽咪呀！回來了》（*Mamma Mia! Here We Go Again*），改由歐勒・帕克（Ol Parker）編劇和執導，劇情改以幾位主角的年輕時代故事為主體。

導演	吉姆・柯柏格（Jim Kohlberg）
編劇	格溫・羅里（Gwyn Lurie）、 蓋瑞・馬克斯（Gary Marks）
演員	盧・泰勒・普奇（Lou Taylor Pucci）、 J・K・西蒙斯（J. K. Simmons）、 茱莉亞・歐蒙（Julia Ormond）
製作	Essential Pictures / Mr. Tamborine Man
年份	2011

最後的嬉皮

The Music Never Stopped

　　音樂是一種很奇妙的藝術，它可以怡情悅性，又可以激勵人心，更會令人產生揮之不去的回憶，甚至會成為醫學上的治療工具，本片正是針對音樂的種種特性而拍攝的一個真實案例。

　　原著作者奧立佛・薩克斯（Oliver Sacks）是英國著名的腦神經學家，他研究的一個嗜眠性腦炎病例曾被拍成好萊塢著名的影片《睡人》（*Awakenings*，1990）。《最後的嬉皮》（*The Music Never Stopped*）取材自其《火星上的人類學家》（*An Anthropologist on Mars*）一書中的文章〈最後的嬉皮〉，劇情描述正步入老年的索耶夫婦突然接到醫院來電，說找到了他們已失蹤二十年的兒子賈伯利（盧・泰勒・普奇飾），但出現在他們眼前的，竟然是一名形容消瘦、狀似癡呆且嚴重失憶的落魄中年人。經診斷，賈伯利因患腦瘤而無法製造新的記憶，故一直認為自己還活在那個流行反戰和迷幻搖滾的嬉皮年代。

　　父親亨利（J・K・西蒙斯飾）因被公司無情解僱而賦閒，乃整天到醫院照顧手術後緩慢復健的兒子。他偶然發現賈伯利會對音樂產生反應，遂特意向正在作「音樂治療」研究的黛安・戴

莉教授（茱莉亞・歐蒙飾）求助。經過一番耐心的摸索，黛安發現賈伯利對於六十年代的搖滾樂特別有反應，尤其對巴布・狄倫（Bob Dylan）和死之華樂團（Grateful Dead）的歌曲如數家珍，乃加強這方面的治療，賈伯利的記憶狀況果然頗有起色。亨利為了尋找共同話題跟兒子作更多溝通，主動放棄了他自己多年來只聽抒情流行曲的音樂品味，轉而深入體會那些令賈伯利如癡如醉的搖滾樂歌曲，甚至成了這方面的專家。他偶然參加電台節目的問答競猜，贏得了兩張死之華演唱會的入場券。終於，父子倆可以像好朋友一樣，結伴到這個搖滾演唱會去「朝聖」和「圓夢」。

　　這是一部自始至終充滿感情、同時對流行音樂由衷禮讚的電影，片中既有兩代樂迷對不同類型樂曲的熱情，也有一個父親透過認真聆聽對方的音樂而找回兒子的心的父子情，兩者隨著劇情逐步發展而相互交融，自然地滲透出一股感人肺腑的力量。屬於老一代樂迷的亨利，很早就將自己對五十年代流行曲的熱愛傳遞給童年的賈伯利，父子倆經常玩「猜曲名」的遊戲，父子倆都從中獲得很大的快樂。但在賈伯利進入青少年時代後，他有了屬於自己的音樂品味，開始跟朋友練團玩搖滾，他渴望「成為自己」，但亨利對此毫不在意，只懂得按自己的意思強迫對方念書考大學，因為他認為賈伯利始終只是「父親的兒子」。在賈伯利眼中，亨利已從慈父變成嚴父，而且是一個完全自我中心的老頑固，父子之間的裂痕日深。在賈伯利準備去觀賞死之華演唱會的大日子，亨利卻硬是要拖他去參加大學博覽會，雙方的根本矛盾至此引爆，於是在大吵一場之後，賈伯利憤然離家出走，寧願在外流浪受苦也不再回頭。

類似的父子衝突戲碼在很多中外家庭都會出現，一點都不稀奇，本片可貴的地方，是刻劃出父親如何發現問題，並且願意深入自省以至完成自我救贖的過程。本來對失蹤多年的兒子已全無感情的老人，在陪伴賈伯利復健的時候，發現狀似癡呆的他竟在幾個熟悉的音符喚醒記憶下神奇地煥發出常人般的活力時，讓他頓時從迷茫中看到了希望，也讓他甘願放下高高在上的父親身段，開始用同理心去傾聽那些他以前根本不屑一顧的搖滾樂，並透過聽賈伯利對一些歌詞的解釋，才真正瞭解到另一個世代的生命追求。這個「發現」的過程，不但讓他終於找回了兒子，其實也是找回了他自己，使他最後得以含笑而逝。透過兩位男主角的精彩演出和編導對氣氛的細膩處理，影片的後半部深具感染力和啟發性，可給現實生活中很多「想瞭解兒子叛逆的原因卻無從入手」的眾多嚴父作參考。

　　若作為一個特殊的醫學案例來看，本片頗具益智性，也拍得毫不沉悶。尤其賈伯利在狀況穩定後，竟懂得用唱歌來追求在醫院餐廳中打工的女大學生西莉亞，篇幅不多卻趣味盎然，將一段「不可能發生卻發生了」的男女感情拍得十分有味道。

醉鄉民謠	編劇、導演	喬·柯恩、伊森·柯恩	*Inside Llewyn Davis*
	演員	奧斯卡·伊薩克（Oscar Isaac）、凱莉·墨雷根（Carey Mulligan）、賈斯汀·提姆布萊克（Justin Timberlake）、蓋瑞特·荷德倫（Garrett Hedlund）、約翰·古得曼（John Goodman）	
	製作	Mike Zoss Productions	
	年份	2013	

　　《醉鄉民謠》（*Inside Llewyn Davis*）取材自美國民謠界重要人物戴夫·范·容克（Dave Van Ronk）的回憶錄《麥克道格爾街的市長》（*The Mayor of MacDougal Street*），編導採用虛實參半的素材，以自然氣氛重塑20世紀六十年代民謠運動初起時的格林威治村群像。在燈光昏暗的「煤氣燈咖啡館」裡，我們看到一些興致勃勃在尋找舞台的新秀和懷才不遇的失敗者抱著吉他輪番上陣，企圖藉此獲得觀眾賞識或只是解決個人溫飽。其中，感情、事業和生活均陷入窘境，卻仍四處漂泊追逐夢想的路恩·戴維斯（奧斯卡·伊薩克飾），正是可以管窺這個民謠時代的焦點人物。

　　長了一臉大鬍子、整日鬱鬱寡歡的路恩·戴維斯是典型的歌壇文青，他曾是民謠二重唱風光的一員，但自從搭檔去世而他被迫單飛後，演唱生涯便陷入低潮，經紀人要死不活，他灌錄的唱片也乏人問津，然而他並不認為是自己欠缺音樂才華，所以在窮得到處借宿，只能打零工才能餬口的情況下，仍不肯聽從家人的勸告放棄歌唱，寧可千里迢迢從紐約坐車到芝加哥試唱，企圖取

得表演廳老闆的肯定。然而，現實是殘酷的，才華不足和不願妥協的人只能被淘汰，他最終仍不得不面對。

在片中，這位失意民謠歌手一直過著卑微不堪的狼狽日子，卻他仍堅持著自己的藝術家尊嚴，不肯為五斗米折腰，有時候甚至會不識抬舉地對幫助他的有錢朋友耍性子，或是出言嘲諷那些他看不起的表演者，反映出此人既自大又自卑，以致他常常在自找罪受。編導在簡單的故事中藉著豐富多元的人物架構和鋪排了不少幽默細膩的生活化細節，大大豐富了影片的觀賞性，甚至使主角的悲劇性人生流露出一種荒謬喜劇般的嘲弄，彷彿世間事總是一言難盡。從一開始自友人家出走的那隻貓就跟戴維斯產生了相依為命的可笑關係；後來戴維斯為前後兩任女友的墮胎款而折騰，不惜委屈自己為女友珍（凱莉・墨雷根飾）的現任男友吉姆（賈斯汀・提姆布萊克飾）擔任和唱，但到頭來這筆錢卻花不出去，因為醫生告訴他前一任的女友結果沒有墮胎，預付款正好留給珍使用。至於戴維斯以攤分油錢的方式跟另一失意民歌手強尼伍（蓋瑞特・荷德倫飾）和尖酸刻薄的大胖子（約翰・古得曼飾）同車前往芝加哥的長途旅程，更拍出了似真似幻、生死一線的荒謬處境，片頭和片尾的循環鏡頭呼應亦有類似作用。

作為一部民謠電影，本片的歌唱場面自然不少，可喜的是不但選曲多元且有代表性，奧斯卡・伊薩克的自彈自唱也非常精彩，令人感受到主角的痛苦靈魂正在掙扎。以〈離家五百里〉（Five Hundred Miles）一曲而廣為人知的民謠三重唱「Peter, Paul and Mary」在片中也有影射性的演出，編導還用插科打諢的方式道出民歌手生存的「潛規則」，真是天下烏鴉一般黑。

一個巨星的誕生

導演	布萊德利·庫柏（Bradley Cooper）
編劇	埃里克·羅斯（Eric Roth）、 布萊德利·庫柏、威爾·費特斯（Will Fetters）
演員	布萊德利·庫柏、 女神卡卡（Lady Gaga）、 山姆·艾略特（Sam Elliott）
製作	Gerber Pictures
年份	2014

A Star is Born

　　這是好萊塢著名小生布萊德利·庫柏的導演處女作，也是1937年經典電影《星夢淚痕》（*A Star is Born*）在八十年來的第三度重拍。此片四個電影版本的主要角色及故事框架均大致相同，但前兩版以影壇為背景，而後兩版則以樂壇為背景。

　　《一個巨星的誕生》（*A Star is Born*，港譯《星夢情深》）劇情描述當紅的搖滾歌手傑克森·緬因（布萊德利·庫柏飾），偶然在小酒吧看了極具音樂天賦的艾莉（女神卡卡飾）演出，深為之吸引，便邀請她出席自己的演唱會。艾莉本來只是餐廳侍應生兼業餘歌手，突然獲得樂壇巨星欣賞，甚至邀她登上舞台合唱她創作的歌曲，平凡的人生登時改觀。不久，更有經紀人主動要把艾莉簽下，要把她捧為明日之星。

　　當艾莉的事業與愛情均漸入佳境之際，傑克森卻深受酗酒習慣及聽覺受損的困擾，聲譽日走下坡，甚至跟原本為他管理樂團的同父異母哥哥波比（山姆·艾略特飾）也澈底鬧翻。艾莉仍然深愛著傑克森，答應跟他結婚，並幫忙挽救他的歌唱事業。無奈自尊心強烈的傑克森看著太太步步高升，而自己卻身心俱疲，欲

挽乏力，終於走上了自毀之路。

在大情節上，這部翻拍的影片雖不免走上套路，沒有帶來什麼新意，但因為製作上的認真和演出上的細膩，倒也很容易把觀眾帶進戲劇情景中，讓人感受到兩位主角「男下女上」的鮮明對比。在娛樂圈形勢比人強，傑克森眼看著由他一手提拔起來的新人爬到頭上，而自己甘願為她作暖場表演也被人臨時換角，淪為背景版般的吉他手，這種屈辱真是情何以堪？尤其不幸的是縱有妻子的愛與包容，傑克森仍然不聽使喚地以酒精作逃避，風中殘燭般的昔日巨星最後以自殺告終，似乎也是不得不然的結局。

本片既以流行樂壇的新舊交替為題材，自然不乏插曲和演唱場面，在這方面本片的表現不俗，歌曲大多動聽，女神卡卡跨界作戲劇表演和布萊德利·庫柏跨界作原聲演唱，都能恰如其分。庫柏的導演技巧流暢，看不出新手的生澀，尤其是一開場的搖滾演唱會，運鏡和氣氛的掌握都可圈可點，傑克森和波比兩兄弟之間篇幅不多卻細膩刻劃了兩人情結的部分亦處理不俗，有助於說明其悲劇性格的成因。比較令人不滿的是描寫艾莉崛起樂壇的後半部，戲劇張力逐漸流於鬆散，在艾美獎頒獎出醜的高潮過後，編導未能一氣呵成解決這對患難夫妻令人神傷的悲劇結局，感人效果打了折扣。

樂來越愛你

編劇、導演	達米恩・查澤雷（Damien Chazelle）
演員	艾瑪・史東（Emma Stone）、雷恩・葛斯林（Ryan Gosling）
製作	Summit Entertainment
年份	2016

La La Land

　　《樂來越愛你》（*La La Land*，港譯《星聲夢裡人》）在2017年金球獎以百分之百的得獎率橫掃七大獎，成為人人津津樂道的年度代表作。不可諱言，這部走復古風的歌舞愛情片拍得相當精巧討喜，處處充滿向經典歌舞電影和電影之都好萊塢致敬的手筆，編導在影片中埋下非常多影史名片的線索，讓影癡們按圖索驥，獲得一種內行人才配擁有的觀影樂趣，這對於影劇記者和影評人而言自然成了加分之作，但冷靜地看，它顯得刻意設計的味道實在太濃，某些場景甚至用力太猛，有欠自然，故其整體成績並未臻於行雲流水的歌舞片最高境界。

　　全片第一個鏡頭便搭建出前往洛杉磯的公路上大塞車的場景，開車的人紛紛下車又歌又舞，並採用一鏡到底拍攝，導演炫技的意圖非常明顯。懷抱演員夢的米亞（艾瑪・史東飾）跟落魄的爵士鋼琴手賽巴斯汀（雷恩・葛斯林飾）就在這裡匆匆相遇，伏下日後兩人展開愛情與夢想糾纏不清的故事。劇情結構以一年四季的四幕來鋪陳男女主角之間的感情起伏，期間再以雙線平行交錯的手法推進兩人各自在演藝路上的嘗試和成敗，一個本來小

巧而工整的平凡愛情故事，因為出色的場面調度和迷人的精彩演出（包括歌舞和彈琴表演）而增添了不少可看性。導演兩度安排米亞在看到賽巴斯汀沉醉於他所熱愛的爵士鋼琴演奏時，巧妙利用剪接技術進行男女主角的視點轉換，前者交代各自抵達洛杉磯後的遭遇，後者則表現出他們的理想婚姻生活與現實的無情對比，均顯出這部電影化俗套為神奇的魔法魅力。

若剝開外在的形式包裝，本片的故事內核其實是訴說兩個才藝普通的青年男女，卻對演藝生涯產生了超乎其能力的夢想，他們在互相加油打氣之下都想拼命往前追夢，但現實的挫折卻令彼此產生了猶豫。賽巴斯汀無意中聽到米亞跟家人通電話，以為她嫌棄自己的經濟狀況，於是不再對爵士樂堅持，接受本來被他輕視的友人邀約加入其流行樂隊，目的是快點賺到錢來開他理想中的爵士酒吧，但過度忙碌的工作引起了米亞的抱怨，因為愛賽巴斯汀轉而也愛上爵士樂的米亞，此時更認為賽巴斯汀時已完全拋棄理想，不再是她所愛的那個男人了，因而情海生波；賽巴斯汀也脫口說出他認為米亞會跟倒楣的他在一起只是想滿足自己的優越感。現實的冷酷無情，就這樣拆散了本來很搭的一對情侶。而屢遭試鏡失敗，嘗試自編自演單人舞台劇又門可羅雀的米亞，也對明星夢死了心，決定回家做個普通人。

然而，有夢的人是不容易死心的，當賽巴斯汀接到選角公司打給米亞的電話後，本已墜入谷底的他即重燃起鬥志，也重新為米亞帶來命運的轉機。原來只是在影城咖啡廳內當店員的米亞，五年後也能變成來店買咖啡的大明星。本片的一大段尾聲是對造夢工廠的特別致敬，因為「勇於追夢」是撐起演藝事業的核心精神。

波希米亞狂想曲

導演　布萊恩・辛格（Bryan Singer）
編劇　安東尼・麥卡騰（Anthony McCarten）、
　　　彼得・摩根（Peter Morgan）
演員　雷米・馬利克（Rami Malek）、
　　　露西・波頓（Lucy Boynton）
製作　New Regency Pictures
年份　2018

Bohemian Rhapsody

　　英國搖滾樂隊「皇后」（Queen）在上個世紀七、八十年代走紅，樂團的突破性搖滾曲風和主音歌手佛萊迪・墨裘瑞（Freddie Mercury）大膽前衛的表演，使他們迅速異軍突起，從大學校園的雜牌軍成為全球性的頂尖樂隊。但名成利就也帶來了團員之間的利益反目，主唱佛萊迪一度單飛，卻深受其同性戀傾向的糾纏而不斷沉淪，後更發現患上了愛滋病，自感時日無多，乃主動請求隊友原諒，並共同在1985年空前盛大的慈善演唱會Live Aid倫敦溫布萊球場登台作了一場傳奇性的復出表演，轟動一時。《波希米亞狂想曲》（*Bohemian Rhapsody*，港譯《波希米亞狂想曲：搖滾傳奇》）正是這個樂團的發跡和浮沉史忠實紀錄，因有兩名原「皇后」成員參與了監製，故劇情應該不會是「戲說」。

　　本片前半段以中規中矩的寫實手法介紹被人嘲笑為「巴基斯坦仔」的「巴斯」族青年大學生法魯克・布勒薩拉（雷米・馬利克飾），出身自嚴肅的印度移民家庭，生活十分壓抑，偶然碰到一個校園樂隊正在找主音歌手，乃毛遂自薦，並提議把隊名改為

「皇后」，其後自己也改了主流藝名佛萊迪・墨裘瑞，又熱情追求上白人女友瑪莉・奧斯汀（露西・波頓飾），使這個其貌不揚卻不甘於成為弱勢族群的年輕歌手有了改變命運的機會。

　　佛萊迪除了天生一副好嗓子，也的確具有很強的作曲才華，尤其敢於推動一些標新立異的奇思妙想，例如引入古典樂的曲風創作了整張搖滾專輯，又為全長六分多鐘的歌劇搖滾曲取名〈波希米亞狂想曲〉，且堅持不作任何修改，這對於只懂經營套路的經紀公司和當時只肯播少於三分鐘長歌曲的電台節目都是前所未有的豪賭，但是他們賭贏了，搖滾樂產業的歷史也從此改變。導演在交代「皇后」崛起的同時，對佛萊迪從女友和其他團員身上找到了「家人」的感覺，以及經紀人與搖滾樂團彼此鬥法的產業趣事也頗多著墨，當然「皇后」名曲的演唱片段也不可少，故劇情推進上雖有點平鋪直敘，娛樂效果仍然不俗。

　　佛萊迪的性向問題，前面雖有隱晦的伏筆，但是他跟瑪莉的愛情仍是主軸，教人毫不懷疑。但是在佛萊迪為了四百萬美元的簽約金而離團單飛之後，他因失去了團員的支持而內心空虛，更加重了他在同性情慾上的放蕩不羈，逐漸走向身敗名裂的悲劇，但此時他仍始終愛著瑪莉。埃及裔美國電視演員雷米・馬利克把男主角當時的痛苦和掙扎表演得十分細膩動人，他終於肯面對真實的自己，攜同「男友」回家吃飯的一場更有心靈救贖作用。

　　作為一部歌唱電影，本片壓軸戲的「皇后」大球場演唱部分絕對是令歌迷和影迷興奮莫名的精彩之作，從人山人海的大場面到主角的傾情勁歌，震撼氣氛層層推進達到了最高潮，堪稱是影史上最成功的大型演唱場面之一。

<table>
<tr><td rowspan="6">貝禮一家</td><td>導演</td><td>艾瑞克·拉緹戈（Éric Lartigau）</td></tr>
<tr><td>編劇</td><td>湯瑪斯·畢德坎（Thomas Bidegain）、
艾瑞克·拉緹戈</td></tr>
<tr><td>演員</td><td>露安·艾梅哈（Louane Emera）、
法蘭西斯·戴米恩（François Damiens）、
卡琳·薇雅（Karin Viard）</td></tr>
<tr><td>製作</td><td>Mars Films</td></tr>
<tr><td>年份</td><td>2014</td></tr>
</table>

La Famille Belier

　　寶拉·貝禮（露安·艾梅哈飾）是一名活潑開朗的法國小鎮女孩，音樂老師發現她擁有一副好歌喉，鼓勵她前往巴黎報考音樂學校，這卻讓寶拉感到十分為難，因為一家四口之中除了她之外都是聾啞人，父母一直依賴寶拉作為跟外界溝通的橋梁，她若是離家而去，雙親怎麼辦？

　　在1996年面世的德國片《走出寂靜》（*Beyond Silence*），女主角拉拉碰到過類似的困境，只不過當時慫恿拉拉去追求音樂夢的人是她的姑姑。該片首次以通俗劇手法將聾啞家庭中的聰人子女面對的微妙處境向一般大眾介紹，戲劇效果感人。如今再拍同類題材的法國片《貝禮一家》（*La Famille Belier*）則走浪漫喜劇路線，風格沒有前作沉重，但壓軸的女主角演唱令聾啞父母「聽」得熱淚盈眶的劇情安排則如出一轍。

　　《貝禮一家》中的貝禮夫妻是個性樂觀的酪農，絲毫不會因為是聾啞人就覺得自己低人一等，反而因為不滿現任鎮長圖利財團，貝禮先生（法蘭西斯·戴米恩飾）決定挺身而出投入鎮長選舉，仰慕丈夫的貝禮太太（卡琳·薇雅飾）也全力支持。可是在

競選活動進行得如火如荼時，擔任手語翻譯的寶拉卻要加強歌唱練習，矛盾逐漸激化；加上貝禮先生的政見過分另類，得不到鎮民的支持，競選乃不了了之。劇情氣氛此時從輕鬆喜劇逐漸轉向了女主角的內心掙扎，以及寶拉跟一起練唱的男同學之間似有若無的青春戀情。音樂元素於影片後半段顯得越來越重要，熱情飛揚的一首男女對唱曲〈我要愛你〉，充分表露了少女情懷對初戀的嚮往。而寶拉用來投考音樂學校的一曲〈遠走高飛〉，在她邊唱邊以手語向父母「道」出渴望自立的心聲時，不但劇中人的表演情意懇切，導演也將電影的視聽魅力發揮得淋漓盡致，足以讓觀眾熱淚盈眶。寶拉的花癡女同學藉學手語為名色誘寶拉的聾啞弟弟，幾乎令到他反應過敏喪命的小插曲，則有調節氣氛的搞笑效果。

初出茅廬的露安・艾梅哈並非特別漂亮，但性格鮮明，純真自然，表現非常亮眼，遂榮獲2014年的凱薩獎最佳新人獎，和盧米埃獎最佳女演員、新人獎。

後記

本片於2021年重拍成英語版《樂動心旋律》（*CODA*），竟在2022年奧斯卡意外贏得最佳影片、最佳男配角、最佳改編劇本等三項大獎，成為最大贏家。

令人腦洞大開：
懸疑、謀殺、推理片

　　在各種類型電影之中，懸疑謀殺推理片應該是最重視跟觀眾互動的一種影片。高明的推理片，無論是改編自偵探小說還是真實案件，除了重視故事的邏輯推演和劇本結構的周密呼應之外，還照顧到創作者與欣賞者地位的公平，盡力在敘事的過程中釋出破案的相關信息，彼此進行智力比賽，讓精明的觀眾跟銀幕上的偵探公平地鬥智，看看誰可以先猜到「誰是兇手？」——這就是觀賞推理片的最大樂趣！假如編導在「who did it?」之外也能說出「why did it?」的深層道理，那他們就不止是在拍一部娛樂片，而是有更高一層的思想訴求了。晚近的偵探片或推理片，屬於「本格派」解謎的影片越來越少，而走「社會派」路線對世事和人性有所針砭的越來越多。從本章收集的這些影片可以反映出這個趨勢。

高智能殺人電影蔚然成風

　　傳統的謀殺案電影，最核心的吸引力是「誰是兇手」？編導絞盡腦汁想點子，目的是要讓觀眾不到最後猜不出兇手是誰，如此就功德完滿。如今，只有這一套已不行了，觀眾看謀殺案電影時，除了「文鬥」（鬥智）之外還喜歡「武鬥」（從各種暴力殺人的方式帶來嗜血的快感），口味是越來越重了。因此，兇手一個個都變成IQ180加上變態180，他們殺人的目的不是為了一刀就將人殺死，而是想方設法把對方折磨得想死，同時讓負責查案的員警恨得要死，這樣他們才會獲得「扮演上帝」的快感。這種新型態謀殺片的始作俑者，是創造出「吃人博士漢尼拔・萊克特」的《沉默的羔羊》。20世紀將要終結的近十年來，類似的殺人電影蔚然成風。它本身的正宗續集《人魔》在21世紀的第一年就以萬眾矚目的氣勢登場，吃人博士漢尼拔果然不負眾望，端上一道「生煎人腦」的大菜來考驗看官們的胃口。你通過考驗了嗎？

　　以下是一份近十年來最具代表性的高智能殺人電影菜單，如有興趣可按圖索驥，看完全部影片之後定能讓你變成半個神探，或是半個變態殺手？

《沉默的羔羊》（*Silence of the Lambs*，1991）

　　本片在奧斯卡金像獎的角逐中，繼《一夜風流》（*It Happened One Night*，1934）和《飛越杜鵑窩》（*One Flew Over the Cuckoo's Nest*，1975）之後成為第三部同時獲得五項大獎（最佳影片、導演、改編劇本、男主角、女主角）的代表作。內容描述美國聯邦調查局的女學員嘉莉絲・史達琳〔茱蒂・福斯特（Jodie Foster）飾〕奉命協助偵查水牛比爾剝皮殺人事件。在行為科學研究院的教官傑克・克勞福〔史考特・葛倫（Scott Glenn）飾〕和食人狂醫生萊克特（安東尼・霍普金斯飾），一正一反的兩種力量協助下，她克服種種困難，一舉偵破奇案，將變性不成而企圖以女人皮膚縫製衣服的殺人犯擊斃，同時也撫平了她心中的一椿隱痛。本片除了塑造出一個足以名留影史的大反派角色萊克特，也成功地呈現出一個巾幗不讓鬚眉的女英雄。

《火線追緝令》
（*Seven*，1995）（港譯《七宗罪》）

　　自從《沉默的羔羊》推出而叫好叫座之後，從哲學角度探討變態狂人犯罪心理成為一些新派推理謀殺片的創作重點，布萊德・彼特與摩根・費里曼主演的本片，用一種控訴式的姿態來質疑現在這個犯了天主教「七宗罪」的美國社會，令人看完影片之後感到心情十分沉重。

首先出現的是一個大胖子在髒亂的家中因「暴食」而死，他的頭埋在一盤義大利麵之中。接著，一名律師在辦公室中被割肉而死，兇手在地毯上用鮮血寫下「貪婪」一詞，彷彿牧師在向世人傳道。這兩件變態的兇殺案相連起來之後，老警官沙摩塞（摩根‧費里曼飾）推斷這不是單純的謀殺事件，而是有目的、有計畫的連續殺人案。後來更進一步指出兇手是按天主教經典中指出的人類七大罪：「暴食」、「貪婪」、「懶惰」、「淫慾」、「驕傲」、「嫉妒」、「憤怒」來進行謀殺，於是到圖書館閱讀但丁《神曲》等探討人間與地獄的文學經典來找尋破案線索，他對文學一竅不通的新搭檔米爾斯（布萊德‧彼特飾）也不得不一步一步地開始閱讀《文學經典導讀》。無論在兇案設計和破案方法上，本片都特別強調文學和哲學的重要性，且用「思考」來取代「動作」在警匪片中的主導地位。

《桃色追捕令》（*Kiss the Girls*，1997）（港譯《驚唇劫》）

　　著名黑人演員摩根‧費里曼在《火線追緝令》取得極大的成功後，成為經驗豐富、處變不驚、學養俱佳的最佳偵探代表。當詹姆斯‧柏德遜（James Patterson）的暢銷偵探小說《親吻女孩》（*Kiss the Girls*）決定搬上銀幕時，摩根成了詮釋男主角亞歷斯‧柯斯的最佳人選。這是一部和《沉默的羔羊》走同樣風格的心理驚悚片，影片從頭到尾都充滿了懸疑，直到最後才披露真正的兇手，對觀眾有一定的吸引力。男主角亞歷斯‧柯斯是一個

非常有經驗的偵探，也是一個犯罪題材作家。有一天他在北卡羅萊那州立大學的侄女突然失蹤了，同時在當地有很多漂亮女孩失蹤。經過偵查，他發現是一個自稱「卡薩諾瓦」的蒙面人在綁架女人。然而，當地警方找遍了那個樹林的每一寸土地，卻發現不到任何活的或死的女人。到底這位「卡薩諾瓦」將女孩們隱藏在那裡呢？他又如何凌虐這些女孩呢？最後在一個從綁架中逃出來的女醫生的幫助下，柯斯終於救出侄女，並查出了真正的「卡薩諾瓦」原來是跟他勢均力敵的一位警官。

《人骨拼圖》（*Bone Collector*，1999）（港譯《骨中罪》）

繼摩根・費里曼之後，另一位形象端正的黑人巨星丹佐・華盛頓（Denzel Washington）又被選中擔任超級神探，破解白人壞蛋所犯下的滔天大罪。男主角紐約偵探林肯・萊姆是一位頂級犯罪學專家。在一次破案時，他不幸脊椎受了重傷，從此癱瘓在床。一天，林肯的老搭檔保羅來找他，告訴他發現了一具殘缺不全的屍體，希望他幫助破案。由於病痛的折磨，林肯並不想插手此案，但在看過各項證據及其照片後，他突然對案子發生了興趣，同時也對拍攝這些照片的新秀女警艾米莉亞產生了好感。林肯要求艾米莉亞當他的助手。他們發現這起謀殺案遠非偶發事件，而是一個犯罪天才按一本古書預先設計好的一連串瘋狂謀殺計畫。雖然他倆一開始並不是一對十分默契的搭檔，但艾米莉亞必須成為林肯的眼睛、耳朵和手腳，到一個個可怕的犯罪現場取

證。於是他們爭分奪秒地工作，去阻止兇手的下一樁可怕的謀殺實現，但林肯的破解總是遲了一步。全片的布局極近似《火線追緝令》，而神探由頭到尾躺在床上破案是其最大特色。剛出道的安潔莉娜‧裘莉（Angelina Jolie）演出本片時已相當搶戲，後來的發展證明果非池中物。

《入侵腦細胞》（*The Cell*，2000）
（港譯《移魂追兇》）

本片可以說是一部利用「舊瓶裝新酒」手法取得成功的高智慧犯罪片。其基本架構類似《沉默的羔羊》，部分映像處理仿效《火線追緝令》，有些夢境場面甚至有經典電腦遊戲《奇幻島》（*Myth*）的影子，所以在風格上頗不統一。然而，編劇聰明地加上了帶有科幻和玄奧色彩的「意識追兇」的新點子，而導演又以鮮明奪目的映像設計加強了畫面上的吸引，遂使這部中小型的製作呈現出不俗的魅力。劇情描述女科學家凱薩琳（珍妮佛‧洛佩茲飾）正從事一項科學實驗，透過意識相通的方法進入一名自閉症小孩的腦海中影響他，但實驗碰到了瓶頸。與此同時，連續殺人狂卡爾〔文生‧狄費里洛（Vincent D'Onofrio）飾〕四處捕獵女孩，然後將她們放在大水箱裡活生生地淹死。聯邦調查局幹員彼得〔文斯‧范恩（Vince Vaughn）飾〕負責偵查此案，不久即將兇手逮捕。本片偵破兇手的過程頗為簡單俐落，沒有太多緊張懸疑可言。主要的篇幅是描寫凱薩琳數度進入別人腦細胞時的奇遇，她的夢中遭遇具有濃厚的奇幻故事色彩，也帶上一點佛洛

伊德的心理分析味道。可惜越往後發展，穿腸破肚的血腥鏡頭越多，反映了本片投市場所好的商業本質。本片女主角是當時以唱片專輯揚威流行歌曲排行榜的拉丁美女珍妮佛・洛佩茲，導演塔森・辛（Tarsem Singh）原為著名的印度裔MTV錄影帶導演，首度進軍大銀幕即表現不俗。

《赤色追緝令》（*The Crimson Rivers*，2000）（港譯《血腥洪流》）

　　本片是法國影壇刻意進軍國際娛樂片市場而攝製的英語片，採用近年來流行的高智能殺人電影題材，由馬修・卡索維茨（Mathieu Kassovitz）執導，並以在好萊塢已走紅的尚・雷諾（Jean Reno）和剛開始冒人氣的文森・卡素（Vincent Cassel）搭檔主演，又拉隊到雪山峻嶺拍外景，希望變出一點跟美國同類電影不同的面貌。劇情描述在阿爾卑斯山頂和三百公里外的山間小教堂，於同一天發生了兩宗神祕的刑事案件：一個大學圖書館職員全身赤裸被絞殺至死後屍體高懸在山崖上；二十年前遭神祕車禍去世的少女被人闖入墓園中。具有豐富經驗的巴黎警探皮耶奉派到阿爾卑斯山麓的一所大學城去調查，卻發現這所學校隱藏著不為人知的祕密。充滿衝勁的當地年輕員警麥斯喜歡向危險挑戰，他去修道院追查一件塵封二十年的懸案，卻發現了少女神祕失蹤案背後的真相。本片的主題針對「菁英主義」提出了批判，對於知識分子們處心積慮要維持血統純粹的做法不以為然。至於片中檢查屍體的手法，有《沉默的羔羊》頗濃的影子。

《人魔》（*Hannibal*，2001）
（港譯《沉默的殺機》）

　　《沉默的羔羊》的忠實影迷苦等了十年後，終於盼到了一部正宗的續集——由原著作者湯瑪士・哈里斯（Thomas Harris）新寫就的暢銷小說改編，吃人博士漢尼拔・萊克特的經典角色也仍然由安東尼・霍普金斯扮演，而且大大加重了他的戲分。然而，原來的導演喬納森・德米不見了，換上了剛以《神鬼戰士》（*Gladiator*，港譯《帝國驕雄》）笑傲奧斯卡的雷利・史考特（Ridley Scott）。教人懷念的女主角茱蒂・福斯特因為拒演這部續集，聯邦警探嘉莉絲・史達琳的角色換上茱莉安・摩爾上陣。此外，還找來神經質演員蓋瑞・歐德曼（Gary Oldman）以極醜陋的面貌出現，扮演不擇手段要向漢尼拔復仇的大富翁馬森，如此陣容應該可以滿足觀眾的期望吧？如果以票房成績論英雄，那顯然是的。但我覺得此片增加的只是變態和血腥的表象，卻缺少了上集的心理張力和哲學意境。

《全面追緝令》（*Along Came a Spider*，2001）
（港譯《蛛絲馬跡》）

　　詹姆斯・柏德遜的暢銷偵探小說系列第一部，仍由《桃色追捕令》的摩根・費里曼詮釋男主角亞歷斯・柯斯，故可以說是另一部續集。劇情描述在華盛頓一所貴族中學裡，一名國會議員的

女兒竟然在光天化日之下被人綁架了，資深警探亞歷斯接下了這個棘手的案件。與此同時，原本負責保護議員女兒安全的年輕女特工潔姬正為自己的大意失職而懊惱不已，為了彌補這個錯誤，她要求協助亞歷斯進行調查。一系列的調查取證之後，亞歷斯推斷這並不是一起單純的綁票，它和之前發生在城裡的連環少女綁架案有著千絲萬縷的關聯，應該是同一罪犯所為，而所有的線索漸漸都指向了蓋瑞，他患有嚴重的精神分裂症，但同時又智商過人，是個異常危險的犯罪分子。儘管亞歷斯經驗老到見多識廣，但還是不知不覺中陷入罪犯布下的重重迷陣中。時間在一點一點流逝，亞歷斯最終能否識破蓋瑞的花招，及時將議員的女兒和其他被綁架的女孩解救出來呢？面對如此狡猾的變態兇犯，年輕的潔姬是否能鼓起勇氣，重新找回自信呢？

火車怪客

導演	亞佛烈德・希區考克
編劇	雷蒙・錢德勒（Raymond Chandler）、 懷特菲爾德・庫克（Whitfield Cook）、 岑齊・奧蒙德（Czenzi Ormonde）
演員	勞勃・洛克（Robert Walker）、 法利・葛倫格（Farley Granger）、 露絲・羅曼（Ruth Roman）
製作	華納兄弟
年份	1951

Strangers on a Train

　　根據小說改編而成的電影通常都會遭遇一個問題：是否該忠於原著？

　　所謂「忠於原著」，狹義的解釋是電影中的角色、劇情、主題等都應該跟原著小說相同；但廣義的解釋則僅指「符合原著精神」即可，其他均可自由改動。

　　以此觀之，希區考克導演的影片《火車怪客》（*Strangers on a Train*）還算是忠於原著的，儘管它跟小說的敘事方式已差別甚大。當初希區考克在看過派翠西亞・海史密斯（Patricia Highsmith）的偵探小說《火車怪客》時甚為欣賞，花了七千五百美元買下電影版權，而且親自執筆寫了一個電影劇本的初稿。其後他禮聘偵探名家雷蒙・錢德勒執筆編劇，但對成果不太滿意，遂經過另外兩位專業電影編劇修改，完成的劇本相當出色。

　　電影主要擷取了小說的核心構想——兩個陌生人在火車上偶然相遇，喜歡幻想的富家子布魯諾（勞勃・洛克飾）提議了一個「完美的謀殺」計畫，他為蓋伊（法利・葛倫格飾）殺掉其妻，而蓋伊則要殺掉布魯諾的父親作回報。由於殺人者與被害者之間

毫無關係，也沒有殺人動機，因此員警將無法破案。

在小說中，布魯諾採用不斷寫信給蓋伊的方法來增加他的心理壓力，並主動製造機會接近蓋伊的妻子安（露絲·羅曼飾），使蓋伊因害怕讓安知道真相而屈從於布魯諾的瘋狂計畫，真的動手槍殺了他的父親，最後則因私家偵探哲拉德的介入而破了案。派翠西亞·海史密斯對整個故事的最大興趣是探討「犯罪者的心理」，因此花了大量篇幅來刻劃布魯諾和蓋伊的心理變化，結局也讓蓋伊因受不了良心譴責而自我招供。

不過，作為一位電影導演，希區考克對這個故事感到興趣的是它的戲劇性，以及透過兩位主角彼此的互動關係而產生的緊張氣氛。因此，他首先將蓋伊的職業從建築師轉變成網球運動員，如此可以增加電影鏡頭的活動性，並且在壓軸高潮能夠採用平行剪接蒙太奇的電影技巧將蓋伊的網球比賽和布魯諾前往犯罪現場栽贓陷害蓋伊的動作互相割接，製造扣人心弦的緊張氣氛。同時，為了使影片進行得更加緊湊有力，編導將整個故事壓縮在一個月之內完成，而非像小說那樣拖延了一年多。蓋伊雖然被迫接受布魯諾的計畫潛入他家，但其目的並非殺人，而是要對布魯諾的父親說明他的兒子精神不正常。沒想到床上躺著的人正是布魯諾，他似乎算準了蓋伊不肯聽從自己的要求，因此「由愛生恨」，決定要將蓋伊在火車上留下的打火機拿到他謀殺密納恩的小島上陷害蓋伊。這個改動增加了原著所無的劇情轉折驚奇感，堪稱是精彩之筆。

為了讓影片的鏡頭映像感和氣氛驚奇感加強，編導幾乎在每一項都作了相關的改動。包括：人物（布魯諾並非年輕的酒鬼，

而是冷靜機智的偏執狂，這個改動在布魯諾跟蹤水性楊花的密納恩到遊樂場施加毒手的一段發揮了極佳效果；安的身分改為議員的女兒，心思細密，藉眼神反映出她對蓋伊和布魯諾之間微妙關係的懷疑；並且增加了原著所無的角色——安的妹妹芭芭拉，年輕而多話，跟安的成熟穩重構成鮮明的對比，而她戴眼鏡的模樣近似密納恩，更有效地將布魯諾的殺人幻想心理形象化，在宴會那場戲中發揮出很好的戲劇效果）、道具（原著中作為關鍵證物的柏拉圖書本變成影片中的打火機，大大增加了這個道具的戲劇效果，尤其在布魯諾不小心把打火機掉落在下水道的一段最精彩）、過程（布魯諾在影片中如幽靈般出現在蓋伊身邊，對他構成極大的心理壓力，這種安排既簡潔又映像化，遠勝原著的寫信方式）、結局（蓋伊追到遊樂場企圖阻止布魯諾利用打火機陷害他，兩人在旋轉木馬上發生激烈的扭打，最後木馬失控倒塌，布魯諾奄奄一息，但他仍想嫁禍蓋伊，不料手中拿著的打火機卻反而成為證明蓋伊並非殺人兇手的證物。影片的這個改變比較緊湊明快，較原著中安排布魯諾跟隨蓋伊等人乘船出海時失足掉下海中溺斃的處理來得高明）。

　　整體而言，原著小說勝在心理刻劃細膩入微，但過程失諸拖沓；電影對角色的塑造比較浮面，但節奏緊湊，場面處理張力十足，具有更高的娛樂性。

東方快車謀殺案

導演　薛尼・盧梅（Sidney Lumet）
編劇　保羅・德恩（Paul Dehn）
演員　亞伯特・芬尼（Albert Finney）、
　　　李察・威麥（Richard Widmark）、
　　　英格麗・褒曼（Ingrid Bergman）、
　　　馬丁・鮑森姆
製作　G. W. Films Limited
年份　1974

Murder on the Orient Express

　　根據偵探故事改編的電影，通常是相當引人入勝的，假如原著布局神妙，而導演的手法又是高明的話，那麼拍攝出來的偵探電影更是一種最高明的視聽享受。阿嘉莎・克莉絲蒂（Agatha Christie）的原著同名小說《東方快車號謀殺案》（*Murder on the Orient Express*）自1934年出版至電影開拍已售出兩百萬本以上，可知其受讀者歡迎的程度。事實上，這真是一個布局十分完整的偵探故事，它有複雜的人物背景，奇異的謀殺過程，和巧妙的破案經過。克莉絲蒂筆下的比利時大偵探赫丘勒・白羅在一連串的問訊之後，憑其過人智慧以及特強的觀察力破獲了一宗發生在火車上的集體謀殺案，不但準確地指出誰是兇手和他們謀殺的動機，而且還能憑各種蛛絲馬跡整理出整個兇殺案的經過，使參與其中的各個大小人物啞口無言，也令讀者（觀眾）歎為觀止。

　　《東方快車謀殺案》（港譯《火車謀殺案》）命案發生牽涉到的人物多（被害者一人，兇手十二人，加上鐵路局董事、醫生、和偵探），背景複雜（被害者和兇手各有不同的身分，而他們又分別與五年前的一宗綁架案有關），環境侷促（全案發生

在一列火車廂裡），對白深奧（很多對白後面都含有另一個意思），以小說而言固然是趣味集中的，但是在電影中要處理得好卻實在不容易。可是，薛尼・盧梅做到了，而且做得不比原作者阿嘉莎・克莉絲蒂遜色多少。他很成功地先以簡潔有力的手法介紹了1930年發生於紐約的阿姆斯壯綁架案，讓觀眾對本案產生的背景有一個基本的認識。之後，他採用眾人上火車的一段戲，為每個角色安排了一個特別的出場方法，使他們能夠在觀眾的腦海裡留下印象。火車開出後，盧梅只介紹一些比較平常的過場，讓觀眾的神經鬆弛一下，以備案發時能夠集中於案件的進行。不過，在這一段時間裡，他仍不忘製造一些令觀眾詫異的伏線〔美國富商雷切特（李察・威麥飾）請求偵探白羅（亞伯特・芬尼飾）保護他，但車過隧道之後，雷切特卻失蹤了，只餘車廂門開了一條縫〕。黑夜來臨，謀殺案亦跟著來臨。大偵探在睡前做的各種瑣事，像戴上保護鬍子的布帶、看報紙、為雜聲嘈吵而輾轉反側等等，以及車廂服務員的多次應門動作，看得人有點煩，不料這卻是以後的破案的重要線索。

　　翌晨，雷切特被發現死於床上，鐵路局董事（馬丁・鮑森姆飾）為了避免斯拉夫的警員審問，破壞鐵路局與各乘客的聲譽，於是請大偵探出馬偵查這件案，全片的高潮由是展開。在長達一小時的偵訊中，針鋒相對的問題對答與人物衝突層出不窮，令觀眾目不暇給。盧梅成功地以鐵路局董事作襯托人物，故意將觀眾帶往一條思考歧路上，前三次當大偵探詢問完問題，董事即直覺地指那個人就是兇手，但他又怎會想到車上十二個乘客都是兇手，而且都有複雜的背景呢？同樣地，觀眾也沒有想到。盧梅雖

然迅速地利用動作、對白和道具布下各種破案的伏線，但觀眾就是不能將之有機地聯繫起來。終於，大偵探召集各人在餐車中揭開祕密，將觀眾的情緒推向最高峰。隨著大偵探一一道破疑點，我們也逐漸對這個神祕謀殺案增加了認識，直至他指出各乘客的真正身分，並重組出深夜兇殺案的全過程，觀眾才算將疑團放下，像積雪被破冰車推開而鬆了一口氣。

原著布局的縝密固然給予導演很大的方便，但若是他的鏡頭組織不夠緊湊，分析得不夠清楚明晰，觀眾仍然是很容易墜入五里霧中的，就拿眾人的偽裝身分被拆穿和其真正身分被指認出來這一點，就真能夠把不夠功力的導演難倒，但盧梅只用了一些簡單的回敘鏡頭就成功地把他們串連在一起，實在不能不佩服他的技巧。此外，由於車廂空間的狹窄，攝影機在這樣的環境下是很難自然地施展鏡頭運動的，一旦處理得不好，便會使鏡頭顯得呆滯而單調。但盧梅用廣角鏡和巧妙的取鏡角度，很完整地交代出整個事件的發生經過而不流於呆滯，亦屬難得。比較遺憾的是本片的對白場面實在太多，而且很多對白在字音或字義上都別有深意，這對於聽不懂或不留意英語對白的觀眾在領悟上會產生一點不便。同時靜態場面比動態場面多得多，假如耐性不夠或看戲時精神不集中，則不但會產生一點輕微的沉悶感，還會對案情掛一漏萬，使欣賞的情緒大打折扣。

最後不得不說一下本片演員的演出。擔當重任的亞伯特・芬尼飾演個子矮小而略微有點肥腫的比利時大偵探白羅固然精彩萬分，其他合演的大小明星亦沒有一個不精彩，是一次難得一見的集體表演。白羅表面十分謙恭有禮，實際卻有點狡詐（從他拿

手帕給人辨認的手法與偷換掉照片的經過可以看出），而且「得勢不饒人」（從最後一場指證各人真正身分的時候清楚地表露出來），這種外柔內剛的性格亞伯特・芬尼掌握很準確，加上他那一口「蹩腳英語」，更幫助他成為一個典型的比利時偵探。英格麗・褒曼演的瑞典籍教會工作者亦十分出色，那一個長達一分鐘的長拍鏡頭可以見到她用蹩腳英語講述她往非洲照顧棕色小孩的經過，實在妙到毫巔，難怪她會贏得當年奧斯卡的最佳女配角獎！（本片的女角都是配角，奈何！）

後記

《東方快車號謀殺案》同名小說曾有五次改編過影視作品，分別是1974年的電影、2001年的電視電影、電視影集《大偵探白羅》的2010年單集、2017年肯尼斯・布萊納（Kenneth Branagh）執導主演的英、美合拍電影。其中1974年的版本被公認為是最成功的一部。

此外，日本富士電視台在2015年以開局五十五週年特別劇的形式改編過《東方快車號謀殺案》，時空背景設定移至昭和初期的日本，列車名稱為「特急東洋」，由《古畑任三郎》的三谷幸喜編劇，野村萬齋主演。而在連續兩夜的企劃中，「第一夜」著重於忠實描寫原作；「第二夜」開始，由犯人（乘客相關者）的視點描寫命案事件的經過，此部分為全新的創作。

八墓村

導演	市川昆
編劇	大藪鬱子、市川昆
演員	豐川悅司、高橋和也、淺野優子
製作	東寶映畫
年份	1996

Yatsu haka-mura

　　橫溝正史原著的《八墓村》（1950）是日本推理小說經典作，他創造出來的書中主角金田一耕助更有如東方的福爾摩斯，成為知名度最高的神探。此書曾於1977年由野村芳太郎導演搬上大銀幕，並由1995年才逝世的渥美清扮演神探。如今由五度拍攝過金田一偵探片的市川昆重拍，並由人氣正盛的英俊小生豐川悅司飾演金田一耕助，的確令人期待它會創出推理電影的新高潮，可惜成績只有一般水準。

　　本片故事複雜，人物眾多，時空跨越了四百年，劇情開始於1949年的神戶。青年寺田辰彌（高橋和也飾）本以為自己已成孤兒，不料亡母鶴子的父親從故鄉八墓村前來尋親，並要求他回到故鄉的田治見家族去。當祖父丑松剛表達完來意便中毒身亡，又有神祕信函恐嚇辰彌不要回八墓村。但辰彌為了查明自己的身世祕密，仍隨陪同丑松前來迎接他的森美也子（淺野優子飾）返鄉。

　　果然像村中流傳的咒詛所言，八墓村陸續發生離奇的謀殺案，並且跟四百年前八墓村村民暗殺八武士的歷史事件，還有二十六年前田治見家長子要藏發瘋殘殺三十二條人命的事件有

關。經過應聘前來的私家偵探金田一耕助抽絲剝繭的追查，終於發現這其實是爭奪遺產的陰謀。

從編導的敘事方式來衡量，本片的主要攝製目的只是想流暢明白地說清楚這個傳奇色彩濃厚的謀殺案故事而已，因此大量運用說明性的鏡頭和對白來交代故事，對於人物感情和犯罪動機方面的刻劃則顯得膚淺，尤其對引起連串謀殺案的寺田最後被證明不是田治見家的後裔這一個「命運的玩笑」竟然輕描淡寫放過，顯然是本片徒重形式不重內涵的一大敗筆。

在塑造角色方面，本片同樣犯了只要外在不重內在之弊。金田一耕助的獨特個性魅力在豐川悅司溫吞的演出上不太容易感受得到，而雙胞胎姑婆過分舞台化的演出卻又讓人看得渾身不自在。反而一些占戲不多的小配角，如身兼郵局局長的旅館老闆娘和派出所的員警等，都能發揮出甘草人物的調節之功，使這部色彩偏向沉鬱和血腥的影片增添一些人間的喜氣。

刺激驚爆點

導演　布萊恩‧辛格
編劇　克里斯多夫‧麥奎里（Christopher McQuarrie）
演員　凱文‧史貝西（Kevin Spacey）、
　　　蓋布瑞‧拜恩（Gabriel Byrne）、
　　　傑茲‧帕明第諾（Chazz Palminteri）
製作　寶麗金電影娛樂公司
年份　1995

The Usual Suspect

　　本片屬低成本製作的警匪類型影片，曾獲1995年東京國際影展青年導演競賽的金櫻獎、西雅圖國際影展的最佳導演和最佳男主角獎，因而成為異軍突起的黑馬。影片成功地翻新了說故事的形式，先讓觀眾沉迷於神祕懸疑的謎團中，最後又將觀眾的設想一一推翻，令人愛恨交加。

　　《刺激驚爆點》（*The Usual Suspect*，港譯《非常嫌疑犯》）劇情描述一艘停泊碼頭的貨輪發生死傷數十人的大火拼，傳說此事牽涉一樁九千一百美元的毒品交易。海關緝私處幹員庫揚（傑茲‧帕明第諾飾）審問唯一僥倖存的歹徒肯特（凱文‧史貝西飾），要他追遡整個事件的來龍去脈。

　　原來肯特與四名歹徒被警方列為搶劫案的嫌疑犯，因他們不滿警方的蠻橫無禮，遂又聯合起來作案。不料，傳說中的殺人魔王凱撒‧索澤看上他們的實力，強逼他們捲入貨輪的大火拼。領頭的基頓（蓋布瑞‧拜恩飾）對此事早有懷疑，他在貨輪上找不到任何毒品，開始懷疑火拼行動的真正目的，躲在幕後指揮的凱撒‧索澤是否真有其人？

編導採用分段倒敘方式，隨著庫揚對肯特逼問口供而逐漸披露真相。由於人物眾多，事件複雜，因此影片前段略嫌凌亂。自凱撒・索澤出現後，情節焦點才迅速集中，緊張氣氛也漸入高潮。編導透過這個見首不見尾的魔王形象，成功地闡釋了江湖傳說的曖昧性和神祕性。凱撒・索澤在銀幕上始終沒有正面亮相。影片結局的設計也頗具巧思，觀眾到最後一刻才知真相。

　　凱文・史貝西在本片扮演關鍵性的反派角色，發揮出一種亦正亦邪的戲劇張力，因此得到全美影評人協會等三個影評團體的青睞，評選為「1995年度最佳男配角」。

神祕河流

導演	克林・伊斯威特
編劇	布賴恩・赫爾格蘭（Brian Helgeland）
演員	西恩・潘（Sean Penn）、 提姆・羅賓斯、凱文・貝肯（Kevin Bacon）
製作	華納電影公司
年份	2003

Mystic River

　　克林・伊斯威特在幕前幾乎都是飾演搶盡風頭的英雄角色，但他隱身在幕後時，手法卻沉穩低調，盡量減低鏡頭方面的賣弄，而使觀眾的目光焦點完全集中在故事和演員身上。這種「老派」的作風不大合適追求熱鬧和標榜個人風格的新派電影，但是對於像《神祕河流》這種影片卻顯得十分恰當。

　　本片描述美國波士頓的三個童年玩伴，在街頭嬉戲時遇上了色魔，其中一人遭了殃。在二十五年後，小鎮上發生了一宗少女謀殺案，死者是改邪歸正的流氓吉米（西恩・潘飾）深愛的長女凱蒂。住在附近的戴維（提姆・羅賓斯飾）則在同一天的深夜沾滿鮮血回家，讓他的太太心生恐懼，以為他是殺人兇手。負責偵查此案的警探尚恩（凱文・貝肯飾）本已跟這兩個童年玩伴漸行漸遠，但隨著案情的發展，三個人卻不得不面對昔日改變他們命運的那個陰影。

　　本片的原著是鄧尼斯・勒翰（Dennis Lehane）的暢銷偵探小說，查案當然是主要的劇情，飾演尚恩搭檔懷特的勞倫斯・費雪朋（Laurence Fishburne），在這一部分發揮了偵探片的主要推

動力量。但編導用力最深的地方，反而是命案各關係人的心理狀態，和彼此之間微妙的互動關係。除了三個男主角可以盡情飆戲之外，幾個占戲較少的配角也各人有各人的發揮空間，其中以飾演戴維妻子西萊斯特的瑪西亞・蓋・赫頓（Marcia Gay Harden）表現最佳，她從最初關心丈夫被劫受傷的好妻子，到後來變成向吉米告密自己丈夫是兇手的出賣者，其間的徬徨和對丈夫的失去信任，演得絲絲入扣。不過，片中角色結局最淒涼的人也正是她。戴維冤枉被殺，但他始終無法逃出童年時被色魔欺負的陰影，死了也是一種解脫；可是西萊斯特本來有一個幸福家庭，只因對伴侶失去了信任，導致無法挽回的悲劇。最後一場的大街遊行，西萊斯特眼看著吉米和尚恩兩對夫妻克服了挫折恩愛地彼此依靠，而她自己跟兒子招手也未獲回應，那種深切的淒涼感覺，令人揮之不去。

全片塑造得最成功的，當然還是戴維和吉米這兩個各自有不可告人祕密的角色，提姆・羅賓斯和西恩・潘也演得旗鼓相當地精彩。尤其有童年心理創傷的戴維，在燈光的刻意烘托下，某些角度像極了已迷失本性的狼人和吸血鬼，令人不寒而慄。最後鏡頭落在三個童年玩伴寫上名字的街頭水泥板上，戴維的名字只寫了一半，預示了他的不得善終。導演的細心就是低調地放在這些關鍵性的地方，使表面上看似平凡的處理有了足堪嘴嚼的味道。

導演	肯尼斯・布萊納
編劇	哈洛・品特（Harold Pinter）
演員	米高・肯恩（Michael Caine）、 裘德・洛（Jude Law）
製作	城堡石娛樂
年份	2007

非常衝突

Sleuth

　　《非常衝突》（*Sleuth*）根據1972的同名經典《偵探》重拍而成，原作是英國劇作家安東尼・薛佛（Anthony Shaffer）獲得東尼獎的舞台劇，並由他自己改編為電影劇本。如今的新版本沿用同樣的人物和架構，但風格和細節均與前不同。

　　這個故事的最大特色，是全片從頭到尾只有兩個演員在鄉間的一棟豪宅裡演出，透過一場設計精巧的鬥智遊戲，將男人之間微妙的自尊心和好勝心表現得淋漓盡致。豪宅的主人是著名的推理小說家安德魯・偉克（米高・肯恩飾），某日特別邀請其妻子瑪姬的情人米羅・亭多（裘德・洛飾）前來談判。偉克表示願意拋棄妻子，並獻計亭多假扮闖空門的竊賊，偷取他保險箱中價值百萬英鎊的珠寶，如此亭多可獲得鉅款供養揮霍成性的瑪姬，偉克亦可獲保險公司賠償巨款。亭多心動，依偉克的指示行動，不料偉克最後竟然對他開槍。

　　兩天後，一名警探上門偵查米羅・亭多的失蹤案，偉克被迫說出他只是用空包彈射擊亭多的真相，目的是用一場聰明人的遊戲來嚇唬並教訓亭多。然而，警探堅持偉克是真的開槍打死了

亭多，並在他屋裡找到了血跡等證據。偉克大出意料，嚇得啞口無言。此時警探在偉克面前拿掉自己的化裝，原來他是亭多偽裝的，為的是把上一個回合輸掉的加倍贏回來。偉克十分欣賞亭多的聰明和演技，認為他倆是天造地設的一對，竟要求亭多忘記瑪姬，乾脆搬進他家來住，由他供養一輩子。亭多有可能答應嗎？

這是一部典型的雙雄鬥智電影，開始時自恃是犯罪天才的小說家擺出了一副掌控全域的氣勢，把年輕的美髮師一步步引進他設下的陷阱中，最後還嚇得哭了，偉克完全取得了一種「扮演上帝玩弄別人的生死」的快感，一向只能在他筆下出現的殺人情節，如今竟能在現實中上演，不亦快哉？沒想到這位待業中的小演員亭多亦非易與之輩，他以逼真的化裝和演技，加上暗中的布局，成功地在第二回合中反敗為勝。兩個男人之間的面子之爭，有了更上一層樓的戲劇變化。然而，誰能取得最後的三局兩勝？在舊版本中，結局是兩敗俱傷同歸於盡；而在新版本中，則改成「薑是老的辣」——老的雖輸了面子，年輕的卻輸了裡子。

由於新舊兩版本相隔三十多年，因此本片的編導在形式和內容上都做了不少調整。舊版的故事舞台是傳統的英式大宅布置，不但開場即是迷宮般的大花園，而且室內到處擺滿了馬戲團般的玩具，氣氛帶有喜感，烘托出豪宅主人自始至終都在玩遊戲的紳士心態，勞倫斯・奧立佛的演出也將這個角色詮釋得細膩入味。新版則強調新世紀的「科技操縱一切」，美術設計標榜冷酷氛圍，人性的角鬥只是計算利害，已壓倒了玩遊戲的君子之爭。在舊版中飾演亭多的米高・肯恩，在新版轉而飾演陰狠得多的偉克，在電影史中留下了一個有趣的全壘打紀錄。

導演	大衛・芬奇（David Fincher）
編劇	詹姆斯・范德比爾特（James Vanderbilt）
演員	傑克・葛倫霍（Jake Gyllenhaal）、 小勞勃・道尼（Robert Downey Jr.）、 馬克・魯法洛（Mark Ruffalo）、 安東尼・愛德華（Anthony Edwards）
製作	華納兄弟／派拉蒙影業
年份	2007

索命黃道帶　　　　　　　　　　　　　　　　　　　*Zodiac*

　　「黃道帶」（Zodiac）是美國犯罪史上著名的連續殺人狂，他自從在1969年犯下第一起殺人兇案，其後十多年又陸續殺了二十多人，而且還不斷寄信及打電話給報社，證明那些人真是他殺的。可是警方和民間雖盡力緝兇，卻始終未能證實「黃道帶」的真正身分，以致如今仍為懸案。雖然如此，曾盡心盡力參與追查此案的羅勃・葛瑞史密斯（Robert Graysmith）將他對此案的理解出了書，本片就是根據此書改編而成。

　　《索命黃道帶》（*Zodiac*，港譯《殺謎藏》）劇情描述《舊金山紀事報》等三家報社同時接獲神祕兇手寄來的信件，舉出證據證明他犯了殺人罪，並附上密碼圖一紙，威脅報社刊登，聲稱解碼後就能瞭解其身分線索。社會版記者保羅・艾利（小勞勃・道尼飾）和社論欄漫畫家羅勃・葛瑞史密斯（傑克・葛倫霍飾）都深為此案吸引，為之廢寢忘食。對密碼和電影均有研究的羅勃更從默片《最危險的遊戲》（*The Most Dangerous Game*，1932）中解開了兇手的犯案動機——因為人類是最危險的動物，因此他以獵殺人類為樂。

警方當然也沒閒著。由於幾起兇殺案發生的地點不一，負責偵辦此案的舊金山警局警探大衛‧托奇（馬克‧魯法洛飾）及威廉‧阿姆斯壯（安東尼‧愛德華飾）必須跨越三個不同的司法地區，來回於三個區域警察局之間取證，過程很不順利。好不容易鎖定了嫌疑犯，卻又因筆跡比對不符功敗垂成。如是者十多年過去，當眾人逐漸放棄此案之際，羅勃卻像著了魔一樣孤軍奮鬥，終於綜合各種線索推斷出最可能的兇手。

　　本片雖有正面交代「黃道帶」數次犯案的場景，但兇手樣貌始終隱而不宣，把故事焦點放在與追查案件相關的四個主角身上。在電影的前面三分之二，編導將「黃道帶」的犯行全面鋪開，企圖讓觀眾瞭解各方面的來龍去脈。但因此案實在太複雜，人多景多時間長，編導手法力求平實之餘仍不得不每一幕都借助字幕說明時地，還是讓人追看得頗為吃力，但能深刻感受到因為警方內部作業不協調而延誤破案契機的無奈。

　　當所有情節集中由羅勃來推展之後，戲味才趨於濃郁，有幾場戲更是拍得令人提心吊膽，讓觀眾再次感受到大衛‧芬奇在《火線追緝令》中展示過的迷人鏡頭魅力，其中尤以羅勃到戲院老闆家追查可疑放映員身分的一幕更足以讓人捏一把冷汗。傑克‧葛倫霍在本片眾多演員的精彩演出中尤其出色，從平實的大男孩隨著深入案件而變得偏執，將主角的著魔情緒演得絲絲入扣。

嫌疑犯X的獻身

導演	西谷弘
編劇	福田靖
原著	東野圭吾
演員	福山雅治、柴崎幸、松雪泰子、堤真一
製作	富士電視台
年份	2008

Suspect X

　　根據日本推理小說名家東野圭吾原著《偵探伽利略》及《預知夢》改編的日劇《破案天才伽利略》（港譯《神探伽俐略》），收視長紅，在臺港兩地也有不少伽俐略迷。本片雖改編自作者的另一名著《嫌疑犯X的獻身》（港譯《神探伽俐略：嫌疑犯X的獻身》），但幕前幕後班底仍主要是日劇的原班人馬。

　　本片劇情描述經營便當店的離婚婦人花岡靖子（松雪泰子飾）被前夫登門騷擾，爭執之下與女兒兩人失手將他殺死了，正當他們不知所措時，鄰居石神哲哉（堤真一飾）主動前來關切，並幫他們處理善後。警方發現一具查不出死者身分的男屍，刑警內海薰（柴崎幸飾）只好向帝都大學的天才物理學教授湯川學（福山雅治飾）求教。不久，警方就找上靖子家，並懷疑花岡是殺人兇手，但石神暗中指導她如何應答，警方也莫可奈何。直至湯川學發現石神是他大學時代的舊識，而且是百年難得一見的數學天才，因此他盯上了石神，並且從石神一直暗戀花岡的行為上破解了整個命案的真相。

　　本片的情節架構具有日本推理名著思慮周詳、注重細節的優

點，看似日常生活的小事，卻處處埋下了破案的伏筆。兩位男主角都屬於邏輯性強而性格冷靜的科學天才，但一個是衣著光鮮的大學教授，另一個卻是鬱鬱不得志的中學教師，故兩人之間的高手過招雖然比較深沉，但仍因其性格和社會地位的落差而增加了變化。例如編導先是安排一場兩人在石神家的陋室喝酒解題，其後再來一場兩人爬山遇大風雪，就形成了視覺上的鮮明對比。相形之下，湯川學與內海薰的鬥氣雖有一些令人莞爾的小幽默，但亮點不多。

真正讓觀眾感動的是影片的下半部，當石神對花岡的愛慕之情逐漸顯露，甚至像個妒忌心重的情郎開始跟蹤她的約會，還偷偷拍照威脅花岡，上半部的冷靜查案氣氛逐漸轉向到人性糾葛的戲劇，觀眾至此才明白：一個原來已打算放棄自己生命的男人，竟然會因為一點點的暗戀之情而重新有了生存意義，最後他為了維護所愛的人而甘於犧牲性命，自然就順理成章了。可是，對這份愛始終一無所知的花岡又怎麼承受得起石神那麼大的犧牲呢？在謎底揭破之後，明白了真相的花岡衝到獄中跟石神會面痛哭，這個場面流露出一種令人砰然心動的錐心之痛，堤真一的演出尤其細膩感人。

佈局

編劇、導演	奧瑞歐・保羅（Oriol Paulo）
演員	馬里奧・卡薩斯（Mario Casas）、安娜・瓦格納（Ana Wagener）、喬伊・科羅納多（Jose Coronado）、巴巴拉・蘭妮（Bárbara Lennie）
製作	Atresmedia Cine
年份	2016

The Invisible Guest

　　《佈局》（*The Invisible Guest*）這部西班牙的推理片從一宗常見的交通意外展開劇情：事業正值高峰的富商艾德里安・多力亞（馬里奧・卡薩斯飾）跟情婦羅拉（巴巴拉・蘭妮飾）在郊區幽會後驅車回家，因一隻小鹿突然闖到路上，他們猛然撞到對面來車，並發現開車的年輕人當場倒斃了。兩人為了避免刑責上身而決定不報警，商量之後由艾德里安負責開走來車毀屍滅跡，羅拉則開原車離去。但羅拉發動不了車子，巧遇路過的汽車工程師湯瑪士（喬伊・科羅納多飾）伸手相助，把她的車子拖回附近的住家修理。羅拉在客廳中等候時，意外發現被撞死的年輕人正是湯瑪士的兒子！一場擺脫不了的惡夢自此糾纏著艾德里安與羅拉，最後羅拉在密閉的大飯店房間中被謀殺，而昏倒在地的艾德里安則被控是殺人兇手，真相到底如何？

　　編導的解謎過程非常迂迴曲折，利用故事的縝密布局和正反環環相扣的案情詰難，抽絲剝繭地層層剝開兩場命案之間的謊言拼圖，每次的關鍵轉折都試煉著主角的人性，也考驗著觀眾的邏輯推理能力，充分發揮出欣賞高明的推理故事的樂趣。

本片在敘事上屬於沉穩冷靜且自然流暢的風格，編導首先架構了一個時空緊湊的場景和最終帶來大逆轉的人物設定，表明艾德里安在三小時後將要到法院出庭，他的辯護律師古德曼女士（安娜‧瓦格納飾）登門跟他作最後的案情演練。由於控方將有一名關鍵的新證人登場，言詞尖銳的古德曼要求艾德里安一定要毫無保留地說出一切祕密，否則她無法找出說詞的破綻來為當事人脫罪，她不想壞了自己從未輸過的好名聲。然而，滿肚子心思的艾德里安仍處處設防，他信奉有錢能使鬼推磨的鐵律，已成功買得不在場證明，故將罪責全推向死無對證的羅拉身上，但遭古德曼不斷駁倒。古德曼甚至主動提出各種線索，推論出湯瑪士夫妻倆已偵查出是艾德里安殺死了他們的兒子，故聯同自責甚深的羅拉合力把艾德里安騙到那家飯店，以進行一場無破綻的密室殺人案來報仇。

編導以古德曼和艾德里安的論辯為支點，再利用倒敘、插敘和補敘等手法，從幾個相關人物的角度模擬出事件發展的各種可能面貌，但始終維持著吊人胃口的懸念。在出色的剪接和配樂烘托下，觀眾由始至終未能情緒放鬆，心理驚悚的戲劇效果甚高。直至艾德里安被套出了最關鍵性的說詞，古德曼走出了房間，壓軸的大解謎才以急轉直下的震撼方式全部一次呈現，也直到此時，遲來的正義才算得以伸張。

<table>
<tr><td rowspan="5">鋒迴路轉</td><td>編劇、導演</td><td>雷恩・強生（Rian Johnson）</td></tr>
<tr><td rowspan="4">演員</td><td>丹尼爾・克雷格（Daniel Craig）、</td></tr>
<tr><td>克里斯多夫・普拉瑪（Christopher Plummer）、</td></tr>
<tr><td>克里斯・伊凡（Chris Evans）、</td></tr>
<tr><td>安娜・德哈瑪斯（Ana de Armas）</td></tr>
<tr><td></td><td>製作</td><td>FilmNation Entertainment</td></tr>
<tr><td></td><td>年份</td><td>2019</td></tr>
</table>

Knives Out

　　《鋒迴路轉》（*Knives Out*，港譯《神探白朗：福比利大宅謀殺案》，陸譯《利刃出鞘》）是一部近年罕見的好萊塢原創偵探片，描述一個座落美國東北的英式豪宅內發生了離奇自殺案，私家偵探貝努瓦・白朗（丹尼爾・克雷格飾）受委託前往調查該案，經抽絲剝繭找出了真相。故事架構和查案風格都很容易教人聯想到阿嘉莎・克莉絲蒂筆下的神探白羅及其偵辦過的《東方快車謀殺案》等那批全明星偵探片，但本片隱含的主題卻與當前充滿爭議的美國移民政策密切相關。全片劇情緊湊，案情峰迴路轉，一些有特色的人物和道具設計匠心獨具，故雖有不少珠玉在前，仍堪稱同類精品。

　　本案死者是富裕的美國偵探小說家哈蘭・蘇隆比（克里斯多夫・普拉瑪飾），他在邀集家人赴其豪宅開八十五歲生日會的當夜，於書房中自殺身亡。一週後，家人於參加葬禮後再度齊集豪宅，一向負責照顧哈蘭的年輕女護士瑪塔・卡布雷拉（安娜・德哈瑪斯飾）原被拒參加哈蘭的家族葬禮，此時也獲准同堂，且子女們一再親切表示會像家人那樣照顧瑪塔，實際上僅口惠而實

不至。當地兩名員警登門逐一問口供，受神祕客戶委託的私家偵探白朗則以顧問身分旁聽，逐漸發現表面證據全無可疑的一宗抹脖子自殺案，其實背後有著千絲萬縷的親情和金錢糾葛關係。原來三名子女的家庭一直都在依賴老人的龐大資產在過日子，還巴望著他的大筆遺產，但聰明的一家之主卻自有其不同流俗的想法……

整個豪宅命案的發生和破解過程，主要透過：生日派對當夜、員警問口供、律師宣讀遺囑等三段全員出席的大場面作重點交代，既有條不紊地介紹了多位重要角色的身分和個性，也發揮了全明星電影互相勾心鬥角的群戲魅力。丹尼爾·克雷格以不失幽默的強勢姿態來詮釋這位神探，面對蘇隆比家幾位富二代和富三代的嫌疑犯，顯得強悍刁鑽遊刃有餘。心地善良的瑪塔「每逢撒謊就會嘔吐」的特殊生理體質，則在片中發揮了畫龍點睛的戲劇作用，設計得有趣而巧妙。哈蘭那位已一百多歲的母親，看來像個癡呆老人，全家都對她視而不見，卻在關鍵時刻發揮了關鍵作用。三段大場面以外的查案細節和推理過程，則多半由白朗和瑪塔（他口中的「華生」）搭檔進行，瑪塔的非法移民母親也逐漸浮出水面，成為牽動哈蘭之死的重要因素。由於編導在影片中段已拍出哈蘭死亡的真實情景，因此表面上瑪塔似乎是在幫忙白朗查案，實際上卻是在不斷破壞犯案證據，又不能讓身邊的神探發現，好幾場戲都令人替她捏一把冷汗。具有核心地位的哈蘭外孫休·蘭森·卓斯戴（克里斯·伊凡飾）戲雖不太多，卻在真相拼圖的後段讓白朗找出了「甜甜圈中的甜甜圈」，從而找出委託他查案的神祕客戶是誰，角色的重要性無可取代。

全案牽涉的人物頗多，且各有利益盤算。其中，被哈蘭看穿他出軌的長女婿、揮霍無度的長孫、長期向哈蘭騙錢的二媳婦、被哈蘭一直壓抑著有志難伸的三子，都成了跑不掉的嫌疑犯，實際上只是在命案初啟時製造煙幕。而護士瑪塔和女管家弗蘭的中南美移民身分，加上蘇隆比家三子女對移民問題看似無意的一番閒談，則具有越來越重要的點題作用。最後一幕安排蘇隆比家的人站在豪宅大門外一起仰望站在露台上的瑪塔，而她像勝利者那樣正拿著前主人的專用杯子在喝咖啡，編導想傳達的意念已昭然若揭。

歷史是這樣寫成的：
戰爭片與政治電影

　　世界各國的歷史是如何形成的？是什麼力量促成他們的改變？其中因素錯綜複雜，並非一時半刻可以說得清楚。不過，若想透過看電影去了解歷史是怎樣寫成的，那麼選一部出色的「戰爭片」或是「政治電影」，會是便捷有效的途徑。在天下承平之時，人們會盡量維持著一副「文明」的遊戲規則，大家都可以用相對公平的政治手段來爭取個人權益或是宣傳他們的黨派主張，但是到了「選舉」之類事關重大的關鍵時刻，或是當既得利益者感覺到和平的方式已經玩不轉的時候，就會像野蠻人一樣訴諸暴力，甚至發動戰爭毀滅對方。此時，我們才會明白，「文明社會」平常誇誇其談的「理性」和「底線」，在「不惜一切取得勝利」的目的取向之下，往往變得不堪一擊。而由勝利者所書寫的歷史，又有多少是公正可信的呢？這一章收進的十部影片，可以幫助你思考這個問題。

<table>
<tr><td rowspan="6">女鼓手</td><td>導演</td><td>喬治・萊・希爾（George Roy Hill）</td></tr>
<tr><td>編劇</td><td>洛林・曼德爾（Loring Mandel）</td></tr>
<tr><td>演員</td><td>黛安・姬頓（Diane Keaton）、
尤格・沃里斯（Yorgo Voyagis）</td></tr>
<tr><td>製作</td><td>華納兄弟公司</td></tr>
<tr><td>年份</td><td>1984</td></tr>
</table>

The Little Drummer Girl

　　因中東戰火而蔓延的「國際恐怖主義」曾是最令人頭大的國際性難題之一，巴勒斯坦人為了建國理想，不斷向外輸出恐怖活動，以色列為了維護本身的國家安全，則不斷利用其強勢的軍事力量來打擊恐怖分子。這兩個種族之間原有的歷史性宿怨，到底誰是誰非？各有各的說詞，端看旁觀的第三者是站在那一個角度，才能決定他的同情對象。

　　現代間諜小說之王約翰・勒卡雷（John le Carré）的作品《女鼓手》（*The Little Drummer Girl*），就是針對當時的中東局勢與恐怖活動發展而成的一個間諜故事。主角是一個美國的女演員，她平素同情巴勒斯坦的獨立運動。可是，在以色列反恐活動組織的設計下，她卻不由自主地變成了以色列的同情者，並且利用她與巴解的關係，深入巴解的大本營，目的是偵查及誘捕那個身分神祕的恐怖組織大頭目。

　　《女鼓手》同名電影整個故事在情節的發展上波濤起伏，曲折懸疑，充分發揮了間諜小說的魅力。尤有進者，它道出了在冰冷的間諜活動中，人與人之間的關係是如何脆弱、如何不可捉

摸，彷彿在政治的陰影下，這個世界已沒有任何東西值得信任，包括愛情。

華納公司把這部內容豐富而深具時代氣息的間諜小說搬上銀幕，由喬治・萊・希爾負責執導。希爾曾經拍過膾炙人口的《虎豹小霸王》（*Butch Cassidy and the Sundance Kid*，1969）和《刺激》（*The Sting*，1973），其說故事的手法有其過人之處。近年來他的名聲雖比較沉寂，但並不意味其導演功力已經退化，像《女鼓手》一片，就拍出上乘商業電影的格調，既具緊張驚險氣氛，亦富有浪漫色彩。尤其壓軸的真相大白，更點出人性的兩難處境，主題頗堪回味。

影后黛安・姬頓在《女鼓手》中扮演這個徘徊於理智與感情之間的雙面間諜，有相當細緻而動人的演出，從演員到間諜再到巴解前線的女戰士，都能將這個角色的各個階段予以恰當的詮釋，可以說是她自得獎作《安妮霍爾》（*Annie Hall*，1977）之後的最佳演出。男主角尤格・沃里斯名氣雖然不響亮，但體格健碩，成熟而富男性魅力，由他扮演這個迷倒黛安・姬頓的巴解頭子，實在是十分恰當的人選。

後記

三十多年之後，英國BBC把這本間諜小說製作成六集的迷你影集，導演一職竟是邀請南韓的朴贊郁擔任，於2018年10月和11月在英、美兩國播出後普獲好評。

紅色警戒	導演、編劇	泰倫斯‧馬力克（Terrence Malick）	

<table>
</table>

導演、編劇	泰倫斯‧馬力克（Terrence Malick）	
演員	尼克‧諾特（Nick Nolte）、	
	西恩‧潘、吉姆‧卡維佐	
	（Jim Caviezel）、	
	約翰‧屈伏塔（John Travolta）	
製作	二十世紀福斯	
年份	1998	

The Thin Red Line

　　導演泰倫斯‧馬力克二十年前推出評價甚高的《天堂之日》（*Days of Heaven*，1978）後便離奇隱居，如今復出編導大牌如雲的戰爭片《紅色警戒》（*The Thin Red Line*，港譯《狂林戰曲》），在美國引起討論熱潮，不少人拿它和史蒂芬‧史匹柏的《搶救雷恩大兵》（*Saving Private Ryan*，港譯《雷霆救兵》）相提並論。結果兩部作品都獲得奧斯卡最佳劇情片提名，《紅色警戒》並且在1999年2月底先當選了柏林國際電影節的最佳影片。

　　本片描述1942年間發生於南太平洋的瓜達康納爾島戰役。美軍的查理斯火炮連奉命從日軍手中奪回這個建有機場的小島，以便取得方圓千里的制空權。上校托爾（尼克‧諾特飾）下令要不惜一切奪回210號高地，全連官兵雖各懷心事，最後還是憑著勇氣和同袍之情攻下了日軍占據的機槍碉堡，但美方也同樣死傷累累。

　　戰役影片無不極力表現攻防戰術和交戰的火爆場面，本片編導卻只想藉此刻劃戰爭的荒謬和恐怖，尤其對人類面對死亡的心境提出了很多天問式的質疑，在風格上有如詩人在寫一頁有關戰

爭的死亡詩篇。

影片一開場，描寫美軍逃兵威特（吉姆·卡維佐飾）與另一同伴在世外桃源般的小島與土著過著平靜安詳的生活，在如詩如畫的攝影、配樂與文藝腔十足的旁白烘托下，觀眾難以致信在觀賞一部戰爭片。十多分鐘之後，一艘美國軍艦在海邊出現，才拉回到戰爭片的氣氛。接著，火炮連上士威爾斯（西恩·潘飾）跟威特在艦上的一場密室對談，才交代出主要角色的相關背景。而昆塔德將軍（約翰·屈伏塔飾）對塔爾中校在甲板上的一席侃侃而談，則道出這場戰役的重要性。

接下來一個多小時是全片精華，火炮連在全是茂草的山頭上對付鬼魅般的日軍，攻堅難度極高，因此一度發生前線連長不服從指揮官命令的事件。馬力克在這段主戲中充分展現他高超的場面調度力，不但利用漫山長草的環境將這個特別的戰爭舞台拍出呼應主題的詭異氣氛，對諸多角色在戰爭中的態度也有畫龍點睛的刻劃，因此全片人物雖如走馬燈般出現，但在演員的稱職演繹下卻呈現今人震撼的戰鬥全景圖。

可惜馬力克未見好就收，在主戰役結束後拖了幾十分鐘才結束，以至威特救同伴而自我犧牲的壓軸高潮難以產生讓人感動的效果。此外，劇本結構鬆散，角色太多難以照顧周全，以及過分沉迷畫外音的運用等，都使傑出的導演成績打了折扣。

末代武士

導演　愛德華・史威克（Edward Zwick）

編劇　約翰・洛根（John Logan）、
　　　愛德華・史威克、馬歇爾・赫斯高維基
　　　（Marshall Herskovitz）

演員　湯姆・克魯斯（Tom Cruise）、
　　　渡邊謙、東尼・高德溫（Tony Goldwyn）、
　　　真田廣之、小雪

製作　華納兄弟公司

年份　2003

The Last Samurai

　　「明治維新」一向被視為令日本這個國家從傳統走向現代、從本土化走向國際化的分水嶺，而代表野蠻落後的武士道則從此遭到淘汰而走入歷史。可是《末代武士》（*The Last Samurai*）對這個問題卻有另一種不同的說法，顯得十分浪漫而悲壯。

　　本片劇情描述在日本幕府時代末期的1876年，失意的美國上尉納森・歐格仁（湯姆・克魯斯飾）在高薪吸引下受邀前往日本，為明治天皇訓練第一支現代化的軍隊。在這支軍隊尚未準備妥當的情況下，歐格仁被迫率隊對付叛變的武士勝元（渡邊謙飾），重傷被擒。勝元將歐格仁帶回他的村落養傷，希望從他身上多瞭解敵人，但其麾下的老派武士氏尾（真田廣之飾）有不同意見。而歐格仁也在漫長的養傷過程中發現日本武士並非只是拿著武士刀砍人頭的野蠻民族，反而是講究武德和規矩的軍人。後來，歐格仁和勝元不但惺惺相惜，歐格仁更澈底認同了武士精神，自願穿上武士盔甲，跟勝元肩並肩對抗日本大臣和美國將軍指揮的現代化軍隊。

　　歐格仁在人間天堂一般的日本村莊中拋棄美國人的身分而

向武士文化認同的過程，令人聯想到著名的西部片《與狼共舞》（Dances with Wolves，1990），也許有人覺得編導太過一廂情願，但是就主角的心理演變而言卻是必然的選擇。歐格仁在美國作戰時，因為被上司巴格利上校（東尼‧高德溫飾）壓迫而屠殺印第安人，令他深感內疚，每夜為惡夢所苦。然而，在勝元的妹妹多香（小雪飾）家所過的日子，卻讓歐格仁學到了平靜和饒恕，他第一次可以平安入眠。因此，當歐格仁知道武士精神所代表的文化傳統將被現代化的槍炮連根拔除時，他唯一的選擇就是挺身而出捍衛它。

年輕而有理想的明治天皇在本片出場不多，但刻劃得相當人性化。他在維新的大潮下不得不接受大臣的指揮走現代化的路，但他心底裡的確不忍心將勝元所代表的武士道傳統完全埋葬。所以在歐格仁向他呈上勝元遺留下的武士刀時，天皇勇敢地不再受大臣掣肘，接下武士刀說出心裡話。明治的處境令人想到滿清末年的光緒帝，只是光緒在慈禧太后的掣肘下沒有反抗的勇氣，所以中國的百日維新以失敗收場。

作為一部大製作的戰爭史詩片，本片的故事雖不算新鮮，但處理嚴謹有度，拍出了一種「時不我予」的蒼涼感慨，壓軸大戰的視死如歸尤其令人動容。分別代表東西方文化的兩位男主角都演得出色，為本片成功地增添了英雄氣概。

晚安，祝你好運

導演	喬治·克隆尼（George Clooney）
編劇	喬治·克隆尼、格蘭·赫斯勞（Grant Heslov）
演員	大衛·史翠森（David Strathairn）、 小勞勃·道尼、 派翠西亞·克拉森（Patricia Clarkson）、 喬治·克隆尼
製作	華納古典電影
年份	2005

Good Night,
and Good Luck

　　美國號稱全球領先的民主大國，但是卻經常發生一些不符合民主程序、藉口打壓異己的獨裁行為。發生在20世紀五十年代的麥卡錫（Joseph McCarthy）參議員公然威嚇被懷疑的共產黨員與同路人的白色恐怖事件，是其中最有代表性的一段歷史。本片即以當時發生的真人真事為藍本，反映新聞界菁英如何不畏威權挺身對抗，發揮「第四權」天職的故事。好萊塢在911事件後小布希政府以「愛國反恐」為由行打壓人權之實的時候推出本片，顯然有借古諷今之意。

　　《晚安，祝你好運》（*Good Night, and Good Luck*，港譯《各位觀眾晚安》）劇情描述美國電視台CBS的著名節目主持人穆羅（大衛·史翠森飾），在五十年代主持每週一次的時事評論節目，每次做完節目時均以「晚安，祝你好運」作結。當穆羅發現麥卡錫參議員極端反共的言論和清算異己的行動，已在美國的一些政府單位產生不良效應。一名年輕軍官因為他父親有親共嫌疑而被軍方威脅他「畫清界線」，否則會被革職；參議院又不斷召開反共聽政會，根據一些子虛烏有的證據指控他們眼中的「共

黨分子」已滲透入政府單位，造成人心惶惶。穆羅決定挺身而出，在他的節目提出反對的看法，並公開要求麥卡錫說明他的不當行為。

　　穆羅毅然挑戰麥卡錫的行動，獲得電視台同事和報界政治評論家的支持，但也為自己和電視台帶來不少困擾，各方壓力泉湧而至，他不但被指責是共黨同路人，節目的贊助商也威脅要拉掉廣告，最終導致電視台高層決定停掉他的節目。不過，也因為穆羅這個勇敢的反擊行動，喚起了政府高層的重視，不但年輕軍官平安保住了職位，甚至美國總統也站出來講話，終於壓止了麥卡錫揭起長達數年的「政治歪風」。

　　本片採取政治小品的格局，故意用黑白片拍攝來突出舊時代的感覺。主要劇情集中於電視台一個新聞節目組內發生，又大量加插麥卡錫出鏡講話的真實紀錄片，以嚴謹的室內劇結構來凝聚出「山雨欲來」的政治角力氣氛，彌補了情節本身的平面單一和缺乏戲劇性。影片剛開始，編導即安排一場在事件過後新聞界對穆羅的致敬大會，但穆羅在演講時的態度並非歡欣鼓舞，反而是義正辭嚴地回顧歷史，並且對當時的美國電視同業提出警告：假如他們只想做應聲筒，不能夠為正義發出不平之鳴，則電視只是一個熱鬧的箱子而已。這豈不也是對當前美國電視界的表現所作的不滿指責？

　　由於本片以高度冷靜的實錄手法推展劇情，顯得比較靜態和乾燥，所以在幾個段落之間安排了爵士女歌手在播音室的演唱來柔化氣氛，選曲頗有意義上的呼應；又適時穿插一點節目組組員之間的私人關係來加強人情味，例如其中一對夫妻（小勞勃‧

道尼與派翠西亞‧克拉森飾）為了配合公司的「不准同事結婚」
規定而假裝是一般的男女同事，但他們的關係仍被主管識破，不
過其效果也僅止於調劑而已。全片角色眾多，選角造型以至演出
均有整齊水準，但刻劃得未夠深刻。例如跟穆羅一起在同一條船
上作戰的節目監製（喬治‧克隆尼飾），兩人雖遭遇到大風大浪
卻一直君子之交淡如水，沒有出現過一點激情，導演未免「惜情
如金」。而另一名支持穆羅的節目主持人因為受不了政治攻擊而
自殺身亡，也僅流露出淡淡的哀傷之意，均顯出導演風格過分拘
謹，仍未臻大將之風。

吹動大麥的風

導演	肯·洛區（Ken Loach）
編劇	保羅·萊弗蒂（Paul Laverty）
演員	席尼·莫菲（Cillian Murphy）、
	帕德萊克·德蘭尼（Pádraic Delaney）
製作	UK Film Council
年份	2006

The Wind that Shakes the Barley

　　在當前的英國，英格蘭人和愛爾蘭人得以和平相處、攜手發展，是經過了多少的辛酸血淚才換取來的？當然值得珍惜。因此，當英國導演肯·洛區不怕揭開歷史傷疤，針對八十多年前英愛戰爭期間，愛爾蘭和北愛爾蘭因脫離殖民的政治立場不同而引發內戰的民族相殘大作文章時，曾受到英國媒體的非議。然而，《吹動大麥的風》（*The Wind that Shakes the Barley*，港譯《風吹麥動》）先榮獲坎城影展金棕櫚獎最佳影片，後又在「英國獨立製片獎」獲頒評審團特別獎，於英國和愛爾蘭地區的戲院上映時都十分賣座，反映出民眾已經可以成熟地面對和反省歷史。正如肯·洛區在坎城領獎時說了一句名言：「一旦我們敢於說出歷史真相，也許我們就敢於說出當下的真相。」

　　本片劇情描述在1920年期間，英國政府以高壓手段統治愛爾蘭，民間乃組織敢死游擊隊來對抗英軍的鎮壓並爭取獨立。剛從醫學院畢業的愛爾蘭大學生戴米恩（席尼·莫菲飾）本來只想獨善其身往大城市發展，但在一再目睹同胞遭受英軍的無理虐待之下，忍無可忍留在故鄉加入游擊隊。戴米恩的哥哥泰迪（帕德萊

克‧德蘭尼飾）沉著冷靜，對英軍抗戰有勇有謀，雖被擒並遭受拔指甲的酷刑仍堅強不屈，獲救後升為游擊隊小領袖。英愛雙方幾經交火後，愛爾蘭游擊隊終於迫使英國政府簽下了終戰協定，讓愛爾蘭人享有自治權。但北愛爾蘭的激進分子認為這種偏安之局並不是他們犧牲流血的終極目標，堅持要完全脫離英國獨立，於是外戰剛停內戰又起。戴米恩在一次偷取軍火的行動中被捕，負責審問的泰迪要他供出同謀被拒，不得不親手處決自己的弟弟。

對於這樣一個充滿血淚的歷史故事，編導根本不用作戲劇性的加油添醋，事件本身已呈現足夠的感人力量。肯‧洛區的導演風格冷靜而平實，鏡頭不花巧，但短短數場已精簡有力地表現了暴政的恐怖，足令觀眾看得熱血沸騰。愛爾蘭青年因不肯用英語說出自己的名字被當場槍殺、他的姊妹被強暴、房子被燒毀；火車司機因阻擋一批英軍坐霸王車而被打得半死，均足以說明了愛爾蘭人抗暴的正當性和必然性。其後，劇情焦點集中在游擊隊的行動上，透過幾個主要人物的遭遇，反映出這一群本來只是鄉下青年或是貧窮鐵路工人的平凡小人物，只因為反暴政的一股熱血而捲入了歷史洪流中，結局頗為悲涼。

劇情中有一個較重要的前後呼應安排，傳達出「千萬不能出賣同志」的重要訊息。之前，在英國高官家裡做僕役的愛爾蘭小夥子因為受不了英軍的嚴刑逼供而供出同夥名單，戴米恩不惜親手槍斃這個和他一齊踢球的好朋友；後來，當泰迪苦苦哀求戴米恩說出偷軍火的同夥名單以換取不死時，戴米恩反問他怎麼有臉讓自己苟且偷生？踏著同志的屍骨享受榮耀，又豈是真正的革命者所能為？弟弟對哥哥的這種直接了當的詰問，令戴米恩啞口無

言。戴米恩的昨是今非，因為政治立場轉變而令自己的正義原則也轉變了，這又怎麼稱得上是一個真正的「革命分子」？

自由大道

導演　葛斯・范・桑（Gus Van Sant）
編劇　達斯汀・蘭斯・布萊克（Dustin Lance Black）
演員　西恩・潘、喬許・布洛林（Josh Brolin）、
　　　詹姆斯・法蘭科（James Franco）、
　　　迪耶哥・路那（Diego Luna）
製作　焦點影業
年份　2008

Milk

「人，生而平等」是一個崇高的理想，但它不會從天上掉下來，需要人們鍥而不捨力爭才能獲得，否則那只是一句漂亮的口號而已。《自由大道》（*Milk*，港譯《刺殺彩虹》）描述美國第一位出櫃而參選成功的舊金山市議員哈維・米克（Harvey Milk）為爭取同志人權而遭刺殺身亡的真實故事，由著名的出櫃導演葛斯・范桑執導。而本片在美國推出上映期間，正是加州隨著美國總統大選而附帶公投第八案「是否反對同性戀合法化？」的關鍵時刻，可見這個崇高理想無論在銀幕上下都未完全達致，真是「革命尚未成功，同志仍需努力」！

本片劇情描述哈維・米克（西恩・潘飾）在上個世紀的七十年代初攜同居伴侶史考特・史密斯（詹姆斯・法蘭科飾）移居至舊金山卡斯楚街，初時以開照相館為業。在那個仍相對保守的年代，哈維・米克卻公開其性向，肆無忌憚地在街頭與史考特熱烈擁吻。這種大膽舉動當然導致大部分保守的居民排擠，但也促使了更多的同性戀者勇於出櫃，並以群體的力量逐漸爭取到了別人的重視。這也刺激了哈維跳出來參選市議員，希望進入政府體制

為同志爭取更多權利。哈維的激進做法初時並未獲得當地全體同志認同，選舉一再落敗，連本來志同道合的史考特也受不了他不斷選舉破壞了原來的平靜生活而選擇離開。後來，哈維交上了小女人般的西班牙青年傑克‧拉納（迪耶哥‧路那飾），並在屢敗屢戰之下終於贏得一席市議員之位。

哈維‧米克從政後表現得手段靈活、政通人和，甚至跟員警出身的保守派議員丹‧韋特（喬許‧布洛林飾）都能相互利用交換利益，開明派的市長更是對他另眼相看。不過在全國範圍內，保守的宗教界和政界人士卻加強了打壓同志人權的火力，欲透過媒體力量和正式法案將同性戀者貶為次等公民。雙方勢力為了加州公投一條排擠同性戀者的重要法案而全力動員之際，一直對哈維看不順眼的丹感到深受冷落，竟在復職不成的盛怒下在市政府辦公大樓內槍殺市長和哈維。

編導採用哈維‧米克在去世前面對錄音機講述他後半生追求理想的過程，以靈活手法分段倒敘主角從平凡小人物變成不平凡大人物的戲劇化轉變，風雲變色的時代巨輪也就隨著劇情發展而推進，具體而微地讓觀眾目睹了當年的美國選舉文化是如何運作的，而異議分子又可以如何按主流社會的遊戲規則應變，藉以爭取自身的最大利益，在傳達嚴肅主題之餘亦具有相當高的益智性。

當然，西恩‧潘對歷史人物哈維‧米克的精彩闡釋是最教人激賞的亮點，他的氣質和舉手投足都具有一種特殊的吸引力，能夠將主角那一種基於信仰的鬥志充分發揮出來。他至死都呼籲要給下一代帶來希望的精神，則落實在哈維遭槍殺後，全市五萬多

人一齊走上暗黑大街為他悼念那一幕，點點燭光匯流成巨龍，氣氛悲壯，足以感人落淚。

請問總統先生

導演　朗‧霍華（Ron Howard）
編劇　彼得‧摩根（Peter Morgan）
演員　法蘭克‧藍吉拉（Frank Langella）、
　　　麥可‧辛（Michael Sheen）
製作　Imagine Entertainment
年份　2008

Frost/Nixon

　　電視媒介在很大程度上影響（甚至改變）了近半個世紀以來的西方政治選舉，其中，美國前總統理查‧尼克森（Richard Nixon）對電視的「怨懟」更是史上有名的例子。《請問總統先生》（*Frost/Nixon*，港譯《驚世真言》）以尼克森因水門案辭職下台後接受英國出身的電視節目主持人大衛‧福斯特（David Frost）的專訪為劇情重點，深入刻劃這個首位辭職下台的美國總統如何想藉電視改變形象東山再起，卻又因為在鏡頭前被主持人猛攻而失言，終於不得不對美國人民當眾道歉的心路歷程，是一部甚具戲劇張力的佳作。

　　本片原為2005年在倫敦首演的舞台劇，原班人馬搬到百老匯上演後也一樣獲得好評，因此由原劇的編劇和兩位男主角再度合作電影版，結果獲2009年奧斯卡最佳影片等五項大獎提名。劇情描述綜藝節目主持人大衛‧福斯特（麥可‧辛飾）看到尼克森（法蘭克‧藍吉拉飾）辭職下台的新聞報導，感覺這是他在電視界更上一層樓的大好機會，於是大膽提出製作尼克森專訪的節目構想。當初沒有人看好這個花花公子型的脫口秀主持人會搞出什

麼成績，退而不休的強勢總統更是有恃無恐地打算好好利用電視這個舞台為自己扳回一城，不料錄影過程竟然峰迴路轉，出現了意料之外的結局。

　　本片劇本採取一個典型的「雙雄角力」戲劇架構，將一切的矛盾衝突均集中在互相對立的兩個主角身上。看來行事果斷卻不免冒失的福斯特，具有電視人反應靈敏、處事圓滑、分身有術的諸多特色；他在從事如此重要的節目製作時仍不忘追女朋友，決定聘請兩名有個性的資料員時又充分展示出有容乃大的手腕，就算節目資金未落實仍自掏腰包付給尼克森巨額訂金，在在使得角色顯得生動而立體，也從他身上反映了七十年代的時代氛圍。不過，跟堅強而又孤獨、自信而又狡猾的尼克森比較起來，福斯特無疑弱勢得多，所以他在前面三集的訪問過程中一直被尼克森「公開欺負」，幾乎到了自取其辱的地步。但尼克森過度輕視對手，於最後關頭深夜去電羞辱福斯特，反而將這個梟雄色厲內荏的內心世界暴露了出來，並因此刺激起福斯特的鬥志，使他在最後也最重要的一集訪問時全力放手一搏，終於像小大衛擊倒了巨人，因此也締造了歷史。兩位男主角的演出具有絕佳的默契，在斗室之中一來一往就能煽動起世紀風雲。導演的處理低調而嚴謹，有度地為演員經營出一個可以揮灑自如的舞台，但卻成功破除了舞台劇的局限感。

烈火焚身	導演、編劇	丹尼・維勒納夫（Denis Villeneuve）
	演員	魯比娜・阿紮巴爾（Lubna Azabal）、
		瑪莉莎・德索爾莫・波林
		（Mélissa Désormeaux-Poulin）、
		馬克西姆・高德特（Maxim Gaudette）
	製作	micro scope
	年份	2010

Incendies

　　《烈火焚身》（*Incendies*，港譯《母親的告白》）是代表加拿大入圍2011年奧斯卡最佳外語片的法語片，又獲該國吉尼獎包括最佳影片、導演、編劇及女主角等在內的八項大獎，讓2010年才以《蒙特婁校園屠殺事件簿》（*Polytechnique*）橫掃吉尼獎九項大獎的導演丹尼・維勒納夫再度連莊，風頭一時無兩。

　　改編自黎巴嫩裔劇作家瓦吉・茂阿瓦德（Wajdi Mouawad）同名舞台劇的本片，將「小我」的家族倫理悲劇和「大我」的民族鬥爭悲劇巧妙地揉合成一個曲折奇情的故事，藉子女尋親過程逐步揭露主角不為人知的身世祕密，過去與現在雙線交互穿插的敘事結構雖比較複雜，但能做到環環相扣，越近真相揭露時劇力越強，可以說同時兼顧了藝術性和娛樂性。

　　劇情描述來自中東但在加拿大擔任律師祕書多年的娜沃・馬萬（魯比娜・阿紮巴爾飾）因病去世，在遺囑中堅持自己違反了承諾，無顏入土為安，除非雙胞胎姊弟珍妮（瑪莉莎・德索爾莫・波林飾）和西蒙（馬克西姆・高德特飾）能夠找到他們從未謀面的父親和哥哥，將她的兩封信分別交給二人後，她才願意下

葬。西蒙認為亡母之言是無稽之談，不肯就範；珍妮卻真的跑到娜沃的故鄉，手上只拿著一張母親年輕時的照片，就前往遙遠又語言不通的陌生國度，開始一段自己始料未及的冒險之旅。

原來娜沃當年因未婚懷孕有辱家風而被迫離家，在城裡讀大學時因內戰爆發而校園關閉，穆斯林和基督徒兩大族群展開激烈的相互殺戮。娜沃本來是基督徒，在一次追尋失散兒子的行動中，她冒險假扮穆斯林乘坐他們的巴士作長途旅行，途中親眼目睹基督教民兵冷血殘殺全車穆斯林，連小孩都不放過，而她是在亮出十字架之後才得以倖免。娜沃原先的宗教信仰為之崩潰，反過來自願替伊斯蘭陣營賣命，充當臥底槍殺基督教民兵首領。事後她被長期囚禁，但堅不屈服，對方憤而派壯漢在獄中強姦她作為羞辱，甚至令娜沃因此懷孕。當珍妮找尋到當年囚禁娜沃的牢房，並聽老人講述著名的「唱歌的女人」的英勇事蹟後，才猛然驚覺母親竟是偉大的戰士，並因此揭開他們兩姊弟的離奇身世。

片中並未明確指出娜沃的祖國名字，但仍可隱約看出劇本是在影射內戰數十年不止的黎巴嫩。在極度保守的道德規範和泯滅人性的宗教對抗之下，人民的生命如草芥。年輕的母親不得不遺棄親生骨肉，才幾歲的男孩就被逼訓練拿槍打內戰，對付非我族類就一律殺無赦，種種遠離文明的劣行令人看得不寒而慄。當我們以為這些都已經成為已過去的上一代歷史時，編導卻藉下一代的珍妮和西蒙發現自己身世之謎的過程反映出：人類因愚昧而造成的悲劇一直沒有過去！就算娜沃已從極權社會移民到了文明社會，甚至自以為已用新的身分再世為人，但命運卻總會用它的方式提醒世人──凡走過的必留下痕跡。

娜沃的故事充滿深沉的痛苦和無奈，集中刻劃會顯得過度嚴肅和政治性，如今編導採取分段倒敘，跟珍妮的尋親之旅交錯進行，使劇情發展的節奏感更鮮明，亦可增加古今史地對照的趣味性。至於全片的謎團設置和破解，對高明的觀眾而言雖多少有跡可尋，但仍然具有傳奇性的吸引力。

No	導演	帕布羅・拉瑞恩（Pablo Larraín）
	編劇	佩德羅・佩拉諾（Pedro Serrano）
	演員	蓋爾・加西亞・貝納爾（Gael García Bernal）
	製作	Participant Media
	年份	2012

《No》這部改編自智利當地一齣舞台劇，並由智利、法國和美國聯合出品的政治電影，描述的是影響智利政局的一段真人真事，導演是阿根廷人，男主角則是墨西哥出身的國際明星，故本片堪稱是拉美菁英聯手出擊的反省歷史之作。

在1988年，已統治智利長達十五年的軍事強人奧古斯托・皮諾切特（Augusto Pinochet）將軍，面對強大的國際壓力，不得不同意舉行一次公民投票，以決定是否給予他新一屆的八年總統任期。政府破天荒給予主張投「No」的反對派每天十五分鐘的全國電視聯播時間，在半個月宣傳期自由播出他們自行拍攝的節目和影片；而由政府支持的「Yes」贊成派，則擁有其他的播出時間，可以進行鋪天蓋地的宣傳。在資源上明顯處於劣勢的反對派，要怎麼做才可能反敗為勝呢？

年輕的商業廣告高手雷內・薩維德拉（蓋爾・加西亞・貝納爾飾）被反對派領袖延攬為這個反對運動的宣傳操盤手，他打破了原先訴諸「政治悲情」的負面宣傳路線，改採開朗活潑甚至幽默反諷的風格拍攝宣傳片。此大膽建議一出，引起很多政治大老

的不滿，反對派內各政黨亦各有意見，甚至宣傳團隊之中也發生內鬨。尚幸反對派領袖堅決支持雷內的做法，認為只有這樣做才能贏得公投。雷內也博採眾議，找人設計出代表各利益團體共同發聲的彩虹標誌，使得雜音逐漸減少。

由於皮諾切特將軍擔任總統期間，對智利的經濟民生的確有過建樹，故贊成派宣傳片開始時主打歌功頌德、維穩社會。無耐這種老派宣傳遭「No」的創新宣傳片一輪猛攻，竟被打得毫無還手之力，民意逐漸轉向。軍政高層眼看大勢不妙，竟陣前換將，挖來雷內所屬廣告公司的老闆親自操盤，他改弦易轍，讓「Yes」陣營專門採用山寨手法推出與「No」類似的廣告，企圖魚目混珠。到了投票前夕，信心不足的政府不惜暴露出原來的專制獨裁真面目，用暴力手段對付上街遊行的群眾，可惜大勢已去。

全片採取類似新聞紀錄片的粗粒子畫面和手持攝影風格處理，洋溢出濃厚的寫實感。劇情架構雖然簡單明瞭，甚至立場黑白分明，但正反雙方過招的細節仍豐富而生動，教人看到廣告宣傳如何透過映像風格的變化來煽動民眾情緒，甚至改變其意識型態的運作過程，就算對智利政情不大瞭解的觀眾亦能看得津津有味，甚至到最後都想一起喊「No」。

本片雖然是以表現事件而非人物為主的電影，但是對雷內及其老闆在政治立場不同的情形下，仍能維持亦友亦敵、鬥而不破的微妙關係，甚至在事過境遷之後仍能合作共事，過程處理得足堪玩味，反映了廣告人「目標取向」的現實性格。

<table>
<tr><td rowspan="7">日落真相</td><td>導演</td><td>彼得・韋伯（Peter Webber）</td></tr>
<tr><td>編劇</td><td>大衛・克拉斯（David Klass）、
薇拉・布拉席（Vera Blasi）</td></tr>
<tr><td>演員</td><td>馬修・福克斯（Matthew Fox）、
湯米・李・瓊斯（Tommy Lee Jones）、
初音映莉子、羽田昌義</td></tr>
<tr><td>製作</td><td>Krasnoff Foster Productions</td></tr>
<tr><td>年分</td><td>2012</td></tr>
</table>

Emperor

　　美國用兩顆原子彈迫使日本投降之後，便派出麥克阿瑟將軍（湯米・李・瓊斯飾）赴日擔任盟軍駐日最高司令官，一方面負責戰後日本的秩序重建，另一方面追究相關軍政人員的戰爭責任。其中最重要而艱難的一個任務，是在十天內查清裕仁天皇到底是否該為日本發動侵略戰爭而負責？麥克阿瑟把這個任務交給熟悉日本文化的貼身幕僚費勒斯准將（馬修・福克斯飾），於是費勒斯在面對他即將決定一個國家命運的重壓之下，展開了一段追尋歷史真相之旅。

　　對於已遠離二戰多年的當代電影觀眾而言，要搞清楚《日落真相》（*Emperor*）這樣一個嚴肅而複雜的歷史話題，很容易吃力不討好，尤其是要讓他們對整個過程看得津津有味，甚至為之感動，那更是創作上的高難度挑戰。本片改編自岡本四郎的原著小說《His Majesty's Salvation》，編導在處理歷史事件主體的同時，巧妙地穿插了一段主角的跨國戀情，藉著日本情人綾（初音映莉子飾）的生死下落來對照呼應裕仁天皇可能面臨的生死命運，「個人」與「時代」的剛柔互動，大大加強了全片的文藝氣

息和觀賞性，也從文化和心靈層次解釋了費勒斯為何能夠堅持他的觀點，義無反顧地抵抗著上級的政治壓力，最終作出了「沒有證據證明天皇下令發動戰爭，但他卻發揮出結束戰爭的關鍵作用」的決定性報告，從而改變了裕仁天皇個人和整個日本國體的命運。

本片的情節基本上是一個「追尋真相」的結構，在公務上，費勒斯要透過約談一批裕仁身邊的重要軍政大臣和皇居侍從，從他們口中弄清楚天皇在發動戰爭一事上到底有沒有作過直接的指示？當時的日本政府已被好戰派軍人把持，神格化的天皇只是象徵性出現重要會議，不會直接表示個人意見，頗有天威難測之感。以致皇居大臣在向費勒斯複述裕仁天皇在關鍵的會議上曾難得地唸出一首小詩以表露其想法時，仍然得非常認真地面北行禮才敢躬身吟唱。而天皇首次開腔對國民廣播時，也沒有明言「投降」，而只是叫大家「共體時艱」。

在這種習慣迂迴表達和非常重視儀式性繁文縟節的日本社會，費勒斯要說服那些堅持武士道精神的軍政要員接受約談並說出真話其實並不容易，處處考驗著這位專門研究過日本軍人心態的美國將軍，他需要運用智慧迂迴折衷才能達到目的，甚至還必須接受對方自以為理直氣壯的質疑，例如近衛首相就辯稱日本揮軍中國和東亞各國的行為，其實只是效法英美法等國的殖民手段，再從他們手上接收成果而已，又何來道德上的不正確？費勒斯奉命安排裕仁與麥克阿瑟見面，也幾乎功敗垂成，幸賴雙方展現政治智慧和靈活身段才扭轉局面，可見跨國事務的文化複雜性，絕非單方面說了算。

不過，本片真正令人動容的仍是那段大時代中的跨國愛情故事，由初音映莉子飾演的日本情人綾，具有一種令人著迷的溫柔氣質，她與費勒斯初相識於美國校園，在戰爭前突然回到日本當小學老師，本以為中斷的愛情卻因為費勒斯追到日本而愛火重燃，但太平洋戰爭爆發，美日成為敵對國家，兩人又被迫分手。如今，以勝利者身分抵日的費勒斯，他內心最熱切的盼望是找尋下落不明的綾。面對在東京大轟炸後的一大片斷垣殘壁，他將尋人的任務交付給專門聽他差遣的日本司機高橋（羽田昌義飾），而他跟綾之間長達十多年的情史則透過回憶的片段逐漸呈現，相當的淒怨和蕩氣迴腸。

真假人生：
紀錄片與動畫片

　　把「紀錄片」和「動畫片」這兩種本質上大異其趣的電影收進同一章，好像沒什麼道理可言。我的想法是這樣：相對於「由真人作虛構演出來講故事」的「劇情片」（Feature Film）而言，「紀錄片」（Documentary）不論是單純記錄百分之百「真實發生過的事件」，或是用真人實事的紀錄來達到劇情片的「講故事」效果，歸根結底都強調非「虛構」、非「演出」，甚至連「擺拍」都是犯規的動作（不過有些新派的紀錄片並不認同以上觀點）。而「動畫片」（Animation）本來就是人為的虛假創作，無論是手繪的2D或是電腦製作的3D動畫形象都不可能跟真人一樣，但動畫片導演卻想讓這些沒有生命的虛假角色拍出與真人演出同樣的戲劇效果（配音部分更直接用演員來表演），說來相當具有趣味性。因此，將位置處於直線兩端的「紀錄片」和「動畫片」擺放在一起，藉以探究人生的真假對照，未嘗不是一種有趣的經驗。

慕尼黑運動會

導演　尤里・奧薩夫（Yuri Ozerov）、
　　　梅・齊德琳（Mai Zetterling）、
　　　亞瑟・潘（Arthur Penn）、
　　　米高・普夫勒加爾（Michael Pfleghar）、
　　　市川昆、米洛斯・福曼（Miloš Forman）、
　　　克勞德・雷路許（Claude Lelouch）、
　　　約翰・史勒辛格（John Schlesinger）
編劇　David Hughes、Deliara Ozerowa、
　　　Shuntaro Tanikawa
製作　Stan Margulies
年份　1973

Visions of Eight

　　電影經過數十年的轉變，不但劇情片已由純粹的講述故事進而為思想、問題的深入探索，紀錄片亦由記錄事物的表面現象進而為藉這些事物來表現拍攝者的觀點和看法。《慕尼黑運動會》（*Visions of Eight*）就是此一趨向達於極致下的作品。從英文原名我們可以知道這是「八個導演各自觀看」的綜合體，而非一部完整的奧運會紀錄片。換言之，八大導只是從奧運會的眾多項目中挑選一項最令他感興趣的項目來「言志」，在精心挑選和剪輯之下，每一個鏡頭下的每一個運動員的動作幾乎都成為導演安排下的「演出」。

　　蘇聯的尤里・奧薩夫負責開始的一段，從第一個以長焦距鏡頭攝取的太陽升起的鏡頭開始，就使此片的氣勢不同凡響。跟著持聖火的運動員點燃奧運會的聖火壇，規模龐大的選手們的俯瞰，運動場外觀眾造成的「人山」，配以運動員開始比賽前的特寫，這些都使人意識到「奧運會開始了」！

　　跟著是瑞典的女導演梅・齊德琳拍的一段〈最強者〉，她以狀如肉山的舉重選手為對象，拍攝他們練習與比賽時的種種表

情，穿插以奧運會供應給選手的各式食物，及電腦紀錄數以億計的資料的特寫，很明顯地使人感覺到他們是「最強壯」的一些人。（有一個鏡頭是比賽完畢後，選手用的舉重器竟然要由五個年輕力壯的大會職員合力才能抬走，不能不佩服先前獨力把它舉起的那一位強者。）

　　美國的亞瑟・潘拍攝的〈最高者〉，是全片中最令人看得目瞪口呆的一段，他以種種不同速度的慢動作鏡頭，配以取角優美的攝影角度來表現撐竿跳高這種運動的韻律美。後段更以美國及德國選手的互相競逐撐竿跳冠軍來緊握觀眾的注意力，使人看到選手們是如何用心地去反抗地心引力的作用，以及目睹勝利者和失敗者的不同反應。開始與結束時的一個「模糊焦點跟鏡頭」（Out focus follow shot）更使人對撐竿跳這種運動產生一種如夢似幻的感覺，可以說是紀錄片中新創而獲得傑出效果的一種手法。

　　西德的米高・普夫勒加爾拍攝了一段「女性」，是以女運動員為中心的一段影片，也是拍攝者對女運動員的一種敬禮。影片前段交互剪接了很多女運動員的特寫，後段則集中注意力於三個女運動員身上，使觀眾看到：女性和男性一樣，也是運動場上的健兒。

　　日本的市川昆，曾以《東京奧運1964》（Tokyo Olympiad，1964）刷新觀眾對奧運會紀錄片看法的導演，今次集中精力，以三十四架攝影機和兩萬尺影片來攝取男子一百公尺的過程，將此段影片定名為〈最快者〉。他以比平常慢四倍的速度攝取同一組比賽裡的幾個選手的特寫，讓我們清楚地看到平常留意不到的小動作，也讓我們看到人類是怎樣掙扎著衝破「十秒一百公尺」的

極限。

捷克的米洛斯‧福曼負責〈十項運動〉，他以喜劇為基調來處理這段影片，以演奏德國傳統樂器的一個人與另一個指揮貝多芬（Ludwig van Beethoven）〈第九交響曲〉（The Symphony No. 9 in D minor, Op. 125）的指揮交互穿插於十項運動之中，以演奏者的輕鬆、閒逸來對比運動員的緊張、疲憊。其中有一場以快動作拍攝裁判員於第二天比賽前的各種預備動作更是一種很有諧趣效果的創新手法。

法國的克勞德‧雷路許拍攝〈失敗者〉，他攝取各種運動中的失敗者：拳擊的、自由車的、騎馬的……看他們如何失敗，又如何去接受失敗。這種以同一命運──「失敗」來將各種不同類型的運動員串連在一起的手法是新的，給觀眾的也是一種新的經驗。

英國的約翰‧史勒辛格負責影片的結束，他挑選的是以馬拉松賽跑為中心的〈最長者〉。他以一位滿懷信心的馬拉松選手為代表，拍攝他平常練習長跑的情形，訪問他對「黑色九月屠殺以色列選手」此一事件的觀感，然後在正式比賽時把焦點集中在他身上（比賽結果他只跑第七名）。此外，穿插了一點「黑色九月」恐怖分子鬧事的情況，最後是奧運會的閉幕體，但這些場面著墨不多，在氣勢上比開幕的一段差得很遠。

總地來說，本片是觀眾的一個新經驗，它使人從一個全新的觀點來觀察這四年一度的奧運會，但它也有一個主要的缺點，就是：製片人大衛‧胡柏沒有把整部片渾為一體，它看來只是八個片段，而不是一部一氣呵成的電影。此外，由於現實環境（如

場地、天色等）的影響，很多不應該出現的技術上的毛病，如焦點不準確、畫面曝光不足、色溫不對等情形，也不可避免地出現了，但大體上說來，並無損於本片的價值，反而令平素看慣清楚玲瓏的攝影的觀眾得到一些新經驗。

本片雖然由八位世界著名的導演分別執導，但成績亦高低不一。個人最欣賞的是亞瑟・潘拍攝的一段〈最高者〉，全片無一句旁白，但從各種不同速度的慢動作鏡頭裡已可緊緊抓住觀眾的注意力，優美的攝影角度和適切的剪接使撐竿跳看來具有舞蹈的韻律美。「此時無聲勝有聲」是本片的最佳註腳。較感失望的一段是市川崑導演的〈最快者〉，他雖然動用了三十四具攝影機和兩萬尺的影片來拍攝男子一百公尺決賽，但從銀幕上所見並沒有這種氣勢，他並沒有讓人感覺到「十秒跑一百公尺」是多快的一件事。此外，本片過分忽視「黑色九月屠殺以色列選手」此一事件是令人遺憾的，因為這個事件是奧運史上史無前例的，它的重要性不亞於其中任何運動項目。假如本片製片人能夠另闢一段專門拍攝此事件的始末，當會令本片的內容更豐富和更有價值。

莎拉波莉
家庭詩篇

導演　莎拉‧波莉（Sarah Polley）
編劇　莎拉‧波莉、邁可‧波利（Michael Polley）
製作　The National Film Board of Canada
年份　2012

　　儘管「說故事」已成為紀錄片製作的一個新趨勢，卻很少有紀錄片像《莎拉波莉家庭詩篇》（*Stories We Tell*，又譯《我們講述的故事》）這樣把「說故事」本身作為它的創作核心。莎拉‧波莉在追尋她自己的身世真相的過程中，除了拍攝了大量的訪談，以及運用了不少家庭錄像資料外，還不惜安排酷似劇中人的演員演出擬真的歷史場景，又把其父邁可‧波利在錄音室朗讀他所寫的「家庭故事」錄影作為全片的主要旁白，加上導演採取嚴謹的多層次敘事結構來鋪陳出她的傳奇身世故事，遂使這部紀錄片呈現出一種比劇情片更戲劇化的娛樂性。

　　事情的源起是莎拉‧波莉的兄姊偶然跟她開玩笑，說她「長得一點不像父親，一定是別人生的」。起初大家都以為這只是家人之間的無聊笑話，後來莎拉‧波莉長大並進入了加拿大的演藝圈，她便抱著姑且一問的心態去找那位大家猜測可能是她生父的舞台劇演員問個究竟，從而揭發出莎拉的演員母親黛安當年曾經紅杏出牆的祕密，但莎拉的身世之謎並未釐清。沒想到莎拉因為想搞清楚亡母那一段「激情歲月」的種種而去訪問跟黛安同台演

出過的劇團同事時，才意外發現一位知名製片人才是黛安的祕密愛人，他才是莎拉的生父，而且他想將這段離奇經歷寫成書出版。另一方面，深愛莎拉多年、自認父女情深的爸爸邁可在知道此殘酷真相後如受雷擊，在重整思緒後，他也執筆寫下了他所知的家庭故事。身為電影導演的莎拉‧波莉，最後決定挺身而出，用拍攝紀錄片的方式並陳各當事人的「故事版本」，本人也以導演身分直接介入故事的敘述，希望藉此拼湊出整件事的真相。

連劇情片編劇也想像不出來的曲折離奇身世之謎，卻在莎拉‧波莉的真實人生上演了，作為一個以說故事維生的專業編導，她如何才能夠拋開當事人的主觀感情囿限，既完整又層次分明地向觀眾說出這個複雜故事呢？在莎拉十一歲時便死於癌症的母親黛安是故事的切入點，身為神采飛揚的年輕戲劇演員，她愛上了同台演出的邁可，但在婚後才發現真實人生的丈夫完全不像舞台角色的性格，她只是愛上了一個「幻影」，這個深埋心底的不滿，使身陷婚姻危機邊緣的黛安在一次遠赴異地的演出中有了感情上的出軌，而波莉這個被隱瞞身分的小生命就是這個三角習題的答案。由此，故事在剝洋蔥式結構下逐步揭露真相至全片最後一個鏡頭，始終緊緊扣住觀眾的情緒，堪稱是近年在大銀幕上難得一見的精彩家庭倫理片盛宴。

殺人一舉

導演　約書亞・歐本海默（Joshua Oppenheimer）
出品　Final Cut for Real
年份　2012

The Act of Killing

　　《殺人一舉》（*The Act of Killing*，又譯《殺戮演繹》）絕對是嚴肅觀眾必看的奇片！這個以殺人如麻的印尼劊子手安華・剛果（Anwar Congo）為主角的故事，將紀錄片與劇情片融於一爐，流露出非一般的藝術品質，反映了過去和當前的印尼社會真是相當「魔幻寫實」。

　　發生在1965年的「930運動」，是印尼近代史上的重大事件，超過一百萬的所謂「共產黨人」在當時遭到了大屠殺。但事隔半個世紀，這個慘案在該國沒有人提起，殺人如麻的劊子手不但從未被法律追訴，至今仍一直在印尼社會享受成功者的權力地位和美名。直至這部由美籍導演約書亞・歐本海默巧妙構思和執行，並由劊子手之一的安華・剛果本人和他的一些同伴接受採訪和親自演出當年歷史場景的本片面世之後，這段聽來十分荒誕的塵封歷史才以令人看得目瞪口呆的方式暴露在世人眼前，它令如今已習於安逸生活，並認為「公平正義」已是普世價值的新興國家民眾，在飽受震驚嚇之餘，不得不去認真思考關於實現「轉型正義」時必須面對的一些問題。

本片採取了一個相對宏大和複雜的結構來講述主角安華‧剛果的故事。現代的安華是一位白髮蒼蒼的爺爺，在兩個孫子面前他甚至稱得上仁慈，但是在同輩人面前，他仍難掩得意，為自己從一個迷戀美式流行文化、只是在戲院賣黃牛票的普通流氓，因緣際會變成一個超有效率的共產黨劊子手感到十分得意，他對著鏡頭侃侃而談當年的「英雄事蹟」時仍會興奮得手舞足蹈。同時，他要求導演讓他按自己的方式親自重演當年的殺人故事，名之為「保存歷史真實」。沒想到在演出過程中他逐漸有了覺悟，當扮演被自己虐待的共黨分子那一幕時，竟感受到一股窒息般的寒意而無法繼續演下去。後來在安華重返他用自製鐵絲工具連續屠殺共黨分子的陽台時，更失去了原先的勝利者笑容，被強大的良心不安壓得他幾乎崩潰。其後導演用了一個鏡頭在樓梯頂端俯拍這老人步下樓梯後久久動不了的身影，手法之細膩動人已盡在不言中。

　　應邀從外地來幫忙演出的另一名劊子手阿迪可就比安華頭腦清楚得多，他從一開始就知道共黨分子並不是政府宣傳的那麼壞，也認為當年他們那樣毫無底線地看見中國人就殺很不應該，因為他個人甚至在那種全國瘋狂的氛圍下親手殺了華裔女友的父親！他明白表示政府拍的「反共產黨教育片」很假，而安華拍的影片假如成功反而是對共產黨有利，很多言論都一針見血。然而，壞事做盡的阿迪為何不會受到良心譴責？因他找到了一種令自己心安的說法。他認為「真相」並不都是好的，挑動真相對現實生活反而不好。在導演對他的說法提出質問時，阿迪以美國小布希總統（George W. Bush）當年用謊言對付薩達姆‧海珊

（Saddām Husayn）而一直沒受到追訴來回應，並說應該從《聖經》的「該隱殺亞伯」開始算第一宗舊帳，還表示他不怕面對海牙國際法庭的「戰爭罪犯」指控。阿迪與安華的對照，豐富了本片對「加害者」與「受害者」問題的探討。

　　本片中另一個重要角色是遍布印尼各地、擁有三百萬團員的幫派組織「五戒青年團」，當年穿著類似軍人的制服，實際上扮演政府創子手的角色，而他們也樂於執行一些官方不方便做的事情，故一直是被倚重的非官方團體，每有重大活動，副總統和部長都會現身力挺。這個組織的地方幹部其實就是當地的「角頭」（黑幫大老），可以公然在鏡頭前逼華人店家交保護費。跟在安華身邊賣力演出的大胖子幹部，在拍片中途竟被推舉出來代表某政黨參選議員，過程十分兒戲，反映了民眾也習慣於被賄選。同樣令人覺得不可思議的是其國營電視台，竟邀安華・剛果和「五戒青年團」代表上節目大談「流氓（gangster）的字源就是自由人（freeman）」的歪理，反映了當前的印尼社會真是相當「魔幻寫實」。為了配合這種特別的氛圍，導演在影片的前、中、後段分別穿插了幾幕色彩鮮豔、場景科幻的美女舞蹈，又讓安華和大胖子在瀑布下模仿宗教領袖舉手祈求平安喜樂，令這部將紀錄片與劇情片熔於一爐的奇特作品流露出非一般的藝術品質，故在國際影展上獲得多個最佳紀錄片獎項。

　　導演在翌年從「受害者」角度再拍同一題材的續集《沉默一瞬》（The Look of Silence），寫一名賣眼鏡的中年人為其兄在「930運動」中被殺害而不斷找尋該負責的人，相比之下內容和拍法都比《殺人一舉》平庸得多。

插旗攻城市

編劇、導演　麥可・摩爾（Michael Moore）
製作　　　　Dog Eat Dog Films
年份　　　　2015

Where to Invade Next

　　麥可・摩爾一直以來都用他的紀錄片作為「武器」，去攻擊和挖苦他看不慣的美國社會現象和政治人物等，其中以鮮明態度跟小布希總統對著幹的《華氏911》（*Fahrenheit 9/11*，2004）達到了「憤青電影」的高峰。隨著年歲漸長，他的怒氣雖絲毫未減，但已不光只是想透過電影去發洩憤怒，而希望借他的鏡頭對美國的國計民生有更積極的建設性，於是有了這部充滿自省意味的歐洲取經電影。

　　《插旗攻城市》（*Where to Invade Next*）開宗明義，就否定了這些年美國政府不斷透過戰爭方式來遂行其侵略他國的策略，一場又一場的失敗戰爭歷歷在目。接著麥可虛構了一場五角大樓的密會，數十名軍中將領一起向麥可請教：接下來我們該怎麼辦？於是麥可組成「一人大軍」，手持星條旗到他的目標國去「攻城掠地」，逐一插下美國國旗，表示他已成功竊取到別國的有用資源。這個充滿反諷意味的形式，卻負載了很多正面內容。麥可此行所挖掘出來的一些創新社經思維和政府施政方式，不但可以讓曾經輝煌過、而如今卻百孔千瘡的天下第一強國深切反省

問題出在哪裡,世界上其他大大小小的國家及其官員,看了本片也都會收到他山之石的效果。

譬如,麥可帶我們去的第一站義大利,是聚焦於「勞工有薪假期」的制度。接受採訪的那對中年夫婦對他們每年享有八週的有薪假期和十三個月薪水認為理所當然,而麥可則告訴他們:美國政府給勞工的有薪假期是「零」。義大利的工廠老闆非常樂意提供員工福利,讓他們回家吃中飯,下班後不能打擾員工的私人時間,並且認為這是提高工作效能的有利方式,這對於那些迷信資本主義制度勢必要壓榨勞工、造成勞資對立亦勢不可免的公司組織有如當頭棒喝。

由政府免費提供的法國小學的精緻美味午餐和用餐環境,對比美國高中女生仿似「豬食」的午餐,讓人油然而生「天國與地獄」的感覺。法國政府的稅收表面上比美國多一點,但她給國民提供的多種免費教育、醫療、文化等基本國民福利,在美國卻是轉化為名目繁多的各種企業收費和附加支出,人民負擔的總額其實比法國的稅賦多得多。有不少美國青年因為上大學而背負了沉重的貸款,有些人甚至想念社區大學都念不起,結果跑到中歐小國斯洛維尼亞去享受全民免費的大學教育,包括所有外國學生在內!其他如挪威的「五星級監獄」,囚犯可以擁有自己房間的鑰匙,廚房的刀具可以隨意擺放在囚犯面前,而罪犯再犯率反而很低;葡萄牙的人民吸毒和販毒都不會被員警捉進去坐牢,而美國的員警則一天到晚對他們眼中的可疑分子暴力相向,反毒行動也根本沒有效果。片中諸多例子都讓人眼界大開,並禁不住思索:到底什麼樣的制度和做法才能讓人活得有價值?有尊嚴?

經過大量的具宏觀視野和辯證的陳述，也許有些人會批評麥可‧摩爾以偏概全，只挑好的說，但整個插旗取經之旅確有其貢獻。麥可最後感慨地作出結論：那些如今被視為先進的、值得學習的思想和做法，其實都源自美國先賢，現在的美國人民只要痛定思痛，不再坐視自己的落伍現象，則仍有恢復昔日榮光的可能。

導演　亞歷山大·納瑙（Alexander Nanau）
編劇　亞歷山大·納瑙、安托內塔·奧普里斯
　　　（Antoaneta Opris）
製作　Alexander Nanau Production
年份　2019

一場大火之後

Collective

　　《一場大火之後》（*Collective*，港譯《醫官同謀》）這部羅馬尼亞電影在2020年的奧斯卡金像獎獲最佳外語片、最佳紀錄片雙料入圍，是該國電影歷來未有之佳績。此片之特別令人矚目，故然是因為內容的生動寫實，從一宗尋常的火災意外逐漸掀出了政府醫療系統嚴重貪腐的醜聞，過程一波三折，高潮迭起；亦因導演採取了高明的敘事技巧，打破紀錄片創作慣例，從頭至尾既無訪談，亦無旁白，而是捉住兩組重要人物（前半部的報社和後半部的衛福部），用類似「深入報導」的跟拍方式冷靜地觀察官民角力的全過程，使觀眾有如身在現場看著事件發展的來龍去脈，同時以高超的剪輯能力將其他新聞素材穿插其中，營造出抑揚頓挫，比優秀劇情片不遑多讓的戲劇張力。

　　事緣在2015年，羅馬尼亞的一個室內演唱場地「集體俱樂部」（Collective）意外發生大火，造成了二十七死、一百六十傷的慘劇。然而更悲慘的是，在往後幾個月又陸續有三十七名燒傷患者在醫院離奇死亡。本來以報導運動新聞為主的《體育公報》（*Gazeta Sporturilor*）接獲爆料，指這些傷患是因為醫院使用了

嚴重稀釋的消毒液，導致他們被細菌感染而死。該報總編輯卡塔林·托隆坦（Cătălin Tolontan）在記者會上向衛福部長提出有力質詢，後來又派記者到關鍵的製藥公司偷拍，捉到了該公司長期向多家醫院銷售有問題的消毒液，醫護們卻視而不見繼續使用。醜聞在該報章刊出後，群情激憤，示威要求究責，但衛福部長仍態度強硬在記者會上闢謠，表示95%的消毒液經醫院自己檢驗均屬合格產品，新聞報導在誇大其詞。然而不久之後，製藥公司老闆被扣留後離奇車禍身亡，推測是有人怕他供出醫療系統的結構性貪腐內幕而滅口。不過醫院內部的吹哨人此起彼落，《體育公報》又接獲令人震驚的影片——燒傷患者的傷口竟然長了蛆蟲而無人處理！官方一直聲稱羅馬尼亞的醫院設備和服務比照德國，甚至更優秀，此影片澈底將它打臉。衛福部長終於引咎辭職。

來自民間的壓力似乎贏得了第一回合，新任衛福部長弗拉德·沃伊雷斯古（Vlad Voiculescu）曾是關注病患權利的社運分子，臨危授命從奧地利趕回來接任上台。他敞開大門，讓導演納瑙的團隊貼身跟拍，記錄部長跟幕僚開會研商改革策略，以及跟黑道女市長直接槓上，揭發羅國的黑暗政治勢力如何操縱醫療系統，假造數據欺騙大眾，從而官商勾結的種種黑幕。良心受不了的醫院會計向《體育公報》提供證據，現身舉發院長隻手遮天，私自拿了上千萬的醫療公款到西歐蓋私人診所的惡行。

眼看這些正義力量已一步步取得戰鬥成果，但緊接而來的一場民主選舉卻把一切打回原形，因為黑金的執政黨仍然取得大勝，羅國老百姓似乎並不重視這個足以「動搖國本」的醫療醜聞，更容易輕信政客的謊言，真是情何以堪！導演拍到弗拉德於

選後跟他父親喪氣地通電話，父親叫他回到維也納去，羅國已經沒救了！看到這裡，真是令人無言。

　　本片在緊湊俐落的剛性敘事之餘，也有柔性動人的一面。漂亮的建築師泰蒂‧烏蘇雷努（Tedy Ursuleanu）是火災意外生還者，但全身嚴重灼傷，頭臉和雙臂都明顯受損，手指也幾乎全數切除。儘管如此，她仍以積極態度面對人生，坦然拍攝劫後餘生的藝術裸照，並盛裝出席在照片展中展示自己仍然美麗而高雅，藉此鼓勵其他燒燙傷患者勇敢面對自己。另有一幕拍攝她安裝高科技的義臂，開心地用手指握起玩具，在沉重的氣氛中帶出希望。

<table>
<tbody>
<tr><td rowspan="5">魔法公主</td><td>導演、編劇</td><td>宮崎駿</td></tr>
<tr><td>音樂</td><td>久石讓</td></tr>
<tr><td>製作</td><td>東寶株式會社</td></tr>
<tr><td>年份</td><td>1997</td></tr>
</tbody>
</table>

Mononoke Hime

　　宮崎駿是日本動畫片影界的首席高手，自《風之谷》在1984年推出造成轟動之後，十多年來的七部長片大多叫好叫座。新作擺脫過去十年的喜劇小格局，回復早期的恢宏氣勢和壯觀場面，以非凡魄力在銀幕上呈現動畫界罕見的史詩或歷史傳奇，藝術成就與內涵超越同年的迪士尼卡通片《大力士》（*Hercules*，1997）。

　　《魔法公主》（港譯《幽靈公主》）一片以中世紀日本為故事背景，主角是東北小國的王子阿席達卡。他在格殺一頭變成詛咒之神的巨型山豬時右手遭蛆毒入侵，如不能找出詛咒之謎便會身亡。因此他離開家鄉，沿著豬神的足跡追尋野獸統領的山林所在。途中遇到黑帽子總督率領的火槍集團跟人發生戰鬥，又目睹她開槍攻擊兩匹在山林飛奔而過的白狼。他為了救人而捲入黑總督與豬神之間的生死鬥，並在從小被白狼撫養大的魔法公主小桑的遭遇上看到了人類的醜陋面。他盡己之力化解人類與動物間的衝突，盼兩者和平共存。

　　全片劇情曲折，牽涉許多矛盾，甚至動物界也有三種不同意

見，山豬、白狼和猩猩對人類的侵略行為各有盤算。人類當然也因利益和情感因素而鬥智鬥力，形成一個複雜的暴力世界，遠非一般卡通片為了適合兒童的欣賞能力而將事情簡單地黑白二分可比。

本片最教人稱道的還是宮崎駿塑造角色造型的驚人想像力，和他在處理動作場面時的分鏡技巧。像開場時全身長滿蛆蟲的豬神攻擊村莊，那種殺傷威力教人咋舌。片末高潮，黑總督率火槍隊圍攻螢光人並打掉他的頭，螢光人乃化身成為滾滾熔岩在山林間找頭，造成比好萊塢科幻片更壯觀的視覺效果，充分發揮動畫獨有的表現力。而山林間小精靈出現的場面，則維持了宮崎駿一貫的幽默童心，也為這部較陽剛和嚴肅的作品帶來笑聲。

天外奇蹟

編劇、導演	彼特・達克特（Pete Docter）、 鮑勃・彼得森（Robert Peterson）	
製作	皮克斯動畫工作室	
年份	2009	

Up

《天外奇蹟》（*Up*，港譯《沖天救兵》）是皮克斯（港譯「彼思」）成立第二十五年推出的第十部動畫長片，也是第一部3D立體新作，受邀成為首部被坎城影展用作開幕的動畫作品。

本片的故事情節簡單，但構思頗有新意。主角是一對老少配的歡喜冤家，高齡七十八歲的卡爾寡居於老木屋，終日對未能實現從小跟他一齊懷抱著冒險夢想的愛妻艾莉的承諾而鬱鬱不樂，直至當地改建大樓而令他成為「最牛釘子戶」，逼不得已乾脆將自家木屋綁上數以萬計的氣球，就這樣飛往天外的瀑布仙境。不料房子起飛後才發現八歲小童子軍羅素出現在他的門廊，卡爾百般不願意下也只好跟他結伴同行。沒想到飛屋竟然真的來到南美洲的世外桃源，但差三天路程才能抵達目標瀑布仙境。於是兩人牽著飛屋登陸步行，途中遇上了一隻色彩繽紛的大鳥凱文和一群會說人話的狗，最後卡爾更跟童年的冒險英雄偶像查爾斯展開了一場生死鬥！

為了強化觀眾對卡爾「誓死要完成冒險夢想」這個決心的認同，編導在本片開場特別拍了一個大型序幕，將卡爾與艾莉的

一生濃縮在十分鐘之內呈現，從他們兩小無猜，於戲院放映的新聞片中初相識，到一起建立探險夢想；再到長大後結成夫妻，把初相識的破屋改作愛巢；因不育而拼命存錢，企圖完成遠征南美的心願，卻又因現實生活磨人而一次次把這些錢花掉。最後年華老去，卡爾訂了機票要給艾莉驚喜，卻碰上老太太健康惡化而去世，遺下老伯伯獨守空房，教他怎麼樣能不變成臭脾氣的孤僻老人？這段長達十分鐘的「人生蒙太奇」，以簡潔精煉手法道盡了多少平凡人一生的理想與現實落差，畢生的最大渴望似乎總是不能在有生之年完成，徒留遺憾終生的回憶。這段可以獨立成篇的老夫妻故事顯然不是拍給涉世未深的兒童觀眾看的，但對於家長們卻會令人心有點滴在心頭的戚戚然。

作為一部「老幼咸宜」的家庭喜劇，編導當然不會忘記輕鬆歡樂才是本片的主要娛樂訴求，所以在惆悵的序幕過後，馬上安排小胖子羅素登門找卡爾，將這個一心只想領到「扶助長者章」的純真童子軍跟孤僻老頭作一鮮明對比。所謂「老小孩、小小孩」，在年齡上相差了七十歲的兩個主角，其實在本質上都屬於童心未泯的人，因此他們的歡喜冤家關係也就少了成年冒險英雄的算盡心機而多了率性而為，後來他們遇到怪鳥怪狗而怡然自得也就不足為怪了。這對「最佳拍檔」的成功設計，使這個簡單的冒險故事充滿了不一樣的歡樂。

在映像的處理上，開場雖偏向寫實，但在萬顆氣球升天的奇景出現之後，幻想力便全面釋放。氣球屋騰雲駕霧越過深山大洋，最後進入異域仙境，擱淺於遙望瀑布的危崖之上，景色設計如夢如幻富有詩意。壓軸卡爾與大魔頭的生死決鬥側重動作場

面，幾個人和一大群動物在大飛船與小飛屋之間來回追逐打鬥，十分熱鬧，可以說是滿足兒童觀眾為主的補償了。

動物方城市

導演 拜倫・霍華德（Byron Howard）、
瑞奇・摩爾（Rich Moore）、
傑拉德・布希（Jared Bush）
編劇 傑拉德・布希、菲爾・約翰斯頓（Phil Johnston）
製作 迪士尼
年份 2016

Zootopia

　　雖然動畫長片早已不是兒童專屬的電影類型，但像本片放進大量敏感的「成人議題」作為主題訴求，還是顯得相當大膽和顛覆。不過，從熱烈的票房反應和觀眾口碑來看，擅長製作家庭娛樂產品的迪士尼顯然已找到了迎合新世代觀眾的「電影配方」。

　　《動物方城市》（*Zootopia*，港譯《優獸大都會》，大陸譯《瘋狂動物城》）是一個將動物角色完全擬人化處理的政治寓言。故事發生在大都會「動物烏托邦」，那裡的「肉食動物」和「草食動物」兩大族群可以和平共處，每種動物不論體形大小均能在這片樂土找到自己的生活空間。當「史上第一位兔子警官」的茱蒂以警校第一名畢業生的威名前來此城市報到時，本抱著除暴安良的雄心壯志，水牛局長卻只依刻板印象分派她到街頭抄車牌，而其他警員則紛紛投入追查十多種動物神祕失蹤的大案。茱蒂雖然受到不公平待遇，仍盡責把任務超速完成，還主動追捕狡詐的小偷狐狸尼克。沒想到這對歡喜冤家竟因此捲入了有心人刻意製造族群矛盾的大陰謀，從敵手變成了一起破案的最佳拍檔。

　　編導在故事推演上採取了好萊塢電影慣用的「警匪搭檔喜

劇」模式，兼具懸疑動作和幽默搞笑兩大戲劇元素，劇情發展緊湊俐落，逗趣片段則往往令人捧腹不已。尤其值得稱道的是茱蒂與尼克等角色設定的匠心獨具，不但造型萌得可愛，其言行個性也顛覆了人們對那些動物的刻板印象。其中讓樹懶扮演動作和說話節奏超慢的交通局職員，狠狠地嘲諷公務員效率的低下，最令觀眾絕倒。

作為全片主情節的「失蹤動物突然發狂案」，則是直接拿人類社會隨處可見的「種族歧視潛意識」來開刀。體型壯碩的男性警察局長瞧不起嬌小的女警，完全用有色眼鏡來指派工作和論斷其工作表現，把「職場霸凌」視同平常。同樣地，自許為文明表率的茱蒂，縱使在尼克已改邪歸正並跟她已變成好友時，仍然對食肉的狡猾狐狸很不放心，時刻帶著「狐狸噴霧」以防萬一。所謂的族群和諧其實只是動物烏托邦社會的表面文章，牠們壓根就是抹不掉各自在本性上的猜忌和互不信任。這種普遍存在的族群偏見提供了摧毀文明和互信的土壤，只要有陰謀論者刻意挑撥離間，民眾就會很容易被煽動而鬥爭彼此。因此本片在壓軸高潮後特別安排羚羊巨星演唱主題曲〈Try Everything〉，用一種嘉年華會的歡樂氣氛呼籲各方嘗試包容跟自己不一樣的東西，還讓狐狸尼克最後也當上了正牌員警，對於宣揚族群融合的主題，可真是用心良苦。

你的名字

原作、編劇、導演	新海誠
製作	CoMix Wave Films
年份	2016

Your Name

　　新海誠耕耘獨立製作動畫十多年，已累積大量人氣，《你的名字》首次採用通俗有趣的故事進軍主流動畫電影的領域，推出後果然大受矚目，在日本票房突破百億日元，被譽為動畫大師宮崎駿的接班人。

　　本片能夠廣泛地獲得年輕的觀眾認同，故然跟其浪漫而細膩的寫實畫風有關，但更主要的是故事的人物和情節設定都很年輕，很容易讓看動漫長大的孩子和御宅族迅速融入新海誠的幻想世界。

　　劇情描述住在東京的高中生立花瀧一覺醒來，發現自己竟然變成了深山小鎮的少女巫師宮水三葉；同一時間，宮水三葉也發現自己變成了在她所嚮往的東京生活的少年。原來兩人在彗星接近地球的期間，不知如何就會在睡夢中靈魂互換，醒來後什麼都不記得，只感覺像作了奇妙的夢。初時兩人對這種情形都感到困惑，逐漸適應之後卻找到樂趣，開始在對方的智慧型手機上留言或安排行事曆，逐漸干預到對方的生活，例如三葉會幫助欠缺自信的立花瀧接近打工場所的美女學姊奧寺，促成跟她的約會。

事情的轉折是瀧偶然看到深山小鎮糸守鎮的照片喚起記憶，覺得奇怪回撥電話給三葉卻打不通。他利用美術專長畫下印象中的小鎮，追尋此地方的下落，才知糸守鎮於三年前已被彗星碎片摧毀，數百鎮民皆不幸罹難。瀧前往禦神體之處喝下三葉的口嚼酒，再度交換成三葉的身體，希望改變歷史挽救這個小鎮……

　　「互換身分」這種戲劇變化本來並不新鮮，但本片有活潑逗趣的處理，故依然能發揮吸引力。像血氣方剛的瀧睡醒發現自己胸前變得玲瓏浮突，便「好色地」用雙手撫摸自己的乳房，再讓三葉的妹妹四葉取笑「姊姊好奇怪」。而三葉幫忙瀧追求奧寺的過程也充滿妙趣，很容易獲得同齡人的共鳴。而影片後段轉向謎團的破譯，強調瀧企圖以一己之力改變命運的努力。男女主角終於見面，卻來不及互問對方名字，多年之後在茫茫人海中尋尋覓覓，徒留下似曾相識的淡淡憂傷。言情小說慣用的招數，至此又有了並不牽強的發揮。

動畫人生

導演	羅傑・洛斯・威廉斯（Roger Ross Williams）
編劇	羅恩・蘇斯金德（Ron Suskind）
製作	A&E IndieFilms
年份	2016

Life, Animated

　　有關「自閉症」的電影已經拍過很多，透過銀幕上演出的故事，的確可以讓一般人更多瞭解這種奇怪的疾病，卻從來沒有一部作品像《動畫人生》（*Life, Animated*）這樣告訴觀眾：「電影也可以治療自閉症！」

　　這部具有神奇魅力的影片獲得2017年奧斯卡金像獎最佳紀錄片提名，它根據記者羅恩・薩斯坎德原著的報導文學《消失的男孩》（*Life, Animated: A Story of Sidekicks, Heroes, and Autism*）拍攝而成，描述男孩歐文在三歲之後突然不會說話，消失在自己的封閉世界之中，醫生診斷出他有自閉症。雙親經過多方努力仍無法跟兒子溝通，失望之餘打算放棄，此時父親羅恩意外發現歐文能說出迪士尼動畫中的對白，原來小男孩竟是透過他從小觀看並耳熟能詳的幾十部動畫中的故事來理解現實世界，並且使用片中的對白來表達自己的意思。於是薩斯坎德家的雙親以及比歐文大三歲的哥哥全家總動員，也開始「熟讀」迪士尼的每一部動畫，從此跟歐文溝通無礙，直至他長成為可以走出自閉世界，能夠正常工作和搬出來獨自生活的二十三歲正常青年。

歐文的蛻變過程對他的家人是一個兼具淚水與歡笑的親子之旅，對觀眾而言則深具知識性和教育性，讓人用一種生活化和趣味性的方式去體會自閉症患者及其家屬的獨特世界。導演透過對薩斯坎德一家四口的個別訪談，又跟拍成年歐文的學習和生活狀況，輔以相當豐富的歐文童年時代的家庭錄影，頗為完整和清晰地拼湊出「自閉者歐文」的歷史圖像。另一方面，導演又大量引用多部迪士尼動畫，如《小鹿班比》（*Bambi*，1942）、《小飛俠》（*Peter Pan*，1953）、《獅子王》（*The Lion King*，1994）等片的相關畫面，用以說明和印證歐文的思路和感受。原來自閉症患者不是不想跟別人溝通，而是找不到合適的說法。歐文自認為他是不受人重視的小角色，所以對動畫片中的主角沒特別興趣，反而對那些小跟班（sidekick）情有獨鍾，還特別創作了一個《小跟班守護者》的動畫故事來自我定位。導演採用動畫方式來表現出這個故事的情節，使這部紀錄片流露出獨特的跨界風格。

　　歐文掙脫自閉的歷程並非一帆風順，也曾遭受外界的歧視和霸凌，主要依靠家人不離不棄的愛心和耐心作支撐，當然還要有社會人士的理解和包容。歐文應邀赴巴黎的學術會議發表演講的一幕相當勵志感人；兩位為動畫《阿拉丁》（*Aladdin*，1992）配音的演員親自跑去跟一群接受治療的自閉兒童作互動演出，令他們喜出望外，則可感受到人的善意。但歐文跟交往了三年的自閉女友情變分手，則使他終於痛苦地認識到「真實世界不一定有動畫世界的happy ending」的事實。畢竟，長不大的彼得‧潘只存在於《小飛俠》的童話中，而現實裡的歐文‧薩斯坎德則是一定要學習長大的。

玩具總動員4

導演　喬許・庫利（Josh Cooley）
編劇　安德魯・斯坦頓（Andrew Stanton）、
　　　史蒂芬妮・佛森（Stephany Folsom）
製作　皮克斯動畫工作室
年份　2019

Toy Story 4

　　1995年上映的《玩具總動員》（*Toy Story*），是電影史上第一部由電腦製作的3D動畫長片，「皮克斯動畫工作室」也從此成為動畫電影的偉大品牌。在其後的十四年，以胡迪警長和巴斯光年為首的一批玩具，以三部系列影片陪伴一代的兒童觀眾度過了歡樂歲月，隨著玩具們原來的主人安迪成為大學生而將他們拋棄，這些以陪伴主人作為其「生命價值」的玩具角色彷彿也完成了其歷史使命，那麼，在九年後重啟《玩具總動員》的第四集又有什麼意義呢？沒想到在編劇的新思維安排下，這一集的胡迪警長開始擺脫他作為依附於主人的附屬品的宿命，勇敢地邁出步伐走向更廣闊的天地去追求自己的生命意義。這個新的主題，為《玩具總動員》系列開啟了未來發展的新方向。

　　《玩具總動員4》（*Toy Story 4*）劇情開始於玩具們的新主人邦妮要上幼稚園了，不能帶上玩具的陌生環境令她感到恐懼，胡迪尾隨在側加以照顧，還幫她利用拋棄式的叉子自己動手做了一個叫「叉奇」的心愛玩具，但叉奇認為自己不是玩具而是垃圾，大搞失蹤，胡迪為了找尋和說服叉奇陪伴邦妮而展開了一段街頭

冒險。在過程中，胡迪在一家古董玩具店的櫃窗中發現了舊友牧羊女寶佩的蹤跡，便想進去一探究竟，沒想到一頭栽進了他完全不熟悉的危險玩具世界，需要巴斯光年等好友前來搭救⋯⋯

本片在製作上繼承了此一系列的角色生動、情節緊湊、幽默逗趣等優良傳統，在畫面表現上的精細技術和配音表演的富於戲劇效果尤其顯出其動畫工業的高水準。本集加入了相當多的新角色，無論戲分多少都能有所發揮。牧羊女寶佩顯然依據近年「女力崛起」的時代氛圍加以塑造，兼具「迪士尼公主」的美麗和「漫威女英雄」的智勇雙全，終能改變了觀念保守的胡迪警長，嘗試去做自己的主人。另一個帶點恐怖氣質的女娃娃蓋比蓋比，在古董玩具店中成為最具詭祕魅力的反派角色，她因身體的缺陷而一直得不到主人的愛，幾經輾轉努力之下，孤伶伶的蓋比蓋比才在嘉年華會中某個角落被一個正處於恐懼中的小女孩發現並緊緊擁抱，這一幕「終於等到彼此」的戲是十分動人的。加拿大飛車手卡笨公爵的角色雖只是純搞笑的小配角，但是在另類大明星基努・李維（Keanu Reeves）的無厘頭式配音下，卻產生了相當搶戲的效果。

奇思妙想：
奇怪題材與另類敘述

　　對一般的觀眾而言，電影大致可以分為兩種：容易看得明白的「主流電影」，和不容易看得懂的「另類電影」。「主流電影」為了商業目的，通常都會用四平八穩的公式方式去說故事，藉以吸引最大數量的觀眾捧場。而「另類電影」則因製作成本較低，商業壓力不高，或甚至根本就以追求作者的藝術創意為目標，因而選擇非常冷門的題材；故事鋪排方式時常顛三倒四、不按牌理出牌；或是製作手法刻意與眾不同，以追求個人滿足為能事。這些小眾的「另類電影」，通常會以各類影展和「藝術電影院」為接觸觀眾的管道，普及性不高。本章所收進的電影，則是吸收了另類電影精神來拍攝的主流電影，他們有奇思妙想的創意，說故事的手法「曲高」卻不「和寡」，往往能夠給人提供一種意料不到的觀影經驗。

奇幻城市	導演	泰瑞·吉連（Terry Gilliam）
	編劇	理察·拉格拉文尼（Richard LaGravenese）
	演員	傑夫·布里吉（Jeff Bridges）、
		羅賓·威廉斯（Robin Williams）、
		瑪西蒂·芮爾（Mercedes Ruehl）、
		阿曼達·普盧默（Amanda Plummer）
	製作	Hill/Obst Productions
	年份	1991

Fisher King

　　獲威尼斯影展銀獅獎的《奇幻城市》（*Fisher King*），是一部揉合了寫實與寫意手法的都市寓言電影。擅長在畫面上表現奇幻映像的導演泰瑞·吉連，一向不喜歡循規蹈矩談故事，所以本片的情節雖然並不複雜，但一般觀眾乍看之下卻不容易把故事看懂。不過，只要他們搞通了兩位男主角傑克（傑夫·布里吉飾）與派瑞（羅賓·威廉斯飾）之間的互動關係，以及片中主題故事「聖杯」的寓意，則也不難從編導處心積慮的細緻安排下獲得對人性的感動。

　　本片的故事背景，是號稱人際關係最淡薄的世界第一都市紐約，由於人與人之間缺乏感情上的溝通，因此有不少失意者喜歡打電話給電台脫口秀節目的主持人傾訴心聲，一方面發洩情緒，另一方面也希望主持人能給他指點迷津。傑克·魯卡斯就是主持這種脫口秀節目而享有盛名的廣播人，他甚至有機會擔當主演一部描述電台主持人的喜劇電影。不過，傑克本人其實只是一個喜歡逞口舌之能的自我中心主義者，對渴求他幫助的聽眾絲毫沒有真感情，甚至還以玩弄別人的感情為樂。在這種情況下，傑克根

本不能扮演廣播聽眾心中的「大眾心理醫生」角色。但傑克缺乏自知之明，反而口出狂言指責雅痞的偽善，終於導致一名偏執狂的聽眾持槍前往雅痞餐廳，於射殺六名無辜者之後舉槍自盡。以上所述是本片的序幕，篇幅不長，但已充分說明主角的生活背景與沉淪原因。導演在此完全採用簡潔有力的寫實手法帶入主題，對傑克自傲自大自滿的心理也有不俗的描述。

正文開始於三年之後。傑克因受槍殺慘劇的良心譴責，自我放逐三年之後仍未能恢復正常。錄影帶租售店的女老闆安（瑪西蒂‧芮爾飾），細心呵護著這個心靈的漂泊者，但傑克卻一點也不領情。在傑克情緒最低落的時候，他想過一死了之，但就在決定跳河的前一刻，他被兩名青年無賴毆打凌辱，幸賴流浪漢派瑞挺身而出主持正義，才讓傑克逃過一劫。

事後，傑克赫然發現，這名救命恩人之所以神經失常，完全是因為他的失言惹禍所致。因為派瑞和妻子三年前正在雅痞餐廳濃情蜜意時，被突然闖入的電台聽眾將他們開槍射殺，妻子的腦漿血淋淋地噴灑在派瑞的臉上。對於派瑞，傑克有一種「我不殺伯仁、伯仁因我而死」的沉重內疚感，於是傑克想盡辦法向派瑞贖罪，藉以尋求心靈的救贖。幫忙派瑞追求他心儀已久的女朋友──一個嚴重缺乏自信心的出版社女職員莉迪亞（阿曼達‧普盧默飾），遂成了傑克的贖罪手段。這段「泡妞」的過程，在導演別開生面的處理下顯得趣味盎然，尤其四人在中國餐廳吃點心的喜劇場面，最能打動華人觀眾的心扉。

假如本片的劇情在此驟然中止，則本片頂多只能說是一部風格別緻的溫情喜劇片，卻未能深入詮釋出「真心的關愛才是人生

的救贖」的主題。所以，編導讓傑克自以為向派瑞贖罪之後便能恢復原來本性——對名利的追求和對愛情的冷漠（對安的多年照顧全無感恩之情），重新成為有權玩弄眾生的電台節目主持人，在外形上也完全擺脫了流浪漢的落魄骯髒，彷彿已真的「再世為人」。

但是當傑克在醫院目睹昏迷不醒的派瑞，不禁心生真切的悲憫之情（已不是當初的贖罪感），於是他想起了派瑞告訴他的「聖杯」的故事，並且真的冒險潛入都市中的古堡，偷取大富豪放在架上的聖杯。導演故意把這段盜寶的情節以寓言的方式處理，只見高大的古堡與現代的摩天大樓相連，堡內空無一人，讓傑克予取予求。

最後，傑克又突然發現垂危的老富翁，故意在逃走時，觸動紅外線報警器而救回富翁一命。假如我們以寫實的角度來看這段情節會覺得十分荒謬不可信，但從寓言的角度去看卻一切不言自明。正是這種寫實與寫意揉合的方式，正是本片在風格上的特色。

除了對傑克的心理轉變過程有深入而細緻的描寫之外，編導對派瑞的精神異常世界也花了相當多的心血來具象呈現。騎白馬、嘴巴會噴火的紅色怪物，是派瑞腦海中揮之不去的追魂使者，自從其愛妻在眼前被殺，兇手的意象已轉化為這個怪物，一直糾纏著他，使他不得安寧。

當派瑞追求女友成功之時，他的生命應該可以有所改變，但追魂使者卻不放過他，最後藉青年流氓之手給他捅了一刀。不過，正所謂「置之死地而後生」，派瑞因這一刀得到了傑克真心

的關懷，安也因為傑克的離開才得到他的真心愛意。人生的奇妙迷人，不就是這麼回事！

<table>
<tr><td rowspan="5" style="font-size:large">心靈角落</td><td>導演‧編劇</td><td>保羅‧湯瑪士‧安德森
（Paul Thomas Anderson）</td><td rowspan="5">Magnolia</td></tr>
<tr><td>演員</td><td>湯姆‧克魯斯（Tom Cruise）、
茱莉安‧摩爾、傑森‧羅伯斯
（Jason Robards）</td></tr>
<tr><td>製作</td><td>新線電影公司</td></tr>
<tr><td>年份</td><td>1999</td></tr>
</table>

　　在2000年柏林國際影展上榮獲金熊獎的《心靈角落》（*Magnolia*，港譯《人生交叉剔》，陸譯《木蘭花》），以三小時多的超長篇幅來講述一個錯綜複雜的倫理故事，有如一首由七、八種樂器合奏的人生交響曲，而樂曲的主題叫「巧合」。

　　在影片開頭的小序幕，編導就藉著故事旁述者不厭其煩地說出幾個真實生活中的巧合奇蹟，其用意是在質疑：這真的只是巧合嗎？接著，片中七、八組主要人物輪番出現，演出他們各自的故事，初看之下似乎毫不相關，但越往後發展，才讓人發覺原來他們或在人際關係上彼此牽連，或是居住在同一地區，或者根本就是親人，這些角色被一隻看不見的命運之手巧妙地往前推，眼看就要墜入深淵，最後卻因為一念之差而豁然開朗。

　　整個故事顯然不能用三言兩語可以說得明白，但其梗概相當清晰：一名曾經在十年前拋棄妻子的電視大亨（傑森‧羅伯斯飾），臨終前希望再見獨子一面，照顧他的男護士仍竭力為他追尋兒子的下落。原來這名在十四歲時便被迫獨個兒照顧癌症母親的兒子，如今已改名換姓，成為一名專門教男人勾引與玩弄女人

的暢銷書作家（湯姆‧克魯斯飾）。另一方面，大亨的年輕妻子
（茱莉安‧摩爾飾）原來只是為了錢才嫁給他，但是眼看老人躺
在病床上受苦時，才驚覺自己對他產生了真愛，深感內疚而企圖
自盡。為大亨主持兒童益智問答的主持人在知道自己患上絕症之
後，意圖跟離家出走生活糜爛的女兒和解，但被女兒厲聲斥退，
而本來他的妻子也在知道他曾對女兒性侵犯後離家而去。但是一
直不敢面對自己的女兒，卻在一位誠實穩重的員警面前解開了心
結，使自己的生命再迎向春天。

　　全片發展雜而不亂，藉一群水準整齊的演員，維繫住劇情的
吸引力，但仍需要觀眾的耐心投入才能看出其中千絲萬縷互相交
纏，彼此影響的奧妙之處。其中，上下兩代天才兒童的境遇對比
算是一條重要的旁枝，而壓軸的一場下「青蛙大雨」的場面則令
人有世事難料的視覺震撼效果。

神鬼第六感	導演、編劇	亞歷山卓‧亞曼納巴（Alejandro Amenábar）	_The Others_
	演員	妮可‧基嫚（Nicole Kidman）、艾達金娜‧曼（Alakina Mann）、詹姆斯‧班特利（James Bentley）	
	製作	Dimension Films	
	年份	2001	

　　自從兩年前一部《靈異第六感》（_The Sixth Sense_，1999，港譯《鬼眼》）以令人拍案叫絕的故事架構在市場上贏得滿堂紅之後，有不少靈異恐怖片都在追求這種「結局大驚奇」效果。有些人失敗了〔例如《靈》片導演奈特‧沙馬蘭（M. Night Shyamalan）的新作《驚心動魄》（_Unbreakable_，港譯《不死劫》）就反應不如理想〕，但有些人也照樣獲得成功。如今《神鬼第六感》（_The Others_，港譯《不速之嚇》）這部由智利導演率領西班牙攝影師等幕後班底進軍好萊塢的作品就是一個好例子。

　　本片劇情背景是1945年的美國，一名寡居的婦人葛瑞絲（妮可‧基嫚飾）帶著兩名年幼子女住在人跡罕至的大宅之中，她對新來的管家鄭重叮囑，其子女因為不明原因而不能見到太陽光，因此屋中經常要拉上窗簾，而且在鎖好上一道門之前不能打開下一道門，以免強光照射進來。

　　兩名子女都是念小學的年紀，姊姊安（艾達金娜‧曼飾）膽大調皮，經常說她在屋中看到有另外的人出沒，還繪畫了一家三口人和一名巫婆的一幅圖，可是卻遭篤信上帝的母親斥責，叫她

不可以胡亂地嚇唬膽小的弟弟尼古拉斯（詹姆斯・班特利飾）。然而，葛瑞絲自己也在家中陸續發現了很多不可思議的現象，本來以為在一年多以前戰死的丈夫又奇蹟地回來，但不久之後又堅持重返戰場。以管家為首的三名僕人似乎也有滿肚子的祕密，好像想侵占他們的房子。直至有一天，整個大宅的窗簾統統不見了，整件事情的真相才水落石出。

　　影片絕大部分的場景都在大屋內，燈光昏黃，黑暗的畫面隨時可見。偶爾拍攝屋外的草地和樹林，也是霧氣迷離，自然流露著一種神祕的氣氛。攝影的調子十分乾淨簡潔，將這一家人生活空間的孤獨、閉鎖從映像上成功地表現出來。導演自始至終沒有拍攝一個血腥嘔心的鬼怪鏡頭來嚇人，卻緊緊地掌握住觀眾對故事氛圍疑幻疑真的好奇心。到底這所房子是否有鬼？管家等僕人到底有何圖謀？丈夫為何來去匆匆？葛瑞絲的行為表現為何如此神經質？她是否真的瘋了？一連串的懸疑都布置得恰到好處，以致讓人一直提心吊膽，到最後結局才對前面布下的諸多伏線恍然大悟。

時時刻刻

導演	史蒂芬・戴爾卓（Stephen Daldry）
編劇	大衛・黑爾（David Hare）
演員	妮可・基嫚、茱莉安・摩爾、 梅莉・史翠普、艾德・哈里斯（Ed Harris）
製作	Miramax Films
年份	2002

The Hours

　　《時時刻刻》（*The Hours*，港譯《此時・此刻》）獲得金像獎九項大獎的提名，是2003年奧斯卡競賽的大熱門。它最大的特色是以巧妙的敘事結構將三個活在不同年代的女人一天之中的生活並列在一起，透過女作家維吉尼亞・吳爾芙（Virginia Woolf）的一本小說《戴洛維夫人》（*Mrs. Dalloway*），將三個具有女性主義意識的女人的命運作出了一個微妙的對比參照，從而表達「死了一個人，是為了讓其他人更珍惜生命」的主題。

　　本片劇情分三段平行交錯發展。在1929年的倫敦郊外，女作家維吉尼亞・吳爾芙（妮可・基嫚飾）在創作小說《戴洛維夫人》，其後投河輕生；在1951年的美國小鎮，懷孕的家庭主婦蘿拉・布朗（茱莉安・摩爾飾）為了丈夫的生日而忙於做蛋糕，但是她又深深著迷於閱讀《戴洛維夫人》而無法停止，甚至想要自殺；在2001年的紐約，女編輯克勞麗莎・沃恩（梅莉・史翠普飾）忙於準備一個宴會來慶祝好友李察・布朗（艾德・哈里斯飾）榮獲詩人獎，不料他竟因久患愛滋病而選擇在這一天結束自己的生命。

從內容到風格，編導都刻意求工，務求拍出人生中難以言喻的複雜性，以及冥冥之中的微妙呼應。例如三段戲都有形式不一的宴會，甚至女主角都會買花。這些性質類似的片段，藉精準的剪接將鏡頭並置，的確能產生映像上的趣味性。而蘿拉的兒子竟然就是長大之後的李察，更是角色關係上的一個具有戲劇張力的安排。透過三位女演員的精彩演出，成功地彌補了情節上的簡單和氣氛上的沉重，使本片始終能凝聚觀眾的注意力。三名女主角在剛閉幕的2003年柏林影展上同時共用最佳女主角銀獅獎，說明了她們對本片的重要貢獻。尤其妮可‧基嫚戴了一個假鼻子來演出古典女作家，高明的特技化妝幾乎令人認不清她的本來面目，更是本片在宣傳上的一大噱頭。

　　不過，由於篇幅所限，也由於編導的手法太過刻意，以至好些處理欠缺自然，使本片看起來有點像是在蠟像館中上演的故事。例如四個主角在性格上全部流於多愁善感，遂使全片氣氛很容易籠罩在人為的低氣壓之中。而他們四位又無一例外地具有同性戀或雙性戀傾向，也顯得同質性太高。至於蘿拉如何受《戴洛維夫人》小說的影響而想到自殺？克勞麗莎與李察及他的同性戀男友在十年前的一段三角關係又到底是怎麼一回事？都交代得語焉不詳，難以教人信服，也影響了它的由衷感人力量。

<table>
<tr><td rowspan="8">致命ＩＤ</td><td>導演</td><td>詹姆士・曼格（James Mangold）</td><td rowspan="8" style="writing-mode: vertical">Identity</td></tr>
<tr><td>編劇</td><td>麥可・庫隆尼（Michael Cooney）</td></tr>
<tr><td>演員</td><td>約翰・庫薩克（John Cusack）、
雷・李歐塔（Ray Liotta）、
亞曼達・彼特（Amanda Peet）、
蕾貝嘉・狄摩妮（Rebecca De Mornay）</td></tr>
<tr><td>製作</td><td>康拉德影業</td></tr>
<tr><td>年份</td><td>2003</td></tr>
</table>

　　「多重人格分裂症」是一種嚴重的精神病，當事人常幻想自己成為不同的人物，而每一個人物做過些什麼事他根本並不知道。《致命ID》（*Identity*，港譯《致命身分》）根據這個病的特性，套入一個類似艾嘉莎・克莉絲蒂的《十個小印第安人》（*Ten Little Indians*）的偵探故事，構成了一部相當精彩的懸疑驚慄片。

　　劇情的序幕是一個精神病醫生在研究病人的檔案，接著他三更半夜吵醒檢察官，表示他發現了新證據（病人的日記），證明在明天便要處死的這名病人是「多重人格分裂症」患者，因此他無法為自己犯下的殺人罪負責。

　　與此同時，十名彼此之間不認識的陌生人因一場大雨而同時受困在一間位置荒涼的汽車旅館，所有的電話都收不到信號，形同孤立。其中包括女明星（蕾貝嘉・狄摩妮飾）和為她開車的司機艾迪（約翰・庫薩克飾）、押送犯人的員警羅茲（雷・李歐塔飾）、想退休回鄉下種水果的妓女巴黎（亞曼達・彼特飾）、車禍受傷的太太和她的先生小孩、一對剛結婚的年輕人、以及旅館

老闆共十個人。他們分別住入不同房間，不久，多金的女明星首先被殺。

　　開始時每個人都懷疑逃脫的犯人是兇手，殊不知犯人後來也被殺。曾做過員警的艾迪和羅茲在大雨中分頭追查兇手，發現死者是從10號房住客倒數一個接一個被謀殺。剩下的幾個人發現他們竟然是在同一天生日，而且姓名都與美國的地名有關。難道這是兇手預先設下的一個神祕殺局？而整段汽車旅館的謀殺案到底跟平行剪接的醫生向檢察官分析病人病情的戲有什麼關係呢？

　　本片的劇本結構相當嚴密，導演也將氣氛扣得很緊，可以說從頭到尾沒有什麼冷場。在各路人馬抵達汽車旅館之前，編導已用相當別緻的跳躍式多線交錯剪接的敘事方式將他們的命運巧妙地扣在一起。每一組主角彷彿都各有不可告人的祕密，因此追查兇手的過程迂迴曲折，不斷給人柳暗花明的感覺。當艾迪和羅茲最後互相開槍擊倒對方，旅館中的十個人只剩巴黎存活時，編導才揭露精神病人的真正身分，解謎手法相當出人意表。尾聲描寫小孩到果園謀殺巴黎，粗看之下似有點牽強，但只要明白本片完全是一個「多重人格分裂症」患者的故事，觀眾也就可以釋然，甚至反過來會對人類控制這種精神病的能力產生悲觀性的疑問。

潛水鐘與蝴蝶

導演　朱利安・許納貝（Julian Schnabel）
編劇　羅納德・哈伍德（Ronald Harwood）
演員　馬修・亞瑪希（Mathieu Amalric）、
　　　瑪麗・喬絲・克羅傑（Marie-Josée Croze）、
　　　麥斯・馮・西度（Max von Sydow）
製作　Pathe Renn Productions
年份　2007

The Diving Bell and the Butterfly

　　《潛水鐘與蝴蝶》（*The Diving Bell and the Butterfly*）是一部相當奇妙的電影，它採用一種非一般的導演手法拍攝出一個難度甚高的題材，透過精彩的表演和攝影之助，讓人感受到了生命的神奇。

　　本書原著作者尚・多明尼克・鮑比（馬修・亞瑪希飾）原是法國時尚雜誌《Elle》的總編輯，才情俊逸，風流瀟灑，但在四十多歲的盛年卻突然腦幹中風，全身癱瘓，只剩下左眼還能活動。這樣的人生變故，是否足以令人生不如死？然而，在尚的語音矯正師桑德琳・杜蘭（瑪麗・喬絲・克羅傑飾）發明的「字母溝通法」協助下，他利用左眼的眨動順利跟外界溝通，而且還在出版社的助理耐心幫忙下，一個字母、一個字母地寫下了非比尋常的回憶錄《潛水鐘與蝴蝶》。可惜在出書後兩天，尚去世了。十年後，他的故事在銀幕上重現，而負責執導這部法國片的竟然是一個美國導演。

　　在影片的前半段，導演幾乎完全採用男主角尚的主觀鏡頭來拍攝他在手術後拆線、只餘一隻左眼所看到的所有景象，令觀

眾馬上對尚的處境產生一種「設身處地」的共鳴感。就在這個有限的病房空間和狹窄視野之下，觀眾隨著半植物人般的尚逐一認識照顧他的醫護人員，以及一些前來探望他的親友，並感受他當下那種「很不甘心」卻又不得不努力活下去的微妙心理狀態。將近半部影片過去，我們才在陸續出現的一些倒敘鏡頭中瞭解到主角昔日的光輝時刻，以及他突然中風的來龍去脈。全片並無什麼高潮起伏的情節，但編導就是能緊緊地掌握住這一個特殊的戲劇處境，細膩而生動有趣地拍出了主角在困難的狀況下作出的種種「擁抱生命之舉」，因此看來非但不沉悶，反而有不少令人感動甚至發笑之處。最後當我們目睹尚與子女在沙灘上重聚天倫時，一種「守得雲開」的喜悅感更會油然而生。

　　全片的主要篇幅是桑德琳教導尚學習「字母溝通法」，過程相當有趣，只見她不停地對尚逐一唸出排列好的常用字母表，好久才見到他眨動一下眼睛，之後她又從頭唸出字母表，好久才又見到他再眨動一下眼睛……，尚在他書中寫下的每一個字就是這樣產生的，它真的讓人學到了「耐性」的重要。此外，尚與老父親（麥斯・馮・西度飾）和情婦講電話的過程也拍得悲喜交集，笑中有淚。本片能繼2007年榮獲坎城影展獲最佳導演，及第六十五屆金球獎最佳導演、最佳外語片的殊榮後，又獲得第八十屆奧斯卡最佳導演、最佳改編劇本、最佳剪輯、最佳攝影等四項大獎提名，的確是有其道理。

明天的黎明

編劇、導演	丹尼斯・德古（Denis Dercourt）
演員	文森・培瑞茲（Vincent Perez）、
	傑若米・何涅（Jérémie Renier）
製作	Diaphana Films
年份	2009

Tomorrow at Dawn

　　電影吸引人的因素有很多，從明星魅力到特技效果不一而足，但最核心的還是敘事藝術。當一部影片能夠把故事說好，它就能立於不敗之地，《明天的黎明》（*Tomorrow at Dawn*）這部法國電影就充分發揮了敘事的魅力。

　　本片的劇情其實頗為簡單，它描述一名中年鋼琴家馬修（文森・培瑞茲飾）與妻子的婚姻正陷入低谷，演奏事業也面臨瓶頸，遂暫時搬回老家，看看久未謀面的母親和弟弟保羅（傑若米・何涅飾）。他沒想到的是，當工人的弟弟竟然沉迷於法國歷史，並且參加了當地一個具有神祕色彩的歷史團體，每逢假日便齊聚一堂，紛紛換上拿破崙時代的軍服，過起了古人的生活。在保羅的慫恿下，馬修也參加了他們的活動，還因為政治立場不同，意外捲入了跟該團體的領袖之間的對立，初而口角繼而決鬥。當對方感到顏面受損之後，竟然不遵守虛擬世界的遊戲規則，在現實生活中危害他母親的生命作為報復。兄弟倆忍無可忍，決定以其人之道還治其人之身。

　　「神祕團體」素來是西方電影愛用的一個戲劇元素，但以往

多放在宗教或黑幫類型片之中，本片編導將此概念引入文藝片，以「發思古之幽情」來塑造出一個虛擬的歷史世界，讓現代的成年人在其中玩「歷史角色扮演」的遊戲，在心理上其實近似於時下青少年沉迷於電腦遊戲中的虛擬世界。看著高雅的鋼琴家馬修換上了三百年前的軍官制服，煞有介事地巡行於炮陣與軍營之間，甚至拿著軍刀跟對方決鬥，彷彿一下子跌入時光隧道之中成了另一個人；但他旋即還是要回到現實，在家中教女學生彈琴，在醫院中侍候病弱的老母，還要跟唱片公司商量惱人的灌唱片問題。這種遊走於虛幻與真實世界之間的迷離撲朔氣氛，在本片經營得相當自然貼切，具說服力。優雅的古典鋼琴配樂，也發揮了出色的烘托氣氛之效。

然而，當人們以為他們具有足夠的理性去創造並控制這個有趣的虛擬歷史世界時，卻忽視了人性中的自大和偏執其實比理性具有更大的力量，片中的大財主可以花費巨資塑造出這個以假亂真的「歷史營」讓大家過癮，卻受不了馬修傷了他的面子。馬修本來一直用更高的理性來抗拒對方的決鬥要求，但當「真實的暴力」的界線一旦越過了，他就不能再「假裝」歷史與現實的界線混淆不清。人想要扮演上帝，畢竟還是力有未逮呀！

<table>
<tr><td rowspan="6">瘋狗綁票令</td><td>編劇、導演</td><td>馬丁·麥當納（Martin McDonagh）</td><td rowspan="6" style="writing-mode:vertical">Seven Psychopaths</td></tr>
<tr><td>演員</td><td>柯林·法洛（Colin Farrell）、
山姆·洛克威爾（Sam Rockwell）、
克里斯多夫·華肯
（Christopher Walken）、
伍迪·哈里遜（Woody Harrelson）</td></tr>
<tr><td>製作</td><td>Blueprint Pictures</td></tr>
<tr><td>年份</td><td>2012</td></tr>
</table>

　　《瘋狗綁票令》（*Seven Psychopaths*，港譯《癲狗喪七》）是一部非常後現代風格的黑色暴力喜劇，由《殺手沒有假期》（*In Bruges*，2008）的編導與男主角再度攜手合作，全片有相當多神采飛揚的精彩段落，但整體的結構比較隨意，故事的情懷也比較深沉，恐怕不容易受到主流電影觀眾欣賞。

　　本片的男主角馬蒂（柯林·法洛飾）是一名酗酒的編劇，他正努力寫一個名為《七個神經病》的劇本，描寫七名瘋狂殺手的故事，但是剛起了個頭就才思枯竭。馬蒂的好友比利（山姆·洛克威爾飾）是個待業中的演員，他目前兼職偷狗，將偷來的狗交給老教友漢斯（克里斯多夫·華肯飾）拿去還給狗主人領賞。倒楣的是，這次比利不小心偷到黑幫老大查理（伍迪·哈里遜飾）的愛犬，查理愛狗成癖，而性格怪異的比利卻硬是不肯將其愛犬還給他，於是查理率手下對三人展開大追殺。而在此逃命過程中，馬蒂卻陸續發現了七名瘋狂殺手的祕密，神奇地把他的劇本完成了。

　　全片從一開始就充滿喋喋不休的對白和突如其來的暴力，

其風格很容易令人聯想到昆丁‧塔倫提諾的經典之作《黑色追緝令》，但情節發展下去也建立起了編導自身的特色。他用了不少篇幅交代馬蒂劇本中每一個瘋狂殺手的故事，其激情加悲情的內容，真實和虛構微妙交錯的戲劇化敘述，結合成一種冷峻而迷人的傳奇故事氣氛，跟主線的無厘頭漫畫風產生了強烈的對比。其中最精彩的兩段主角都是虔誠的教徒，其一是娶了黑人為妻的白人教士，在追蹤仇人多時後，竟然當著仇人的面自己用剃刀抹脖子，以此作為復仇方式；其二是越戰時遭美軍大屠殺的越南美萊村遺民，他打仗回來看到全村的人被慘殺，遂變成殺手狂殺美國人報復，但人間冤冤相報的仇恨到何時才算了結呢？最後那一幕越南和尚在街頭自焚的情景，含意深遠，足以讓年歲較大的觀眾回想歷史，感觸良多。

　　編導故意給自己的創作出難題，一方面讓馬蒂強調他反對暴力、追求和平的寫作原則，但是他的劇本內容卻盡是瘋狂殺手的瘋狂行徑，如此走鋼索的結果，雖令人佩服他的藝高人膽大，但失手的部位卻有如無效的冷笑話，平添幾分尷尬。幸好本片的卡司堅強，全是一批演技派的怪咖，所以還是讓人看得相當過癮。

死期大公開

導演	賈柯・凡・多梅爾（Jaco Van Dormael）
編劇	湯瑪斯・岡吉（Thomas Gunzig）、 賈柯・凡・多梅爾
演員	菲麗・葛羅穎（Pili Groyne）、 貝諾特・波維德（Benoît Poelvoorde）、 凱薩琳・丹妮芙（Catherine Deneuve）
製作	Terra Incognita Films
年份	2015

The Brand New Testament

　　讓每個人都提早知道他的死期，會導致世界大亂嗎？《死期大公開》（*The Brand New Testament*）以此為核心構想，發展出一部充滿顛覆性趣味的奇幻黑色喜劇，曾代表比利時角逐第八十八屆奧斯卡最佳外語片獎。

　　劇情描述創造並統治世界的上帝（貝諾特・波維德飾），其實像普通人一樣過著家庭生活。這個脾氣暴躁而且喜歡惡作劇的神是一名宅男，整天窩在家中透過一台破舊電腦對人間隨意下達各種指令。這個神顯然並不愛世人，反而以「整人」為樂，設計出諸如「掉在地上的吐司，總是塗有果醬的那一面」等定律，沒想到最後自己也因此被整。

　　上帝的長子耶穌曾經離家出走，如今變成了一個「公仔」放置在家裡。十歲的次女依雅（菲麗・葛羅穎飾）對其父很不以為然，她趁上帝不在時偷偷打開電腦的密碼，透過手機簡訊洩漏天機，讓每個人都知道自己的確實死期，登時造成人心惶恐不安。其後依雅從祕密管道偷跑到人間，找尋六名對其生命有新體驗的信徒，書寫屬於她的「全新的新約全書」。上帝恐怕局勢一發不

可收拾，也追到人間來找尋女兒。

　　影片的後半段，主要描述已知道自己死期的六個人（以及一些插花者）如何面對剩下的日子，他們都成了「超新約全書」（片名原意）中的新使徒，其身影出現在名畫《最後的晚餐》（*Il Cenacolo*）中，湊滿了依雅母親口中的十八個人棒球隊，於是重新「改變一切」。這段情節比較花樣多變，對人生百態有不同形式的探討，黑色幽默的表現相當有趣，例如那位知道自己還有很長壽命的青年凱文不斷以各種方式自殺卻老是死不去，直至在片尾字幕後才以彩蛋形式自殺成功。後半段也邀請了一些大明星客串主演，法國老牌影后凱薩琳・丹妮芙就扮演找了大猩猩當情人的貴婦，雙方還愛得如膠似漆，令人絕倒。

　　跟金・凱瑞（Jim Carrey）在2003年主演的好萊塢電影《王牌天神》（*Bruce Almighty*，港譯《衰鬼上帝》）相較，同樣是拿上帝來開玩笑的喜劇，這部由比利時、法國和盧森堡聯合投資的歐洲片，點子更多更怪，傳達的思想也更多元。

一屍到底

編劇、導演	上田慎一郎
演員	濱津隆之、主濱晴美、真魚
製作	ENBU Seminar
年份	2017

One Cut of the Dead

　　日本片《一屍到底》（*One Cut of the Dead*，日語原名《攝影機不要停！》，港譯《屍殺片場》），在整體上更能夠將拍電影的不可思議，以及在現場的電影劇組靈活應變、「死都要完成任務」的獻身精神表現得入木三分，令人笑破肚皮之餘同時感動不已。

　　這是上田慎一郎為「ENBU Seminar」製作的第七部作品。原先是他在欣賞PEACE劇團的兩段式舞台劇《GHOST IN THE BOX！》時產生的構想並寫成大綱，待他加入日本電影專門學校「ENBU Seminar」就讀後，修改設定並開始拍攝，這也是他導演的第一部電影長片，據說製作費只花了超低的三百萬日圓（相當於一百萬新臺幣）。於2017年11月在日本作小規模首映之後，好評傳出，陸續榮獲日本報知電影獎、日刊體育電影大獎、藍絲帶獎等多個最佳電影獎及導演獎，於是在2018年6月回到日本進行全國公開上映，最終的票房突破了三十億日圓，全臺上映的總票房也高達新臺幣5,336萬元，全球票房高達3,050萬美元，絕對是「小兵立大功」的典範。

為什麼這部超低成本製作會如此吸引人？

　　首先，它有一個絕妙的故事前提（logline）：「拍攝殭屍電影的劇組遇上了真正的殭屍，但導演仍堅持攝影機不能停！」短短的一句話，為觀眾營造出一個提心吊膽的戲劇處境：那麼劇組的人還要命嗎？

　　本片的故事以導演日暮隆之（濱津隆之飾）為主幹，他原來只是替電視台拍「紀錄片」節目和「卡拉OK」伴唱帶的不入流導演，由於一個專放殭屍電影的新頻道要開播，台方決定為開台做一部紀念作品──拍攝一部現場直播，一鏡到底的殭屍電影《ONE CUT OF THE DEAD》。這個重責落在日暮導演身上。他的妻子晴美（主濱晴美飾）和女兒真央（真魚飾），也都因多種突發因素成了劇組一員，協助他完成了這部「不可能的作品」。

　　編導採取了一個創新的三幕劇結構來講故事。電影一開頭，導演就用長達三十七分鐘的一鏡到底長拍鏡頭來呈現拍片現場的工作實況，真正的殭屍在拍片中途出現了，但劇組人員仍堅守崗位，讓攝影機拍到的畫面不中斷，直至戲中的故事結束。這當中自然留下了很多令電影觀眾困惑的疑點，於是在本片劇本的第二幕，編導將時間軸倒回事件的源頭，交代出這個特別的電視頻道開台直播戲劇節目出現的來龍去脈，並介紹戲中的日暮導演承接下此任務後如何開始找幕前的演員和幕後的工作人員，這些怪咖在籌備和排練過程中已狀況百出，以至導演的太太和女兒又也捲入其中扮演了關鍵角色。觀眾看到這裡，也就明白了為什麼「拍攝殭屍電影的劇組遇上了真正的殭屍，但導演仍堅持攝影機不能停！」

到了本片劇本的第三幕，編導用類似「幕後側拍實錄」的手法，交代出劇組人員如何在拍攝期間見招拆招，在攝影機拍不到的地方靈活應變化解種種斷拍危機的真相，藉此也解答了第一幕中令觀眾困惑的疑問。整部影片環環相扣一氣呵成，效果令人贊歎。

後記

法國人買下了《一屍到底》的翻拍權，交由曾以《大藝術家》（The Artist，2011）獲得第八十四屆奧斯卡金像獎最佳影片、最佳導演等五項大獎的導演米歇爾·哈札納維西斯（Michel Hazanavicius）重新改編並執導，拍成法國版的《一屍到底：法屍浪漫》（Final Cut），獲邀成為2022年坎城影展開幕片。

水底情深

導演	吉勒摩・戴托羅（Guillermo del Toro）
編劇	吉勒摩・戴托羅、 芃妮莎・泰勒（Vanessa Taylor）
演員	莎莉・霍金斯（Sally Hawkins）、 麥可・夏儂（Michael Shannon）、 理查・傑金斯（Richard Jenkins）、 奧塔薇亞・史班莎（Octavia Spencer）、 道格・瓊斯（Doug Jones）
製作	Fox Searchlight Pictures
年份	2017

The Shape of Water

小孩喜歡聽童話故事，大人何嘗不然？越是寂寞的成年人，越需要有奇想連篇的成人童話來撫慰他們的空虛心靈。在第九十屆奧斯卡提名多達十三項的《水底情深》（*The Shape of Water*，港譯《忘形水》），是一部融合了科幻、魔幻、間諜、浪漫、愛情、歌舞、懷舊等諸多戲劇元素的療癒系成人童話，風格特異，色彩冷豔，流動的感情則是炙熱的。

影片一開始出現的便是一個疑真似幻的水底世界，鏡頭持續緩慢推進至室內走道，只見在一個普通民居的房間內，桌椅傢俱都漂浮於水中，最後才見到一名睡夢中的女子亦在其中漂浮。一個男性的溫暖聲音以說書人口吻向觀眾訴說著此故事的奇特，迅速建立起奇幻氛圍。鏡頭一轉來到現實，啞女清潔工伊莉莎（莎莉・霍金斯飾）起床，開始她一天的生活，原來那個場景正是她居住的地方。伊莉莎的工作地點是20世紀六十年代初的巴爾的摩大型科學實驗室，美國政府在嚴密保安下進行某些祕密研究，以對抗冷戰中的蘇聯。同是清潔工的黑人大媽瑟達（奧塔薇亞・史班森飾）是伊莉莎的好友，也是她跟別人溝通時的「傳聲筒」。

伊莉莎的唯二好友是廣告畫家鄰居嘉爾（理查‧傑金斯飾），兩人的關係近似父女。在主情節開始之前，編導用了不少篇幅鋪陳女主角和周邊小人物的日常，彷似是一部描述底層生活的文藝片。

自從安全官理查‧史崔克倫（麥可‧夏儂飾）押送一個神祕水箱進入實驗室後，懸疑性的矛盾開始出現，戲劇節奏也轉趨緊湊。伊莉莎好奇地發現了被關在水箱中進行研究的是一個半人半獸的雄偉生物（道格‧瓊斯飾），「他」常被理查用電擊棒虐待，因而令她產生了好奇和憐惜之意。後來她嘗試用一顆自己用作午餐的水煮雞蛋開始跟「魚人」溝通，逐漸建立起雙方的感情。

與此同時，理查是十分強悍而自信的軍人，他堅持用自己的方式研究出這個水陸兩棲的「魚人」的祕密，跟其他科學家不同調，但他的暴力手段遭到反撲，被咬斷了兩根手指，後來接回去的指頭又變成黑色，被他自己活生生折斷，十分黑色幽默。研究小組中有一名科學家其實是蘇聯間諜，他奉命要取得「魚人」，否則就要用毒針將牠殺掉，這條支線也拍得比較有嘲諷的趣味。沒想到結果是由伊莉莎在朋友幫助下把「魚人」搶救回家，還跟他展開了一場靈慾合一的戀愛。這段三方鬥智的過程相當曲折離奇，不落俗套，將間諜動作和浪漫愛情巧妙地融為一體，而愛的力量最大。

歌舞在本片有重要的寄情作用，伊莉莎和嘉爾經常觀看黑白電視上播映的經典歌舞片，後來導演更讓伊莉莎在幻想中開口唱歌，且跟魚人像歌舞巨星般共舞起來。而讓伊莉莎在她自製的「浴室大水箱」中跟魚人全裸相擁，更將這個愛情童話的奇想色彩發揮到極致。

片中幾位重要角色均塑造得個性鮮明，且各有他們的表演空間，因此能在簡單的主線外交織出頗能反映人情冷暖的時代氛圍。編導又利用一些次要場景和生活細節關心有色人種、同性戀者和社會異類等弱勢族群，力求讓這個童話也有一點現實意義。

媽的多重宇宙

導演、編劇	關家永（Daniel Kwan）、丹尼爾・舒奈特（Daniel Scheinert）	*Everything Everywhere All at Once*
演員	楊紫瓊、關繼威、許瑋倫（Stephanie Hsu）、吳漢章、潔美・李・寇蒂斯（Jamie Lee Curtis）	
製作	AGBO/Ley Line Entertainment/IAC Films	
年份	2022	

　　《媽的多重宇宙》（*Everything Everywhere All at Once*，港譯《奇異女俠玩救宇宙》）是一部表面瘋狂搞笑實際溫情睿智的電影。編導用一個天馬行空的平行宇宙冒險故事，去探討每個人一生中會遭遇到的各種發展可能性，當他在每個人生節點作出一個不同的選擇時，就會馬上延伸出一條全然不同的發展道路，而這些眾多的平行宇宙又可以互相共通，只要其主人找到了「宇宙搖」和適當的「插頭」作傳導，就可以瞬間變身成另一個宇宙中的自己，發揮出意想不到的能力，回頭來幫助「這個宇宙」的自己排難解紛。在本片中帶領我們經歷這些神奇冒險的主人，是在美國開洗衣店的秀蓮（楊紫瓊飾），一位洋名艾芙琳的華裔移民大媽。

　　故事開始時，秀蓮正處於她人生中最崩潰的時刻：與丈夫辛苦經營多年的洗衣店因為報稅問題面臨要關門的厄運，一大堆帳單等著她整理，趕在最後一天向到稅務局向古板的稅務員（潔美・李・寇蒂斯飾）提出解釋。而她先生威門（關繼威飾）竟選在這個時候跟她提出離婚，女兒喬依（許瑋倫飾）則帶女友回

來，打算向剛抵達美國的保守的外公（吳漢章飾）坦承她是同志。艾芙琳公私兩忙，左支右絀，整個人快被逼瘋了。沒想到剛踏進稅務大樓的電梯，威門竟煞有介事對艾芙琳說起「平行宇宙」的故事，聲稱自己是來自另一個宇宙的版本，並指導艾芙琳如何應付即將被追殺的變局。艾芙琳還在半信半疑之際，邪惡勢力已然出現眼前，而手無縛雞之力的威門也頓時變成武林高手，把身穿保全制服的邪惡打手揍得頭破血流。至此，艾芙琳不得不進入多重宇宙中展開拯救世界的神奇任務……

影片開始時，編導用了一段相當長的篇幅來鋪墊艾芙琳在洗衣店面臨的處境，處理得有點囉嗦和不自然，但自從主角進入稅務大樓，情節直奔主題之後，編導的無限創意便整個鮮活起來，不斷讓觀眾腦洞大開，但又不致脫離「平行宇宙」的邏輯。編導好幾次用蒙太奇手法，具體而微地交代了艾芙琳的父親讓她嫁給威門赴美、或是不讓艾芙琳結婚而留在香港發展的不同狀況，生動地表現了人生不同抉擇而產生的「平行宇宙」。楊紫瓊本人過去演出的一些代表性角色，很巧妙地融合進艾芙琳的人生經歷，因此讓她在這部全亞裔擔綱主演的好萊塢電影中大有發揮餘地，看似精神分裂的演出最後卻大有對號入座之妙。

以合導搞怪奇片《屍控奇幻旅程》（*Swiss Army Man*，港譯《救你命3000》）而崛起的華洋雙丹尼爾導演，在本片大量引用一些中外名片（尤其是楊紫瓊演過的作品）的角色和場面進行「二創」，雖不無取巧之處，但也融入了自己的巧思，英文片名分別成為三個章節的標題就令人叫好。到了影片後段的「母女大戰」，編導更將主角的最大困擾從「外在世界的瘋狂」拉回到

「內心世界的矛盾」，她最跨不過的那道檻就是「家人」！編導提出了「與人為善」的解決之道，為這部從絢爛歸於平淡的家庭劇帶來了相當感人的結局。

市場是他們的：
賣座大片巡禮

　　「賣座大片」（blockbuster）從來都是電影市場的贏家，在每週的電影票房排行榜上高居前茅，以觀眾的數量而言，一部「賣座大片」往往可以抵得上十部以上中小型電影的觀眾總和。這些大片通常都是投資巨大，場面驚人，且多由大導演、大明星參與，特別重視娛樂效果；通常上映時宣傳攻勢會鋪天蓋地而來。這些電影很多都根據暢銷小說或是受歡迎的漫畫書改變，原創作品只要成為票房黑馬，幾乎都會加油添醋發展成系列作品或是前傳、外傳等搶攻市場，一直拍到被觀眾唾棄才罷休。這已是近半個世紀以來全球電影的常態，主宰國際電影票房的好萊塢更是如此。偶然也有一些本來不受重視的影片異軍突起，憑口碑效應越映越盛，最終也成為「賣座大片」的一員。近年的印度片和韓國片在臺灣就有出現這種現象。本章所收進的電影只能視作一些「賣座大片」的概括性代表，聊備一格而已。

導演、編劇	喬治・盧卡斯（George Lucas）	
演員	連恩・尼遜（Liam Neeson）、	
	伊旺・麥奎格	
	（Ewan McGregor）、	
	娜塔莉・波曼	
	（Natalie Portman）、	
	傑克・洛特（Jake Lloyd）	
製作	二十世紀福斯、盧卡斯影業	
年份	1999	

星際大戰首部曲：威脅潛伏

Star Wars:Episode 1 --
The Phantom Menace

　　自《鐵達尼號》（*Titanic*，1997）造成全球轟動賣座後，《星際大戰首部曲：威脅潛伏》（*Star Wars:Episode 1 -- The Phantom Menace*，港譯《星球大戰前傳——魅影危情》）是另一部未演先轟動的話題電影。各種跟影片相關的消息在全球主要媒體燃燒數個月。就行銷而言，本片十分成功，它在1999年5月中於美國首映後，五週內迅速創下三億多美元的賣座紀錄，在全球各主要市場公映也捷報頻傳。不過評論對其藝術表現毀譽參半，跟商業成就不相稱。

　　本片是整個長達九集的《星際大戰》故事之始，所以要對故事背景和主要人物的來龍去脈交代清楚，而且不能跟早已公映的三部曲犯沖。原著人盧卡斯在這方面表現得四平八穩，並無令人興奮的安排。

　　話說在遙遠的銀河系，那卜星球的女皇艾美達拉（娜塔莉・波曼飾）因貿易重稅問題跟貿易聯邦發生衝突，遂派遣絕地武士魁剛・金（連恩・尼遜飾）和歐比王（伊旺・麥奎格飾）兩師徒

前往談判。不料貿易聯邦總督在神祕黑武士主使下攻擊來使，並以重兵威脅艾美達拉簽和約。幸好兩名絕地武士回到那卜星救出女皇，並乘船到聯邦議會尋求救兵。途中，他們在塔圖因星球遇到身具「原力」的九歲男孩安納金・天行者（傑克・洛特飾），魁剛・金為他贖身使不再為奴，並堅持收他為徒培養為絕地武士，因而延伸出日後複雜的恩怨情仇。

情節不脫通俗漫畫的典型，比較能讓《星》片迷感到滿意的是見到老朋友的原貌，如金身機器人C3PO原來「衣不蔽體」。而他的好搭檔R2D2則是飛船修理工人。對於天行者的出現，編導將他視同主菜，光是拍攝他的飛艇賽就花了十多分鐘，可惜布局和細節設計太像《賓漢》（Ben-Hur，港譯《賓虛》）中經典的馬車賽，使人對盧卡斯的藝術創意打了折扣。

事實上，本片主要技術成就集中在鬼斧神工的電腦特技上，全片九成五的畫面需要電腦加工，但已做到真偽難分的地步。例如片中專門負責製造笑料的馬頭人恰・恰・冰克斯，就是用電腦畫出來的角色，卻能生動地演出。此外，片中大量宏偉壯觀、炫耀奪目的大場面，堪稱銀幕奇觀。從中可看出盧卡斯從古羅馬宮廷片，以及黑澤明導演的古裝戰爭片等吸收了大量養分。

哈利波特：神秘的魔法石

導演	克里斯·哥倫布（Chris Columbus）
編劇	史提夫·克勞福斯（Steve Kloves）
演員	丹尼爾·雷德克里夫 （Daniel Radcliffe）、 魯伯特·葛林（Rupert Grint）、 艾瑪·華森（Emma Watson）、 李察·哈里斯（Richard Harris）、 瑪姬·史密斯（Maggie Smith）
製作	華納兄弟公司
年份	2001

Harry Potter and the Sorcerer's Stone

　　英國J·K·羅琳（J. K. Rowling）女士原著的童書《哈利波特》，在小說面世五年之後搬上了銀幕，一如預期地引起轟動，在美國首映時並創下影史上最高的開畫賣座紀錄，不足十天就衝破了兩億美元的票房。人們都充滿了好奇：到底本片能否改寫《鐵達尼號》創下的影史最高賣座？

　　第一集《哈利波特：神秘的魔法石》（*Harry Potter and the Sorcerer's Stone*）劇情描述巫師夫婦波特被邪惡的佛地魔殺死，遺下獨子哈利（丹尼爾·雷德克里夫飾）被送到親戚德思禮姨丈家撫養。十一歲的時候，哈利·波特接到了入學通知，告訴他前往霍格華茲魔法學校上學，從此展開了他多彩多姿的小魔法師人生。

　　在乘火車前往魔法學校途中，哈利認識了同學榮恩（魯伯特·葛林飾）和妙麗（艾瑪·華森飾），很快成為好友。在校長鄧不利多（李察·哈里斯飾）和麥教授（瑪姬·史密斯飾）等人的教導下，哈利學到了一些魔法，也終於找到了想謀害他的佛地魔，展開了一場面對面的決鬥。

本片的編劇可以說是十分忠於原著，把數百頁小說的情節大部分都搬到銀幕上了。製作方面也投入巨資，務求在畫面上呈現出一個令人炫目的魔法世界，特技視覺效果相當豪華。然而，也許是太過於求大求全，反而使原著中為人稱道的豐富想像力和趣味橫生的細節漏失了不少，讓人有如在觀看一個平鋪直敘、蜻蜓點水的簡明版哈利‧波特故事，難以滿足書迷對本片的期待。劇情主線的哈利‧波特與佛地魔之間的恩怨，也欠缺層層漸進的鋪陳和迂迴曲折的懸疑性，拍得過分工整，缺少了一些神采。此外，原著中提出的「麻瓜」觀念，影片更全無觸及，使「普通人」與「魔法師」之間的有趣區別無從突顯，構成了本片的致命傷。

　　不過，本片在選角和人物造型方面相當值得稱道。三個童星都長得可愛，演出也生動自然，得人好感。學校內的幾個老師和一些妖精也各具特色，可惜能發揮的空間不多。小巫師們騎著飛天掃帚進行的「魁地奇比賽」，在出色的特效處理下有令人興奮的表現，可惜時間太短，令人看得不夠過癮。

特攻聯盟	導演	馬修·范恩（Matthew Vaughn）	Kick-Ass
	編劇	馬修·范恩、珍·高德曼（Jane Goldman）	
	演員	亞倫·強森（Aaron Johnson）、 尼可拉斯·凱吉（Nicolas Cage）、 克蘿伊·摩蕾茲（Chloë Moretz）、 克里斯托佛·敏茲─普雷斯 （Christopher Mintz-Plasse）、 馬克·史壯（Mark Strong）	
	製作	Marv Films	
	年份	2010	

　　超級英雄漫畫一向是美國宅男的最愛，因為可以滿足他們達不到的男子漢慾望，但是會不會有人入戲太深，竟然在現實世界真的扮演起漫畫英雄去打救地球？《特攻聯盟》（*Kick-Ass*，港譯《勁揪俠》）就是沿著這個有趣的疑問，發展出一個充滿後設趣味的新派漫畫式動作喜劇故事。

　　本片男主角戴夫（亞倫·強森飾）原是一個毫不起眼的紐約高中生，因為太過沉迷於漫畫世界中，時常自問：「為何現實生活中沒有人想當個打擊犯罪的超級英雄？」他決定身體力行，上網買了一套可笑的綠色緊身衣和面罩，背後還插了一雙短棍，就這樣搖身一變成為街頭上除暴安良的「屌爆俠」。有看熱鬧的青年將屌爆俠血流滿面卻仍獨力對抗幾名歹徒的實況用手機拍下上傳到YouTube網站，使他一下子成了媒體力捧的民間英雄。大惡霸法蘭克（馬克·史壯飾）以為屌爆俠就是破壞他販毒生意的死對頭，乃派出手下展開圍捕，幸在危機關頭為「大老霸」（尼可拉斯·凱吉飾）和「超殺女」（克蘿伊·摩蕾茲飾）所救。原來這對父女才是真正武功非凡的超級英雄，而法蘭克正是他們不

共戴天的仇人。法蘭克之子克里斯（克里斯托佛‧敏茲－普雷斯飾）為了在父親面前爭取表現，自動請纓扮成第二號超級英雄「赤霧人」，藉機接近屁爆俠，以便揪出大老霸的底細將他們一網打盡。

由於本片改編自馬克‧米勒（Mark Millar）原著的新世代同名漫畫，劇情誇張在所難免，但它不落俗套的地方是將過去只是單向描述超級英雄行徑的敘事模式，改為超級英雄與平凡讀者之間的雙向互動，並且透過高中生戴夫看來幼稚愚蠢但卻十分熱血的「扮英雄」舉動，反映出銀幕下那些只會宅在家中看漫畫打電動的青少年在內心深處那一股渴望「挺身而出、一舉成名」的衝動，故本片安排的情節得以讓觀眾在心理上過一把「角色扮演」的癮。加上在動作場面設計上，本片大量借用中國功夫對打時的炫目套招，加上好萊塢本已擅長的火炮威力和電腦特技加乘，銀幕效果令人看得驚歎連連，只靠真功夫對打的港產動作片相比之下真的已顯落伍。

除了打得燦爛奪目之外，本片的人物塑造和喜趣經營都擅用大量後設趣味，對於那些已看了大量美式英雄漫畫和港式動作片的青少年觀眾而言，「內行笑話」（in-jokes）的穿插簡直是此起彼落，例如法蘭克家中竟然有像葉問練詠春拳一樣的木樁；大老霸平時訓練年僅十一歲的女兒，竟然是問她：「吳宇森導演的處女作是哪一部？」超殺女則胸有成竹地回答：「《鐵漢柔情》！」。而個子矮小但耍刀時卻驚人地快狠準的超殺女，更堪稱影史上最猛的小女俠。凡此種種，都令本片成為繼《鋼鐵人》（Iron Man，2008）之後另一部顛覆超級英雄電影傳統的成功作。

導演 布萊德・柏德（Brad Bird）
編劇 喬許・艾普邦姆（Josh Appelbaum）、
安德列・內梅克（André Nemec）
演員 湯姆・克魯斯、傑瑞米・雷納
（Jeremy Renner）、
寶拉・巴頓（Paula Patton）、
賽門・佩吉（Simon Pegg）、
麥可・奎斯特（Michael Nyqvist）、
蕾雅・瑟度（Léa Seydoux）
製作 Bad Robot / FilmWorks
年份 2011

不可能的任務：鬼影行動

Mission: Impossible – Ghost Protocol

　　改編自上個世紀七十年代美國著名電視影集《虎膽妙算》（*Mission: Impossible*，港譯《職業特工隊》）的《不可能的任務》電影系列，經過了十五年和四部電影的演化之後，已變成了一齣媲美甚至超越007間諜系列的超大型跨國動作巨片，它更具時代性，而且更強調團隊協作的精神，當然新科技的大小道具也更令人目不暇給。

　　這一集《不可能的任務：鬼影行動》（*Mission: Impossible – Ghost Protocol*）（港譯《職業特工隊：鬼影約章》）的故事換上全新陣容，劇情描述情報局探員珍・卡特（寶拉・巴頓飾）、崔佛・漢納威（喬許・哈洛威飾）和班基・鄧恩（賽門・佩吉飾）在匈牙利出任務，要找到一名運送核彈發射密碼的信使，但不幸地密碼落入蛇蠍女殺手莎賓・莫露（蕾雅・瑟度飾）手中。為了化解危機，他們從莫斯科監獄中救出隊長伊森・韓特（湯姆・克魯斯飾），並潛入克里姆林宮找尋一個關鍵人「鈷藍」的資訊，因懷疑他會買下這組密碼。不料鈷藍發現了伊森等人的祕密行

動，在紅場引發一場大型爆炸，並讓情報局成為代罪羔羊。美國總統被迫啟動「鬼影行動」，讓情報小組僅剩下的四名成員陷入孤軍作戰的處境中繼續追捕鉆藍，阻止他在最後一刻發射將會摧毀美國的核彈。

故事的主線難免不了出現同類電影一再套用的類似公式，但每一段追捕戲的細節處理和動作場景設計仍然挖空心思，加上不惜工本的豪華製作，和控制出色的節奏與氣氛，使全片的推進不斷出奇制勝，幾乎沒有冷場。從歐洲的布達佩斯、俄羅斯鬥到亞洲的杜拜、孟買，每一段外景都安排了趣味各異的鬥智鬥力場面，娛樂效果豐富。鬥智方面，以伊森和班基利用魔術式投影障眼法騙過守衛混進克里姆林宮的一幕最別開生面，科技的神奇效果活生生在觀眾眼前展示；鬥力方面，則以發生在杜拜的沙塵暴飛車追逐、和伊森以神奇手套攀爬世界第一高樓哈里發塔這兩幕最為精彩刺激，視覺上的衝擊很不一般。相比之下，在孟買拍攝的壓軸高潮雖然也熱鬧，卻有點拖拉和公式化。整體而言，以兩部動畫長片《超人特攻隊》（*The Incredibles*，2004）及《料理鼠王》（*Ratatouille*，2007）享譽的布萊德·柏德，在首次導演的真人版劇情片中確有超水準的表現。

湯姆·克魯斯在本片仍身兼製片和主演，但不像過去三集的電影只強調個人表現，而是將戲平均分攤到其他三位小組成員身上，因而戲劇空間較大，人物也較有感情流露的篇幅，像新加入的小組成員威廉·布蘭特（傑瑞米·雷納飾），表面上是坐辦公室的情報分析員，實際上卻是一名充滿罪咎感的外勤幹員，他以為自己在一次監視伊森夫婦的任務中犯了錯而害死了伊森的太

太，因而最後被迫與伊森聯手作戰時有一種說不出的苦惱。在英國以警察喜劇走紅的賽門‧佩吉在本片扮演電腦專家，最大的戲劇作用卻是以英式幽默來搞笑，效果不俗。唯一的女組員寶拉‧巴頓冷豔而身手敏捷，在群體鬥智高潮戲「上下隔樓雙重交易密碼」場景中有文武兼備的演出。相對而言，大魔頭「鈷藍」一角的表現反而是最弱的。

Skyfall

007：空降危機

導演	山姆・曼德斯（Sam Mendes）
編劇	約翰・洛根（John Logan）、 尼爾・普維斯（Neal Purvis）、 羅伯・韋德（Robert Wade）
演員	丹尼爾・克雷格、哈維爾・巴登 （Javier Bardem）、 茱蒂・丹契（Judi Dench）、 雷夫・范恩斯（Ralph Fiennes）
製作	米高梅電影公司
年份	2012

　　2012年是007電影系列面世的五十週年，年過半百的詹姆斯・龐德在最新推出的第二十三集《007：空降危機》（Skyfall，港譯《新鐵金剛：智破天凶城》）之中，顯得異常抑鬱而懷舊；全片風格在文藝片高手山姆・曼德斯掌舵下，也變得相當文藝腔，故事的核心情節流露出強烈的尋根和自省之情，「超人」被還原為具有人性的「凡人」，儘管滿足觀眾視聽享受的緊張刺激場面仍有不少，但跟之前作品的張揚、熱鬧風格已大異其趣。

　　在這一集，英國情報員龐德（丹尼爾・克雷格飾）面對的敵人不是外來的恐怖分子，而是來自軍事情報第六局（MI6）的自己人，龐德甚至在影片一開始出任務時就被上司M夫人（茱蒂・丹契飾）下令開槍而導致「殉職」。其後，第六局的電腦系統被神祕人駭入，情報員名單被公開暴露，甚至倫敦總部大樓都被炸掉，第六局被迫到二戰時代的地窖辦公。而M夫人則面臨被情報安全委員會新任主席馬洛利（雷夫・范恩斯飾）壓迫她自動辭職。

　　在這個風雨飄搖的時刻，僥倖「死而復活」的龐德表現出他的忠義本色，毅然重返老巢力挺M。而素來冷靜睿智的老太太也

感情用事起來，偷偷讓檢查成績不合格的愛將重返崗位，叫他放手一搏，終於合力追查出幕後的復仇者竟然是自認為在多年前被M出賣的老情報員洛烏・西法（哈維爾・巴登飾）。原來這一集007竟是描寫窩裡反的復仇電影。

作為一部全球矚目的超級娛樂片，「龐德諜報片系列」其實已建立起一種令觀眾瞬間即可辨識的品牌式電影風格，從樂韻昂揚的主題曲，到側身前進中的龐德突然轉身向觀眾開槍的片頭設計，再到一開演即出現的令人驚豔的大型動作場面等等，本片雖然也維持了這種「儀式」，但導演在執行時卻加入了很多新變化，為這個長壽電影系列帶來了相當多觀賞上的新意。其中比較明顯的特色，是取景上的「東方味道」特濃，上半部從土耳其到上海、澳門以至日本的廢墟島，都是外景的主力；香港風光雖然沒有現身在銀幕上，卻是西法記恨M夫人的所在地，兩人的恩怨甚至跟香港的「九七回歸」變局直接相關。本片如此炮製，顯然是出於對日漸重要的中國電影市場的考慮。不過，太刻意的「中國想像」（如在攝影棚搭建出來的澳門水上賭場），使本片的寫實感打了折扣，低調的視覺風格和略顯拖沓的節奏也削弱了它的刺激感。

本片的下半部，外景刻意聚焦至英國本土，尤其壓軸戲的高潮安排在蘇格蘭的高原上，回到詹姆斯・龐德出生的「空降」農莊作主場景，正邪對決的氣氛甚至有如美國的西部片，尋根意識明顯。M夫人也就在這裡傷重而亡，進行人事上的世代交替。第六局中一些新出現的角色，將會在下半個世紀的龐德系列中接棒，為大英帝國不朽的情報事業繼續奮戰。

導演	涅提・帝瓦里（Nitesh Tiwari）
編劇	涅提・帝瓦里、派雅斯・古普塔（Piyush Gupta）、什瑞亞斯・耆（Shreyas Jain）、尼基爾・梅哈羅特拉（Nikhil Mehrotra）
演員	阿米爾・罕、法蒂娜・薩納・謝赫（Fatima Sana Shaikh）、莎亞・馬爾霍特拉（Sanya Malhotra）
製作	Amir Khan Productions
年份	2016

我和我的冠軍女兒 *Dangal*

　　《我和我的冠軍女兒》（*Dangal*，港譯《打死不離3父女》，中譯《摔跤吧！爸爸》）這一部印度電影史上最賣座的影片，於2017年5月正在海峽兩岸上映，同樣造成轟動，尤其在中國大陸引起了熱議：為什麼資金技術一樣不缺的中國電影就是拍不出這種讓全民振奮人心的好電影？

　　本片改編自印度摔跤選手瑪哈維亞（阿米爾・罕飾）的真實故事，劇情描述他在年輕時曾是全國摔跤金牌得主，卻因現實生活而被迫放棄為國爭光的夢想。瑪哈維亞本想讓自己的兒子完成心願，但妻子連生幾個都是女兒，他幾乎死了心，沒想到兩個女兒吉塔和芭比塔在童年時就展現出不服輸的戰鬥天分，於是他開始用自己的方式嚴格訓練兩個女兒，並打破體制帶她們參加原本由男人壟斷的摔跤比賽。吉塔一摔成名，從此扭轉了印度女孩在摔跤運動中的地位。

　　經過連番征戰，吉塔（法蒂娜・薩納・謝赫飾）和芭比塔（莎亞・馬爾霍特拉飾）在成年後均如願獲得了全國女子摔跤冠軍，但瑪哈維亞的個人理想仍未達成，他希望女兒能在國際賽為

印度贏得金牌。但此時吉塔已進入國家體育學院受訓，在心態上已飛脫牢籠的她對老父那一套獨裁的教練方法心生排斥，父女因而決裂。瑪哈維亞的心願最終能達成嗎？

這是情節單一、目標明確的運動勵志故事，男主角由始至終的愛國情操更十分的主旋律，然而近三小時的片長非但不令人生厭，反而有高潮迭起、層層過關的娛樂性和心理滿足感，這要歸功於編導敘事技法的流暢，套路得來恰到好處，而主要演員的實力表現也居功甚偉。

片中的瑪哈維亞是一個「立定目標後絕不退縮」的硬頸人物，為了把兩個女兒培養成摔跤冠軍，他無所不用其極衝破種種橫亙在他面前的難關：市面上的摔跤場不讓女孩使用，就自己在農田中蓋一座訓練場；女兒的長頭髮妨礙運動，就立馬給她們剪成男人頭；沒有夠格的訓練對手，就找搞笑的侄兒下場陪練；女兒的體能不足，本來吃素的家庭就破戒給她們吃雞肉，還要她們每天早上五點就要爬起來訓練，然後如常上學。影片的前半部，就是在這種過關斬將的斯巴達式訓練中迅速度過，而以吉塔登場跟少年摔跤手作了雖敗猶榮的第一戰達到了首個高潮。扮演吉塔和芭比塔的兩位童星因在拍片前受過密集訓練，摔跤場面均親身上陣，演出甚具說服力。編導也在此過程中適度加入一些社會批判，諸如印度的父權主義、重男輕女、女孩沒有自立的能力便只有聽任擺布當「小新娘」，以及政府官僚不重視人才培養等等。一些寶萊塢片必不可少的幽默笑料和歌舞穿插也豐富了它的娛樂性。

在吉塔和芭比塔成年後，本片的戲劇焦點便轉移到瑪哈維亞

與大女兒之間的對抗上面。長期受父親高壓訓練的吉塔，在取得國家選手資格而首次離家，外面的世界使她呼吸到自由空氣，也學到了不一樣的摔跤技巧；但自我中心的瑪哈維亞始終固守老一套，對吉塔的新教練又十分排斥，因而形成了新的矛盾。吉塔返家時跟瑪哈維亞對摔並將老父打倒那一場高潮戲拍得十分激動人心，瑪哈維亞長期以來的權威形象一下子粉碎，對父女雙方都非常震撼。其後吉塔打國際賽連連敗北，才回想到老父的好。父女和解那一場通電話的戲沒有一句對白，卻感人至深，畢竟親情難以割捨。

影片的壓軸高潮自然是吉塔在大英國協運動會中首次獲得了金牌，艱苦訓練過的法蒂娜‧薩納‧謝赫結結實實地表演了幾場高水準的摔跤比賽，編導為了增加過程的戲劇性，不但強化父親與國家隊教練雙方的戰略對立，更刻意醜化教練形象，讓他非常小人地把瑪哈維亞鎖在密室中、不讓他看到大女兒的決賽，算是片中的小瑕疵。不過這個扣子解得很高明，最後讓瑪哈維亞在密室中聽到國歌響起，知道女兒獲勝，然後趕到會場對吉塔說出：「我以妳為榮！」的真心祝福，「親情」與「勵志」的兩大戲劇元素，至此有了完美的結合。

與神同行

編劇、導演	金容華
演員	車太鉉、河正宇、朱智勳、金香起、金東昱
製作	Dexter Studios
年份	2017

Along with the Gods: the Two Worlds

　　《與神同行》（*Along with the Gods: the Two Worlds*）改編自周浩旻原著的南韓同名人氣網路漫畫，斥資四百億韓圓（約九億元新臺幣）拍攝，號稱南韓影史上製作預算最高的電影。劇情描述消防員金自鴻（車太鉉飾）十多年來盡忠職守，一次在火災現場為拯救小孩而墜樓喪命。因金在生前做了很多好事，得以成為「貴人」，遂有三位陰間使者陪同他前往地府接受閻王的審判，假如他在四十九天之內通過七大罪的評斷，包括：「謀殺、怠惰、欺騙、不公正、背叛、暴力、不孝」，那就可以「轉世」為人。三位使者分別是：「隊長」江林公子（河正宇飾）、「日值使者」解怨脈（朱智勳飾）、「月值使者」李德春（金香起飾），他們如能幫助金自鴻過關也同蒙其利，故一直幫他化解各種麻煩。而金自鴻在重重的考驗下，揭開了生平一個又一個的祕密，也順利地通過了前六關的審判，直至最後的「不孝」大罪，他卡住了，因為判官指出他十五年前離家出走之時曾經想親手殺死他的啞巴母親……

　　本片企圖以一趟「地府之旅」來檢驗人生中的種種幸與不

幸，藉陰間世界來諷喻陽間，手法十分具象化，甚至流於世俗化的保守。編導在影片前半部採用平鋪直敘的方式交代三位使者帶著金自鴻一關又一關地遊地府，不斷地轉換場景和審判內容，但基本的結構卻是呆板地重覆，令人頗感無聊。直至中段江林公子主動介入，到人間調查金自鴻的弟弟秀鴻（金東昱飾）被軍方誣指為逃兵再變成幽魂的真相，劇情才在雙線交錯發展下逐漸活潑起來。到了後段，劇情焦點全集中在金自鴻的離家祕密和「弒母悲劇」，事件真相不斷迂迴反覆，用非常煽情的手法來刺激觀眾的淚點，這部主流大製作總算達成了它的「宇宙無敵」催淚任務。

由於片中角色的生死觀念和價值判斷均建基於韓國人的宗教文化，故非該國觀眾對男主角在接受每一關審判時控辯雙方提出的說法不一定都能心領神會，某些地方甚至會覺得判官的言論頗為兒戲。不過對於軍隊中霸凌新兵的不正義，以及家庭倫理中的親情糾葛則比較具有普世性，遂使得本片在後半部的戲劇訴求容易獲得共鳴。但也許對南韓的軍中同性戀問題仍有所顧忌，因此對秀鴻和失手殺死他的那位膽小鬼新兵之間的友情關係寫得十分曖昧，不然會更增這段故事的悲劇性。

作為商業大片，本片的場景設計和特效都不惜工本，但觀念和技術均不夠領先。動作場面不如想像的多，反而是平凡的對白場面不少。為了替續集預留伏筆，片中安排了一位老人配角具有陰陽眼，是唯一可在陽間看見陰間使者出現的人，片尾的彩蛋也對新故事有一些提示。

與神同行：最終審判

編劇、導演　金容華
演員　　　　河正宇、金東旭、朱智勛、
　　　　　　馬東石、都敬秀、金香起
製作　　　　Dexter Studios
年份　　　　2018

Along with the Gods: the Last 49 Days

　　漫畫改編的南韓電影《與神同行》，於2017年12月上映以來，在南韓和臺、港等地均造成超級賣座，同時拍攝的下集《與神同行：最終審判》（*Along with the Gods: the Last 49 Days*）雖隔了大半年才推出上映，依舊聲勢驚人。

　　本片仍由上集原班人馬擔綱主要角色，包括三名陰間使者：隊長江林（河正宇飾）、日值使者解怨脈（朱智勛飾）與月值使者李德春（金香起飾）；審判「貴人」秀鴻（金東旭飾）的閻羅王（李政宰飾），以及要到陰間當證人的新兵（都敬秀飾）。而閻羅王身邊那兩名主要負責搞笑的判官則換上了新演員，另外則新增了影響本片劇情的重要角色「成造神」（馬東石飾）。

　　本片情節直接延續上集，描述三名陰間使者帶著秀鴻去見閻王，希望證實他是「貴人」而得以投胎轉世，但陰間判官卻認為秀鴻是冤死鬼，雙方鬧僵。閻羅王開出兩個條件：秀鴻如在七場審判中的任何一場被判有罪，三位陰間使者就要放棄他們千年轉世的機會；另外，有一名老人明明陽壽已盡，卻仍一直活在人間而沒有到陰間報到，使者要去陽間搞清楚是怎麼回事，並把他帶

回地府。於是，劇情話分兩頭交錯發展，江林獨自帶著秀鴻穿越多個不同的地獄設法破解他在軍中的死因，而解怨脈與李德春則到陽間去找尋死不去的老人。

　　由於上集已對劇情框架和人物關係有了清楚的設定，而且對「七重地獄」的難關均已作過場景和特效上的充分發揮，下集不便再賣弄重複的噱頭，乃將地獄部分的比重大幅減輕，偶然弄一點恐龍出沒的電腦特效和千軍萬馬古戰場的大場面滿足觀眾。本片的真正劇情主軸是一千年前三名陰間使者的恩怨情仇故事，而「成造神」遊戲人間，在今天的首爾貧民窟照顧可憐的兩爺孫則是走溫情喜劇的副線，主流商業片的面面俱到設想相當周全。不過，本片前半段占去頗多篇幅的「成造神」相關情節畢竟是橫生枝節，內容也小題大作，套路得令人有點不耐煩，幸好人氣日高的「冠軍大叔」馬東石把這個家神角色演得可愛，加上對白有適度嘲諷南韓社會愛炒房炒股的笑料，才算保持了一定的娛樂性。

　　真正支撐起全片格局的是江林、解怨脈和李德春尚未成為陰間使者之前的故事，原來他們分屬高麗、女真和契丹族，在千年前的邊界血戰中有剪不斷理還亂的關係，冰天雪地奮戰求生的場面也拍得有氣勢。原為大將軍之子的江林竟與敵軍小兵的解怨脈成了勢成水火的兩兄弟；而解怨脈既是李德春的殺父殺母仇人，卻同時又是她的救命恩人。這種難解的前世恩怨透過尚未刪掉記憶的江林，以及在一千年前正好是押送三人的陰間使者而知道真相的成造神的追述，終於拼出了一幅充滿悲情的命運拼圖。而江林最後是否能真心悔過，又與秀鴻之死互為呼應，高潮的劇力堪稱感人。

復仇者聯盟：無限之戰

Avengers: Infinity War

導演	安東尼・羅素（Anthony Russo）、喬・羅素（Joe Russo）
編劇	克里斯多福・馬葵斯（Christopher Markus）、史蒂芬・麥費里（Stephen McFeely）
演員	小勞勃・道尼、克里斯・伊凡、克里斯・漢斯沃（Chris Hemsworth）、班尼迪克・康柏拜區（Benedict Cumberbatch）、馬克・魯法洛、湯姆・霍蘭德（Tom Holland）、查維克・博斯曼（Chadwick Boseman）、喬許・布洛林
製作	漫威影業
年份	2018

　　漫威影業在邁入十週年之際推出《復仇者聯盟》（*The Avengers*）系列的第三部，無論故事規模和角色陣容均空前盛大，顯然想用漫威電影宇宙的第十九部電影作品為第一階段作個總結，以便日後開啟另一段超級英雄新樂章。為了達到這個戰略目的，本片作出了一些跟以前不太一樣的安排，首先是用迄今最厲害的大反派薩諾斯（港譯「魁隆」，喬許・布洛林飾）作為故事主幹，由他來串連起多組曾獨當一面的超級英雄從各方前來聯手跟他對抗。其次，為了讓這些觀眾熟悉的英雄能夠輪流登台，且都能有一些獨特的個性和感情戲可以發揮，最大程度滿足各偶像的粉絲，所以採取多達五線並進的敘事來交叉推展劇情，戲分力求平均和劇情流暢發展，又得適時加入動作場面和搞笑對白，面面兼顧，難度頗高。最後本片竟讓「正」不勝「邪」，大反派果然如願殺掉了一些超級英雄，讓他們從此在漫威電影宇宙中消失，好讓其他新角色陸續登場，真是一種大刀闊斧的算計。

　　《復仇者聯盟：無限之戰》（*Avengers: Infinity War*）劇情接

續《雷神索爾3：諸神黃昏》（*Thor: Ragnarok*，港譯《雷神奇俠3：諸神黃昏》），描述薩諾斯率手下襲擊阿斯嘉的太空船，以索爾（克里斯・漢斯沃飾）的性命作要脅，取得洛基〔湯姆・希德斯頓（Tom Hiddleston）飾〕藏起的宇宙魔方（空間寶石），跟著到地球搶奪另外五顆寶石（現實寶石、力量寶石、時間寶石、心靈寶石和靈魂寶石），只要收齊了這六顆宇宙寶石放進他的「無限手套」之中，就可以擁有毀天滅地的力量，毀滅掉宇宙一半的人口。地球上的各路超級英雄驚聞噩耗，紛紛放下個人恩怨，合力抵抗這個超級大魔頭。

本來在《美國隊長3：英雄內戰》（*Captain America: Civil War*）中已經決裂的鋼鐵人（小勞勃・道尼飾）和美國隊長（克里斯・伊凡飾），因為變身失靈的浩克（馬克・魯法洛飾）居中撮合，兩幫人馬終於放下私怨聯手對付薩諾斯，但鋼鐵人卻又跟新加入聯盟的奇異博士（班尼迪克・康柏拜區飾）互相看不順眼，加上蜘蛛人（湯姆・霍蘭德飾）的死纏爛打，使聯盟成員的內鬥也變得十分熱鬧。《星際異攻隊》（*Guardians of the Galaxy*，港譯《銀河守護隊》）裡的星爵人馬及雷神索爾主要製造輕鬆有趣的氣氛。而薩諾斯跟養女葛摩拉之間悲慘的父女情仇，加上薩諾斯得犧牲所愛才能獲得靈魂寶石的設計，竟使本片的大反派成為一個會掉淚的性情中人。至於新近走紅的黑豹（查維克・博斯曼飾）和他的瓦干達帝國，則主要提供場地給各路英雄跟薩諾斯人馬進行壓軸大決戰，還強調黑豹的妹妹用高科技支援幻視，再次突顯「尚黑」的政治正確。

儘管這個根據漫畫改編的劇情有點兒戲，但影片卻拍得認

真，其製作的豪華、視覺特效的炫目、動作場面的壯觀，以及巨星雲集的光芒，都超過了觀眾的預期，整體效果雖算不上特別精彩，但還是足以讓觀眾覺得值回票價，並期待剩下的聯盟成員能在續集中扳回一城。

新美學64　PH0273

新銳文創
INDEPENDENT & UNIQUE

梁良影評50年精選集（下）
——外語片

作　　者	梁　良
責任編輯	尹懷君
圖文排版	陳彥妏
封面設計	吳咏潔

出版策劃	新銳文創
發 行 人	宋政坤
法律顧問	毛國樑　律師
製作發行	秀威資訊科技股份有限公司
	114 台北市內湖區瑞光路76巷65號1樓
	電話：+886-2-2796-3638　傳真：+886-2-2796-1377
	服務信箱：service@showwe.com.tw
	http://www.showwe.com.tw
郵政劃撥	19563868　戶名：秀威資訊科技股份有限公司
展售門市	國家書店【松江門市】
	104 台北市中山區松江路209號1樓
	電話：+886-2-2518-0207　傳真：+886-2-2518-0778
網路訂購	秀威網路書店：https://store.showwe.tw
	國家網路書店：https://www.govbooks.com.tw

出版日期	2022年8月　BOD一版
定　　價	420元

讀者回函卡

國家圖書館出版品預行編目

梁良影評50年精選集. 下, 外語片 / 梁良著. --
一版. -- 臺北市：新銳文創, 2022.08
　　面；　公分. -- (新美學；64)
BOD版
ISBN 978-626-7128-38-1(平裝)

1.CST: 電影　2.CST: 影評

987.013　　　　　　　　　　111011608